KB160445

에코뮤지엄
ECOMUSEUM

에코뮤지엄
ECOMUSEUM

지붕 없는 박물관

김성균
오수길
지음

이담북스

출판을 축하하며

에코뮤지엄을 찾아 떠난 이탈리아 연구 여행을 통해 흥미로운 책을 내게 된 두 저자(김성균·오수길)에게 축하를 보낸다.

이탈리아 에코뮤지엄은 국가적인 비전이라 할 수 있는 이탈리아 공화국의 헌법에 근거를 두고 있는 프로젝트다. 우리는 이탈리아 헌법을 통해 에코뮤지엄과 같은 문화적 제도를 설명할 수 있다. 지속가능성의 원리에 따라 풍경, 유산, 환경, 생물다양성, 생태계를 돌보고, 나아가 미래 세대의 이익을 위해 적극적인 시민권을 실천하도록 설계된 것이 에코뮤지엄이다. 우리가 선택한 에코뮤지엄은 물질적·정신적 사회 진보에 기여하며, 인간의 성숙에 기여한다.

1971년 미래의 박물관, 즉 살아있는 유산을 관리하기 위한 수단으로서뿐만 아니라 지역사회와 함께하는 박물관을 제도화한 것이 이탈리아 에코뮤지엄이다. 이는 또한 1972년 칠레 산티아고 라운드테이블의 '일체적 박물관(integral museum)'과 같은 꿈이기도 하다. 이런 꿈들이 시작되고 여러 해가 지나 이탈리아 에코뮤지엄은 미래 박물관의 역할을 해왔고, 오늘날 지역

사회의 위기에 대응해 왔다.

이탈리아에서 에코뮤지엄학(Ecomuseology)은 1990년 토스카나주 피스토이아 산맥 에코뮤지엄(Ecomuseo della Montagna Pistoiese)이 만들어진 때 시작되었다. 30년이 지난 2021년 이탈리아 에코뮤지엄학은 이탈리아 에코뮤지엄 네트워크가 밀라노 이공대(Politecnico di Milano) 다미아(Damia) 팀과의 협업으로 이전의 조사를 업그레이드하면서 에코뮤지엄을 표방하는 244개 기관을 확인했다. 그 중 141개는 튼튼한 지역사회의 참여, 지역 유산의 지향과 효과적인 보전을 공통된 속성으로 하여 지역 당국이 공식적으로 인정하였다.

두 저자의 이탈리아 여정에 포함된 곳 중 하나가 파라비아고(Parabiago)였다. 파라비아고 에코뮤지엄은 주민들이 살아있는 유산과 풍경의 가치를 느끼지 못하는 밀라노 시의 도시적 맥락을 극복하기 위해 2008년에 설립되었다. 참여 과정, 사람들의 권한, 연대와 공동책임 원리의 광범위한 활용을 통해 에코뮤지엄은 광범위한 이해당사자 네트워크의 작업을 촉진했다. 이

네트워크가 유산을 맵핑하고 돌보며, 지속가능한 방식으로 관리하고 재생할 수 있었다.

　목표는 참여적인 활동의 실현만이 아니라 문화적 유산과 풍경을 돌보고 관리하고 재생하기 위해 시민들과 협력을 합의하는 것이다. 이런 식으로 에코뮤지엄은 사람들이 에너지를 발산하고 공동의 이익을 위해 지역사회 내부에서 자원을 공유할 수 있게 하는 촉진자가 되었다. 공식적으로든 비공식적으로든 현재까지 합의가 이뤄지고 있다. 에코뮤지엄을 관리하는 파라비아고 정부는 에코뮤지엄을 돌보는 회복력 있는 프로세스의 촉진, 도시공간의 재생, 사회적 화합과 안전에 기여하는 지역사회의 적극적인 참여를 조정하고 촉진할 수 있는 공동의 행정체계를 승인했다.

　에코뮤지엄은 실행만이 아니라 경계를 넘어 방법론적, 관계적, 사회적 변화를 고취하기 위해 작동하고 있다. 결국 이러한 변화는 지역사회의 풍경을 개선하면서 이탈리아 헌법의 몇 가지 '꿈들'을 지역 단위에서 실현하는 데 기여했다.

두 저자와 동료들의 방문을 계기로 이탈리아 에코뮤지엄과 한국의 동료들 사이에 우호 관계, 의견 교환과 상호 존중이 시작되었다. 이 협력관계는 2020 DMZ 평화포럼에서 중요한 공동의 걸음을 내디뎠다. 두 나라 사이의 평화와 지속가능발전을 위해 미래의 지식 면에서 협력과 우호 관계가 지속되기를 희망한다.

이탈리아 파라비아고 에코뮤지엄 총괄책임자

라울 산토(Raul Dal Santo)

왜, 에코뮤지엄인가

2015년 섬 아닌 섬, 큰 언덕의 땅이라 불리는 대부도.

친구 목수가 부른다. 그의 호출에 대부도로 향했다. 대부도의 집이 특이하네요. 목수인 그는 대부도 집 이곳저곳을 찾아다니며 어떤 소재로 집을 지었는지를 탐방하면서 자기의 눈높이로 대부도의 집을 해석하고 기록하기 시작했다. 그 과정에서 그가 던진 질문은 에코뮤지엄이었다. 에코뮤지엄을 흔히 지붕 없는 박물관으로 표현하기도 한다. "지붕이 없다. 지붕이 없다고" 이렇게 반문할 수 있는 물음이다. 지붕이 없다는 것은 무엇을 의미할까? 지붕 없이 뮤지엄과 어떻게 연결할 수 있을까?

생소한 듯 생소하지 않은 개념, 에코뮤지엄. 지금 우리의 에코뮤지엄은 이렇게 시작되었다. 전국에 에코뮤지엄이라는 이름으로 많은 사업을 진행한 곳이 제법 있었다. 진행된 에코뮤지엄 사업의 성패 유무를 떠나 에코뮤지엄 사업 결과를 지속해서 공유하고 확산하지 못한 것에 분명한 한계를 느끼는 것이 에코뮤지엄이다. 사실 에코뮤지엄은 그리 낯선 이론이 아니다. 지역개발 분야에서는 지역발전 모델의 하나로 여기는 개념이다.

에코뮤지엄이 때에 따라서는 다크 투어리즘으로 분류되기도 한다. 전쟁이나 학살로 인하여 생긴 역사적 현장 또는 대규모 재난재해가 발생한 현장을 통하여 얻는 교훈적 투어리즘을 일컫는다. 베트남 전쟁, 킬링필드의 현장을 담은 캄보디아의 제노사이드, 원전사고로 인해 큰 피해를 본 체르노빌, 본문에도 소개한 세계대전의 중심에 있었던 독일의 다하우 수용소, 아우슈비츠 수용소 등의 아카이브 현장이 다크 투어리즘과 그 맥락을 같이한다. 에코뮤지엄과 다크 투어리즘 모두 공통적인 역사적 자원을 매개로 뮤지엄의 프레임이 구성된다거나 투어리즘이 진행된다는 점이다. 자원으로 분류되는 로컬의 유산, 그리고 지속 가능한 로컬의 발전을 위해 다양한 이해관계자가 집단지성을 이루며 공론과 숙의의 과정을 거치면서 진행하는 참여의 프레임이 있다. 유산을 활용한 참여 또는 유산을 매개로 한 참여의 결과는 에코뮤지엄 활동으로 나타난다. 즉, 에코뮤지엄은 로컬의 자원을 활용하고 콘텐츠를 구성하는 과정에서 주민과의 호흡을 통하여 만들어 가는 역동적인 활동을 의미한다. 에코뮤지엄을 "지역공동체가 지속 가능한 발전을 위해 공동체 유산을 보전하고 해석하고 관리하는 역동적인 방식"이라고 유럽에코뮤지엄연합회에서 정의한 이유가 여기에 있다.

지역발전영역에서 지역사회 자원을 활용한 발전양식, 그 과정에서 역동적으로 활동하는 주민이 콜라보를 이루면서 에코뮤지엄을 만들어 내게 된다. 최근에는 기후위기, 석유정점을 로컬의 입장에서 방안을 모색하는 과정에서 유엔 지속가능발전목표(SDGs: Sustainable Development Goals)와 연계하여 활동하는 경향이 등장하고 있다. 그만큼 에코뮤지엄이 적용 가능한 영역의 폭이 로컬의 차원에서 지구적 문제를 해결하는 방안까지 그 경계가 확장되어가고 있다.

에코뮤지엄을 하는 이유는 간단하면서 너무도 명확하다. 로컬의 자원을 어떻게 보전하고 관리하고 어떻게 해석할까 하는 문제의식과 함께 발굴된 자원이 주민의 삶의 기술과 어떤 연관성이 있을까, 그 과정에서 주민참여를 어떻게 이루어 낼 것인지를 고민하는 과정이기 때문이다. 에코뮤지엄은 지역사회의 자원을 최대한 발굴하여 로컬의 유산을 구성하고 그 과정에서 주민의 힘을 연동시키는 가치발굴형 내생적 지역발전 양식의 한 유형이다.

이 의미를 다시 풀어보면, 아래와 같이 정리할 수 있다.

첫째, 지역의 가치를 발굴한다.

둘째, 발굴된 자원을 로컬의 유산의 관점에서 해석한다.

셋째, 해석된 유산을 콘텐츠로 구성한다.

넷째, 콘텐츠 운영의 중심은 주민의 참여와 활동과 연동하여 진행한다.

결국 에코뮤지엄은 가치의 발굴, 자원의 해석과 유산화, 유산의 콘텐츠화와 주민의 활동으로 마무리되는 것이 핵심이다.

삼삼오오 동료와 두서없이 다닌 세계공동체 문화답사, 매해 다른 주제로 다녔지만 핵심 키워드는 커뮤니티였다. 그 과정에서 에코뮤지엄도 만났다. 일본 다테야마, 프랑스 알자스, 르 크뢰소와 몽소, 독일의 다하우, 이탈리아 카실리노와 파라비아고 등 제법 많은 곳을 다녔다. 로컬의 색을 가지고 각기 자신의 목소리로 로컬의 이야기를 풀어내고 삶의 쉼을 주는 현장이기도 하였다. 특히, 이탈리아 카실리노의 제네시와 파라비아고의 산토에게 깊은 감사를 드린다. 본 원고는 경기만 에코뮤지엄 프로젝트와 세계 곳곳을 다닌 현장 답사와 답사에서 얻은 자료를 중심으로 원고를 구성하였다.

2022. 4.
저자 김성균 · 오수길

CONTENTS

01

에코뮤지엄,
삶을 품다

뮤지엄과 뮤지엄의 경계

에코뮤지엄 선택 이전에 우리가 간과해서는 안 되는 것이 있다. 바로 뮤지엄에 대한 이해이다. 기존에 알고 있는 뮤지엄, 그 뮤지엄의 경계를 넘어서는 다양한 노력이 지금의 에코뮤지엄까지 이어지고 있기 때문이다.

에코뮤지엄은 기존 뮤지엄과는 분명하게 다르다. "특정한 수집품을 모으고 관리하고 관람객은 관람하는 기존의 박물관이 아니라 커뮤니티 그 자체 또는 커뮤니티에 분포하고 있는 유산이 보존되고, 커뮤니티 구성원이 이를 관리하고 보존하는 일련의 과정이 기존의 박물관과는 분명한 차이를 보인다"(김성균, 2019: 107). "기존의 박물관은 보여주기 위해 수집품을 수집하는 장소적 기능을 가지고 있는 반면, 에코뮤지엄은 커뮤니티와 커뮤니티 구성원 그리고 이에 참여하는 일반인과 이들의 관계를 더욱 촉진하기 위해 콘텐츠를 발굴하고 생산하는 기획자, 문화예술가와 전문가가 상호 결합하여 능동적으로 창조적 대안을 만들어 가는 것이다"(김성균, 2019: 107-108).

뮤지엄과 에코뮤지엄의 경향

조사, 연구, 수집, 보존, 전시 중심 역사적 사실과 정확성 중심의 이야기 사료적 가치 중심 박물관 운영자, 큐레이터, 도슨트 관람과 관람객	〉	커뮤니티 자원, 자연, 주민 중심 아래로부터 쓰는 이야기 삶의 공간과 조건 중심 기획자, 문화예술가 커뮤니티 구성원
박물 중심의 전시공간		삶의 공간을 위한 창조적 대안공간

뮤지엄에서 에코뮤지엄에 이르기까지는 뮤지엄의 경계를 넘어서는 노력이 현장 곳곳에 있었다. 뮤지엄학은 크게 세 가지 기능을 한다. 하나는 제도에 의해 뮤지엄학에 부여한 의무가 있으며, 또 하나는 학문으로서의 효율성과 힘을 과시하여야 할 필요성이 강조되며, 마지막으로는 유산을 관리하는 일이 부가하는 의무가 있다. 위의 세 가지 의미는 전통적인 관점의 해석이다. 최근에는 뮤지엄이 자료보전 중심에서 시민이 참여하고 체험이 강조되는 뮤지엄으로 전환하고 있는 추세이다.

뮤지엄의 변화과정

제1세대		제2세대		제3세대
자료 보전 중심	>	자료 공개 중심	>	시민참여 및 체험 중심

1971년에 개최된 제9회 국제박물관협의회ICOM: International Council of Museum 총회에서 당시 프랑스 환경부 장관 로베르 푸자드Robert Poujade가 생태와 박물관 개념을 통합적으로 사고하자고 연설하였다. 조르주 앙리 리비에르 George Henri Riviere가 이에 반응해 환경자원과 지역 유산을 자연공원화 하자며, '에코뮤지엄' 개념을 주창하였다. 그때 등장한 개념이 에코뮤지엄이다. 그 이후 뮤지엄은 새로운 도약을 하게 된다. 1982년 파리에 이어 1983년 런던에서는 전통적 뮤지엄학의 질적 변화를 위한 새로운 방법론이 제안되었다. 당시 제안된 뮤지엄의 새로운 개념은 1984년 퀘벡에서 개최된 에코뮤지엄과 뉴뮤지엄에 관한 국제워크숍에서 다뤄지면서 10월 13일 〈퀘벡 선언〉으로 이어진다. 퀘벡 선언은 새로운 출발점으로서 뮤지엄의 사

회적 사명, 전통적인 뮤지엄의 기능적 보전, 건물, 유물, 대중에 우선하는 기능을 재확인할 것을 기본원칙으로 정했다. 기본원칙에 준하여 정리된 퀘벡선언은 크게 4가지로 정리되었다. 여기서 논의된 내용은 모든 형태의 뮤지엄 활동을 인정하며, 그 과정에서 지역의 정체성을 인정하고 이를 위해 다각적인 노력을 한다는 내용을 담고 있다.

① 국제뮤지엄공동체가 이 운동을 인정, 모든 형태의 뮤지엄을 뮤지엄학으로 수용
② 지역의 이니셔티브 인정, 발전에 대한 원조 및 확약과 가능한 모든 조치 발휘
③ 성공적 수행을 위한 긴밀한 협조와 상설기구 설치(임시본부 캐나다에 설치)
④ 일차적 권한 사람으로 조직된 실무연구반 구성

이후 뮤지엄은 각자의 콘텐츠를 가지고 특성화되거나 전문화되기 시작한다. 과학기술뮤지엄, 자연사뮤지엄, 기념뮤지엄 등 특수한 목적과 콘텐츠가 제공되기 시작했으며, 뮤지엄의 수장품이나 전달자가 뮤지엄에서 새로운 중요성을 갖게 된다. 이러한 흐름을 뉴뮤지엄의 등장으로 표현한다. 뉴뮤지엄은 기존의 뮤지엄과 다른 콘텐츠가 있다는 것을 보여주려는 시도이다. 뉴뮤지엄은 콘텐츠의 구성과 운영방식에 따라 내용을 달리한다. 뉴뮤지엄은 전시방식의 형식을 벗어나 생활하는 지역의 문화와 노동자, 농부의 삶을 그대로 반영한 뮤지엄으로 등장한다. 새로운 개념으로 등장한 뉴뮤지엄은 뮤지엄의 문화를 비롯하여 지역공동체의 창출, 산업사회 유산의 유지, 지역사회에서의 소통과 관광 자원화를 도모하고자 하는 노력에서 비롯된다.

뮤지엄의 유형

뉴뮤지엄은 기존의 뮤지엄이 가지고 있는 경계를 넘어서는 노력이다. 그 경계는 제도와 환경 사이의 장벽, 학예관과 대중 사이의 장벽, 박물관 내부와 진열품 외부 사이의 장벽, 동산과 부동산 문화재 사이의 장벽, 정보와 물체 사이의 장벽이었다. 이러한 과정에서 등장한 여러 유형의 뮤지엄 가운데 우리가 주목할 뮤지엄은 에코뮤지엄이다.

뮤지엄과 뉴뮤지엄의 경계

제도와 환경 사이의 장벽
학예관과 대중 사이의 장벽
박물관 내부와 진열품 외부 사이의 장벽
동산과 부동산 문화재 사이의 장벽
정보와 물체 사이의 장벽

에코뮤지엄은 필요에 따라 조직된 뮤지엄일 수 있으며, 소유와 존재의 딜레마에 늘 봉착할 수 있으며, '과거와 미래 사이에 존재하는 유일한 선'일 수 있다. 필요에 따라 조직된 뮤지엄이라는 의미는 기존의 뮤지엄과 같이 박제된 형태의 뮤지엄보다 실질적으로 지역사회 그 자체가 뮤지엄이 될 가능성이 늘 열려 있다는 것을 의미한다. 이런 의미를 흔히 지붕 없는 뮤지엄으로 표현한다. 지붕 없는 뮤지엄이다 보니 운영 주체가 기존의 뮤지엄과 다르다. 운영의 주체는 뮤지엄 관계자가 아니라 주민이 될 수 있기 때문이다. 위그드 바랭Hugues de Varine은 기존의 뮤지엄과 에코뮤지엄을 비교하여 설명하였다〈아래 표 참조〉. 기존의 뮤지엄은 과거를 중심으로 이야기가 되지만 에코뮤지엄은 과거를 통해 미래를 생각하면서 오늘을 이야기하고 있기 때문에 '과거와 미래 사이에 존재하는 유일한 선'이라고 한다.

뮤지엄과 에코뮤지엄에 대한 관점

구분	기존의 뮤지엄	에코뮤지엄
적용범위	소장품	문화유산
적용공간	건물	지역 · 커뮤니티
적용대상	관람객	주민
우선사항	학문적	학제적
운영주체	뮤지엄과 뮤지엄 운영기관	지역공동체와 지역공동체 운영기관

여러 사례 가운데 일본 다테야마의 뮤지엄 활동이 에코뮤지엄에 기반을 둔 사례로 과거와 미래를 잇는 유일한 선으로의 가치가 충분히 있다고 볼

수 있다. 특히 과거를 이야기하는 것은 과거의 내용을 어떻게 볼 것인가 하는 문제와 연결된다. 지역사회에 존재하거나 숨겨져 있거나 발굴되어야 한 것들, 우리는 흔히 이것을 자원으로 표현한다. 발굴된 자원을 어떻게 다듬느냐에 따라 지역사회의 유산 여부가 결정된다. 그 과정은 뮤지엄의 환경을 변화시킨다. 자원이 유산으로 인정되면서 유산학heritology의 중요성을 인식한다. 이것이 에코뮤지엄이 갖는 힘이다. 에코뮤지엄은 유산의 운동이며 뮤지엄의 변신이다. 결국 에코뮤지올로지ecomuseology가 된다. 에코뮤지엄은 카의 《역사란 무엇인가》가 반문하는 "과거와의 끝없는 대화"처럼 과거를 통하여 오늘을 돌아보고 내일을 생각하고 질문하는 과정이다. 결국 에코뮤지엄은 연속적인 커뮤니케이션 활동이다. 에코뮤지엄은 인간주의의 관점에서 예술과 문화를 지역사회와 어떻게 커뮤니케이션 할 것인가 하는 문제를 다루는 활동이다.

에코뮤지엄에 대한 물음

에코뮤지엄이 어떻게 구성되는가는 매우 중요한 질문이다. 이것은 민간영역이 독자적으로 할 수 있는 콘텐츠도 활동도 아니며, 그렇다고 공공영역이 독자적으로 한다고 되는 일이 아니다. 공공영역과 민간영역의 이해와 협력이 매우 중요하다. 공공영역과 민간영역의 참여의 시작은 간단하다. 공공영역은 전문가와 인프라, 그리고 자원을 통하여 참여를 하며, 민간영역은 자신이 가지고 있는 열망, 지식, 관심을 가지고 참여를 한다.

공공영역과 민간영역의 참여 정도

공공영역	민간영역
전문가, 인프라, 자원을 통한 참여	자신의 열망, 지식, 관심을 통한 참여

에코뮤지엄에서 민간영역의 역할은 공공영역보다 더 중요하다. 지역사회 주민은 자신의 이미지를 찾기 위해 자신을 돌아보아야 하며 그 과정에서 자신이 할 수 있는 콘텐츠를 찾는다. 그 콘텐츠는 자신을 기준으로 자신보다 오랜 시간을 가지고 살아왔던 이들이나 자원에 대한 이해를 바탕으로 지역사회의 장소와 영토에 대해 설명할 수 있는 역량을 갖추어야 한다. 그 이유는 에코뮤지엄 현장에 방문한 외부인에게 자신이 살아온 지역사회의 이야기와 오랜 시간 먼저 살아온 이야기를 잘 이해시켜야 하기 때문이다. 그것을 통하여 지역사회의 입지, 산업을 둘러싼 다양한 자원과 역사적 이야기가 바로 에코뮤지엄 현장의 정체성을 보여주기 때문이다. 에코뮤지엄은 뮤지엄이라는 시간의 이야기를 통하여 미래를 이야기하게 된다. 결국 에코뮤지엄은 주민의 과거와 현재에 대한 연구를 통하여 이 분야에 종사하는 사람을 양성시키는 하나의 실험실 같은 역할을 하게 된다. 이렇듯 에코뮤지엄 활동에 있어서 가장 중요한 것은 민간영역의 역할이다.

ECOMUSEUM

02

경계 너머의 뮤지엄

영국의 랜드스케이프,
스톤헨지

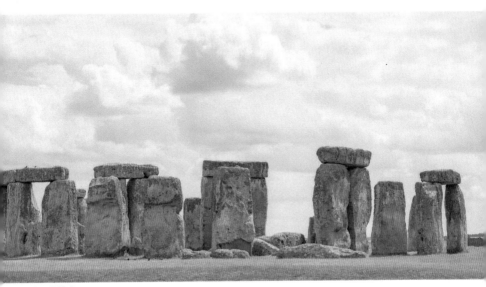

@ 스톤헨지

영국 월트셔의 솔즈베리 평원에 내셔널 트러스트의 자산이 있는 곳. 넓은 평원에 부는 모진 바람과 굳세게 맞선 석상인 스톤헨지가 있다. 스톤헨지의 경관은 오랜 시간의 궤적을 지닌 고고학적 가치가 높은 것으로 평가된다. 스톤헨지의 경관은 석상뿐만 아니라 계절마다 등장하는 식물과 생물이 그 아름다움을 더한다. 동토의 땅 사이로 올라온 여린 새싹이 봄을 다시 부를 때면 그의 친구라도 찾듯 초콜릿 브라운 빛의 나비 아도니스 블루^{adonis}

blue가 나풀거린다. 야생의 평원에 선 스톤헨지는 바람과 비와 햇살이 더해지며 나비와 새를 부른다. 찰나의 자연이 주는 야생의 느낌은 스톤헨지의 미학을 더한다.

스톤헨지에 방문하는 이에 대한 접견도 단순하다. 스톤헨지로 향하는 단순한 이동 동선과 관람객을 맞이하는 갤러리의 미학도 주변 경관과 조화를 이룬다. 스톤헨지가 보여주는 뮤지엄의 미학은 단순하고 소박하다.

앤서니 곰리의
 북방의 천사

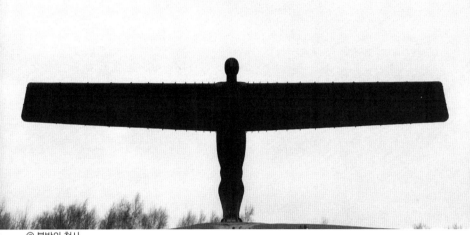

@ 북방의 천사

영국 북동부의 뉴캐슬New Castle과 더럼Durham의 고속도로 초입에 서 있는
'북방의 천사(Angel of the North, 1998)', 이 거대한 예술작품은 영혼을 흔드는
소통의 미학을 추구하는 조각가로 유명한 영국인 앤서니 곰리Anthony Gormely
의 작품이다.

앤서니 곰리의 작품인 북방의 천사는 200톤이 넘는 무게에, 높이 20m, 양
쪽 날개 길이가 50m에 달하는 거대한 천사다. 그 장엄한 자태는 경외심마저

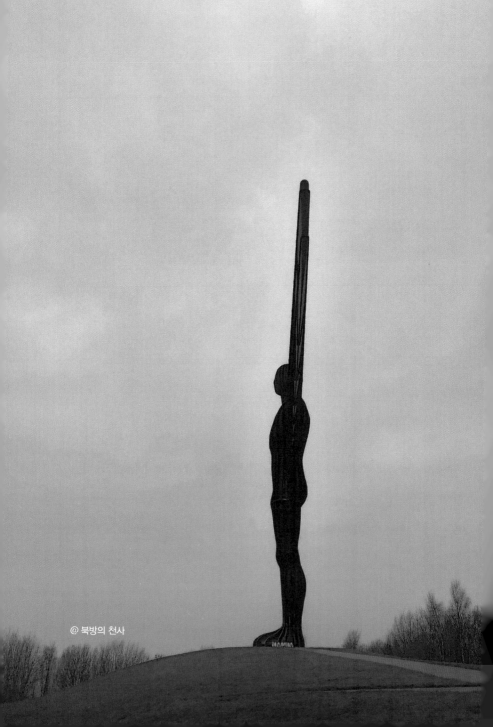
@ 북방의 천사

불러온다. 국내 언론에서도 '문화도시로 거듭나게 한 공공미술 작품'으로 소개되는 작품이 '북방의 천사'이다.

1990년대 중반부터 게이츠헤드시 당국은 야심만만한 전대미문의 공공미술 프로젝트를 시작해, 1994년 앤서니 곰리가 이 프로젝트의 계획안으로 강철 날개를 가진 거대한 천사를 공개했다. 하지만 지역주민은 거세게 반발했다. 작은 소도시의 언덕에 초대형 쇳덩어리 조각상을 세우겠다는 것을 주민 입장에서 이해하기 어려웠을 것이다. 주민이 보기에는 거대한 쇳덩어리에 16억 원의 예산을 쓰는 것 자체가 이해할 수 없었으며, 거대하고 높은 쇳덩어리 때문에 TV 전파 송수신의 어려움, 비행기 운항의 지장, 그린벨트의 손상 등을 우려했다. 심지어 고속도로 초입이라 지나가는 운전자들이 깜짝 놀라 교통사고를 유발할 수 있다는 둥, 신의 분노로 벼락을 맞게 될 것이라는 둥 억지 의견도 쏟아냈다.

그 당시 주민 설문조사 결과 80% 이상이 반대 의사를 표명했을 정도였다. 거친 반대에도 불구하고 시 당국은 포기하지 않고 주민을 설득했다. 외부 자본을 유치해서 프로젝트를 진행할 것이라고 거듭 강조했고, 모든 예산 집행 과정을 투명하게 공개했다. 작가인 앤서니 곰리도 주민을 설득하기 위해 다양한 노력을 했다. 그는 반대 의견에 귀를 기울였고 지역 학교의 교장, 미술 교사, 어린 학생들을 대상으로 하는 설명회와 전문가의 의견수렴을 위한 워크숍 등을 열어 긍정적 의견을 갖도록 노력했다. 또한 작품 모형과 드로잉 전시 등의 홍보행사도 진행했다. 이러한 시 당국과 작가의 노력은 주

민의 마음속에 놓여 있던 흉측한 쇳덩어리에 서서히 천사의 날개를 돋게 했다. 그리고 마침내 '북방의 천사'는 단순히 하나의 거대한 조형물이라기보다는 공동의 목적을 향한 지역공동체의 사회적 합의에 이르는 과정을 품은 역사적 상징물이 되었다(안진국, 중기 이코노미, 2017. 1. 31). 앤서니 곰리의 작품 북방의 천사는 지역의 문화적 기반을 만들어 가는 공론과 숙의의 과정이 참여로부터 활동으로 이어지는 사례를 보여주고 있다. 유산, 참여, 활동으로 정리되는 에코뮤지엄의 의미와 가치가 에코뮤지엄 활동을 하는 데 문화 콘텐츠를 활용한 공론과 숙의 그리고 이를 바탕으로 나타나는 활동의 결과가 얼마나 중요한지 알 수 있다.

런던 브리지의 문화재생,
　　레이크 하바수 시티Lake Havasu City

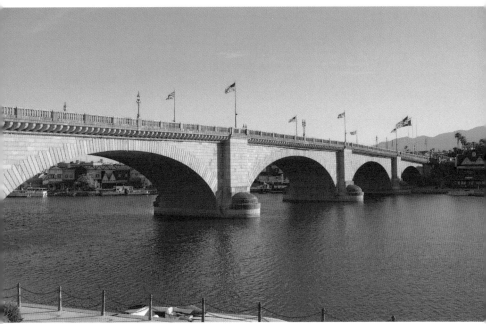

@ 레이크 하바수 시티에 있는 런던 브리지

　　최초의 런던 브리지London Bridge는 로마가 브리태니커 지방의 정복을 원활하게 하기 위한 도로건설 프로그램의 일환이었다. 이후 9세기나 10세기 들어 색슨족 알프레드 대왕이나 에델레드 대왕 때 재건되었다는 추정도 있다. 1066년 노르만족이 정복하여 윌리엄 1세가 재건한 다리는 1091년 토네이

도로 파괴되었고, 윌리엄 2세가 수리한 것은 1136년 화재로 소실되었다. 헨리 2세는 수도원 길드인 '다리의 사도들Brethren of the Bridge'을 만들어 마지막 목재 다리를 관리하게 했다.

친구이자 반대자였던 토마스 베켓Thomas Becket 캔터베리 대주교가 살해된 후 헨리 2세가 참회하며 새로운 돌다리를 의뢰해 1209년 존 왕 때 완공되었다. 다리 위에는 세인트 토마스 성당이 세워져 캔터베리 성지 순례의 출발점이 되었고, 주택도 있어서 임대료를 냈다. 1212년 큰 화재가 발생하여 성당까지 번졌고, 1281년과 1437년에는 아치가 붕괴하기도 했다.

사연 많던 런던 브리지가 미국 애리조나주 서부 사막의 호숫가 도시인 레이크 하바수 시티Lake Havasu City에 나타났다. 레이크 하바수 시티는 애리조나주의 주도 피닉스Phoenix에서도 캘리포니아주 로스앤젤레스Los Angeles에서도 200킬로미터 이상 떨어져 있는 황무지이다. 1960년대에 버려진 군용 비행장 외에는 아무것도 없던 황무지 호숫가에 기업가 로버트 맥컬록Robert P. McCulloch과 도시 설계자 우드 주니어C. V. Wood. Jr.가 도시를 세우면서 1968년 4월 18일 런던시로부터 이 런던 브리지를 246만 달러에 구입했다. 교각을 옮겨 오고 다시 설치하는 데 450만 달러가 추가로 들었고 3년이 걸려 1971년 10월 10일에 설치되었다.

런던 템스강에서 분해한 런던 브리지를 텍사스주 휴스턴Houston 항구까지 화물선으로, 그리고 다시 육로로 애리조나 서부까지 옮겨와 조립했으니 막대한 비용이 들었을 것이다. 더욱이 호수 위에 다리를 놓은 게 아니라 다리를 조립하고 나서 인공호수인 하바수 호수를 연결했다고 한다. 5만 5천 명

Plate 11: A famous view of the bridge drawn in 1616 by Claes Jan Visscher of Amsterdam. This was at the height of the built-up era, and looks onto The City from Southwark. Heads of traitors are seen at the Southwark entrance to the bridge where they were displayed after being moved from the City entrance in 1576.

정도의 인구를 가진 도시에 연간 15만 명에 이르는 관광객이 찾게 된 것은 맥컬록의 상상력의 결과라 할 수 있는데, 그는 자신이 구입한 3,500에이커의 호반 부지에 새 도시를 건설한 셈이다.

미주리주 출신의 기업가인 맥컬록은 '맥컬록 전기톱'으로 사업에 성공했는데, 그의 할아버지 존 베그스John I. Beggs는 토머스 에디슨Thomas Edison의 전기를 활용하여 도시 공익기업을 운영하여 부를 축적했다. 1950년대 들어 맥컬록은 석유 및 가스 탐사 기업인 맥컬록 석유회사McCulloch Oil Corporation를 설립했고, 이후 선외기 시장에 손을 대 테스트 장소를 찾고자 하바수 호수에 이르게 되었다. 1963년 그가 구입한 26평방마일의 황무지는 당시 애리조나에서 판매된 가장 넓은 토지였다. 맥컬록은 1968년 런던을 여행하던 중 런

던시가 지반침하를 겪고 있는 런던 브리지를 철거하지 않고 경매하기로 했음을 알고, 경매에 참여하여 이 다리를 구입하게 되었다. 그가 런던의 타워 브리지로 착각하고 구입했다는 이야기도 있으나 런던시 의원에게 '그렇지 않다.'라고 답변했다는 기록도 있다. 1971년 10월 10일 런던 브리지 재개장 행사에는 런던 시장도 참석했다.[1]

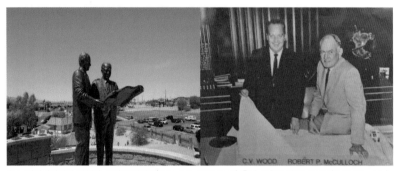

@ 도시설립자이자 기업가 로버트 맥컬록(Robert P. McCulloch) 총괄 기획자 우드 주니어(C. V. Wood Jr.)

1 Wikipedia 'Robert P. McCulloch' 참조(https://en.wikipedia.org/wiki/Robert_P._McCulloch).

지역의 가치를 그리다, 영국 바스

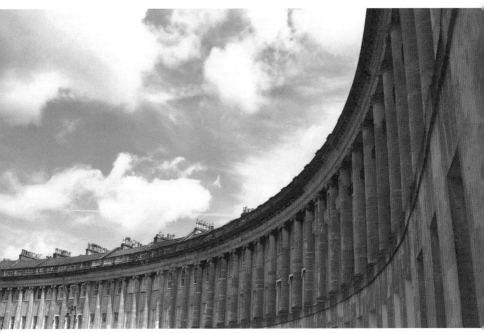

@ 로얄 크로센트

영화 〈오만과 편견〉의 배경으로 잘 알려진 영국 바스bath. 영국 잉글랜드 남서부 서밋주에 위치한 인구 8만 규모의 도시이다. 지명 그대로 "목욕하다"라는 뜻을 지닌 곳이다. 온천을 즐기던 로마인은 서기 60년~70년경에 천연 온천수가 나오는 바스에 아쿠아 술리스Aquae Sulis라는 로마식 온천탕과

사원을 만들었다. 당시 로마인은 대도시마다 목욕시설을 만들고 운영했는데, 그중 하나가 〈로만 바스Roman Baths〉 또는 〈테르메Thermae〉이다. 〈로만 바스〉는 유럽에서 가장 온전하게 보전된 고대 로마의 온천 휴양시설이다. 바스는 1987년 도시 전체가 세계문화유산으로 등록될 정도로 문화적 가치가 높은 도시이다. 바스에는 로만 바스 외에 영국 고딕 양식의 성공회 성당인 바스수도원Bath Abby, 16세기 이탈리아 예술가 안드레아 팔라디오의 영향으로 시작된 신고전주의적 양식의 웅장함과 균형미를 보여주고 있는 팔라디오 건축의 로얄 크레센트Royal Crescent와 서커스, 1774년 바스의 에이번강을 가로지르며 완공된 다리로 건설된 당시 세계에서 4개밖에 없는 다리인 펄트니 다리Pulteney Bridge가 있다. 펄트니 다리는 바스의 중세의 매력을 더해주는 힘이 있는 미학을 지닌 다리다. 이 다리는 피렌체를 대표하는 베키오 다리를 모델로 하여 만든 다리이다. 사실 바스는 팔라디언 건축의 요지로 평가된다. 팔라디언 건축양식은 16세기 북부 이탈리아의 가장 위대한 건축가로 평가되는 베네치아 출신의 건축가이자 이론가인 안드레아 팔라디오Andrea Palladio의 디자인 영감을 얻은 유럽의 건축양식을 말한다. 팔라디안 건축양식으로 건축된 로얄 크로센트는 반달 모양과 완벽한 원형을 이루고 있는 서커스의 위용이 그 앞에선 경외심을 느끼게 할 정도로 아름답다. 거대한 곡선의 아름다움은 당시 돈 많은 부자를 매료시키기에 충분한 건축물이었다. 1702년 앤 여왕Queen Anne을 비롯하여 왕족과 귀족을 비롯하여 부유층이 휴양을 위해 많이 찾았다. 그중에서도《험프리 클링커의 여행》의 저자 소설가 토바이어스 스몰렛Tobias Smollett,《노생거 사원》과《설득》의 저자 제인 오스틴Jane Austen과 그 외에 프랜시스 보니Frances Burney, 극작가 리처드 셰리든Richard

@ 바스 도심 거리

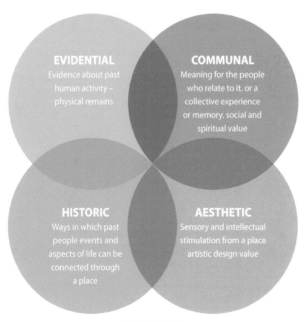

EVIDENTIAL
Evidence about past
human activity –
physical remains

COMMUNAL
Meaning for the people
who relate to it. or a
collective experience
or memory. social and
spiritual value

HISTORIC
Ways in which past
people events and
aspects of life can be
connected through
a place

AESTHETIC
Sensory and intellectual
stimulation from a place
artistic design value

바스의 미래비전

Sheridan 등 많은 문인이 찾으면서 바스는 18세기 문학에 자주 등장하는 명소가 되기도 하였다.

증거에 입각한	공유하는
과거의 인간 활동에 대한 증거 – 물리적 유적	증거와 관련 있는 사람들을 위한 의미, 집단적인 경험이나 기억, 사회적·정신적 가치
역사적인	미적인
과거의 사건과 삶의 여러 측면이 장소를 통해 연결될 수 있는 방식	장소로부터의 감각과 지적 자극, 예술적 디자인의 가치

바스가 도시 미래를 위해 선택한 미션은 "Making Change"이다. 변화를 만드는 도시, 바스라는 뜻이다. 구체적인 미션은 크게 4가지로 제시하였다. 우선은 바스의 변화를 만들기 위해서는 지역의 문화유산에 대한 탐색을 시작으로 과거 유산에 대한 공감을 갖고 오늘을 사는 바스인에게 자기 삶의 가치와 장소에 대하여 깊게 이해할 것을 요구한다. 지역에 대한 깊은 이해는 결국 집단의 기억을 건강하게 하고 그 결과를 바스에서 어떻게 살아갈 것인지를 공감하는 사회적 영성을 구현한다고 본다. 마지막으로 바스의 예술적 가치와 장소로부터 감각적이고 지적인 자극을 추구한다. 바스는 지역의 문화유산을 중심에 두고 그것이 만들어 낸 과거의 삶의 기술의 보전과 계승 그리고 미래를 위한 선택에 집중하고 있다.

#　지역 자산의 허브,
　　브리스톨

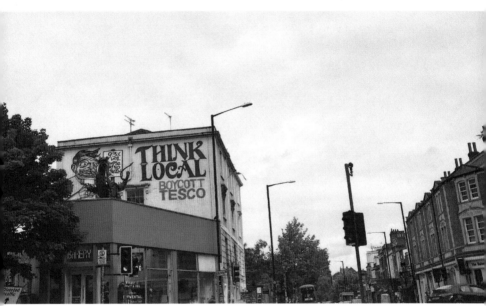

@ 로컬을 강조한 거리의 그라피티 아트

　브리스톨에서 지역 자산의 허브로 여길 수 있는 곳이 해밀턴 하우스
Hamilton House이다. 영국의 사회적기업 법인 제도인 지역공동체이익회사CIC:
community interest company로서 브리스톨 시에 있는 Coexist는 그라피티graffiti로
유명한 스토크스 크로프트Stokes Croft 지역에서 2008년 금융위기가 한창일 때
하나의 풀뿌리 조직으로 생겨났다. Coexist의 이후 10년 동안의 작업은 해

밀턴 하우스Hamilton House를 지속 가능한 공동체를 위한 중심으로 만들겠다는 비전으로 마틴 커널리Martin Connolly의 초청에 응한 결과물이었다. 4인의 야심 찬 친구들이 버려지다시피 한 이 건물을 번영의 허브로 바꾸려는 계획을 세운 것이다. 해밀턴 하우스는 하드웨어였고, Coexist는 운영체계였다. 이들의 동인이자 목적은 또 다른 세상이 가능하다는 것을 브리스톨 사람들에게 보여주는 것이었다.

이를 위해서는 투자를 끌어들이고 좀 더 크고 총체적이며 더욱 지속가능한 비전을 실현할 수입이 필요했다. Coexist는 2017년 지난 9년 동안 '스토크스 크로프트의 가슴 벅찬 중심'으로 알려져 왔던 해밀턴 하우스의 공동체 형성 작업의 헌신적이고 전환적인 역사를 담아 제안서를 제출했다. 당시 Coexist의 구성원들은 2,100만 파운드가 넘는 매출을 기록하고 있고, 1,260개의 일자리를 지원하고 있었다. 전 세계의 관심은 Coexist가 창출하는 경제적 가치만이 아니라 사회정의, 웰빙, 복원력을 위한 의제에 기여하고 있는 값을 매길 수 없는 기여에 주목했다. 2017년의 제안서를 요약하면 다음과 같다.

Coexist는 환경보호, 공동체와 지역 및 국가 경제를 위한 번영, 사회의 필요와 열망을 충족시킬 진보, 자원 이용과 관리에서의 신중함 등을 핵심적으로 달성해야 할 기본 목표로 설정했다. Coexist는 해밀턴 하우스를 브리스톨의 중요한 문화 공급자로 만들었다. 광범위하고 다양한 연기자, 연기자 그룹과 조직들이 이용하는 공간이다. 브리스톨 시의회가 명명하고 있는 '창작자

들의 도시'의 비옥한 토대를 제공하는 중요한 역할을 담당한다. 또한 예술을 넘어 해밀턴 하우스는 브리스톨에 있는 많은 사회적 약자 그룹들에 희망의 불빛이 된다. 지역 내 여러 단체들과의 협력 프로젝트를 통해 고립되고 외로운 개인들이 공동체의 일원이 되어 살아있다는 것을 느끼게 하며, 행복과 좀 더 건강한 미래에 한 발짝 나아갈 장소가 된다. 그리고 Coexist는 우리가 함께 직면하는 필요와 도전들과 연결하기 위해 우리의 지역사회와 네트워크로부터의 목소리를 적극적으로 들으려 한다.

2016년 8월부터는 자선 공동체 공제조합CCBS: Charitable Community Benefit Society을 만들어 C&C가 마련한 입찰 기회를 통해 해밀턴 하우스를 구입할 준비를 해왔다. 2018년 해밀턴 하우스를 지역사회가 활용할 수 있게 하려는 활동가들의 필사적인 노력이 있고 난 뒤, 6,000명이 넘는 시민들이 서명하여 강제취득명령CPO: compulsory purchase order을 통해 시의회가 해밀턴 하우스를 구입해 달라는 청원이 들어왔다. 2019년 브리스톨 시의회는 전체 회의에서 이를 논의하고 이 건물을 구입할 수 있는지를 조사하기도 했다.

10년 동안 해밀턴 하우스를 관리해온 Coexist는 2018년 12월 퇴거하여 현재 St Anne's House에 자리 잡고 있다. 포워드 스페이스Forward Space가 해밀턴 하우스를 인수한 후 수백 명의 예술가들과 세입자들이 밀려났다. 건물 소유주인 커널리 & 캘러한C&C: Connolly and Callaghan사가 2004년 210만 파운드에 해밀턴 하우스를 구입했고, Coexist가 2017년 이 건물을 650만 파운드에 구입하겠다고 제안했지만 거절당했다. C&C는 해밀턴 하우스를 아파트로 재개발하려는 계획을 관철하려고 했다. 허용된 개발권을 패스트 트랙으

@ 해밀턴 하우스 안내도

로 통과시키려는 C&C의 시도를 시의회가 두 번이나 가로막았고, C&C가 국가 계획심의관Planning Inspectorate에 올린 탄원도 2018년 11월 기각되었다.

팬데믹 상황 속에서 소강상태를 보이는 2021년에도 C&C는 해밀턴 하우스 세 개의 블록 중 두 블록은 아파트로 만들기 위해 지속해서 소송을 제기했다. 브리스톨에는 집이 필요한 절박한 요구가 있다는 명분이다. 세 블록이 각기 용도가 달랐는지가 쟁점이다. Coexist는 여전히 또 다른 세상이 가능하다고 믿으며, 새로운 아이디어를 모색하고 모두가 환영받고 있음을 느낄 수 있는 공간을 창출하면서 지역공동체와 일할 수 있기를 고대하고 있다.

지금도 해밀턴 하우스에 가면 강의에 참여하고 공연을 보고 공간을 임대하거나 워크숍에 참여할 수 있지만, 그것은 이전과는 상당히 다른 모델이

다. 2018년 Coexist가 해체되고 쫓겨난 뒤 Coexist의 사업 모델을 차용하고 10년에 걸친 지역사회의 노력에 편승해 사익을 추구하는 한 민간 회사가 그곳에 자리 잡은 것이다. 이 공간을 이용하는 것은 사람들의 선택이지만, Coexist 구성원들은 변화를 이해하는 것이 여러분이 결정을 내리는 데 필수적이라고 믿는다. 한 민간 회사가 동일한 서비스를 전달할 수 있지만, 지역사회의 편익을 전달하는 것과 상당히 다르다. 한쪽은 지역사회를 고객이자 자본화될 수 있는 수익의 원천으로 취급한다. 다른 한쪽은 이 수익을 지역사회의 편익을 위해 재투자하고, 지역사회의 미래를 창출하는 데 활용한다(https://www.hamiltonhouse.org).

브리스톨에서 빼놓을 수 없는 곳은 브리스톨 스토크스 크로프트Stokes Croft 지역의 그라피티와 뱅크시Banksy와 관련된 콘텐츠이다. 브리스톨은 영국 잉글랜드 서부 에이번강River Avon의 인구 약 50만 명 정도인 항구도시이다. 스토크스 크로프트Stokes Croft 지역의 그라피티는 '얼굴 없는 예술가' 뱅크시 Banksy의 그림으로 더 유명해졌다. 브리스톨 의회는 무관용 원칙으로 그라피티를 불법화했는데, 뱅크시가 유명해지고 나자 이 지역의 그라피티를 더 이상 막지 못하고 있을 뿐만 아니라 옛 경찰서 건물은 아예 그라피티 작가들의 작업실로 쓰이고 있다. 어떤 주민들은 자기 집 벽에 그려진 그라피티가 마음에 들지 않아 페인트칠을 반복하다가 아예 마음에 드는 작가에게 그라피티를 요청하기도 한다. 뱅크시는 글자, 무늬, 그림 등의 모양을 오리고 그 구멍에 물감을 넣어 그림을 찍어내는 스텐실 기법으로 이른 새벽에 재빨리 그림을 그려왔다. 2003년 가디언지와의 인터뷰에 의하면, 그는 1974년생 백인

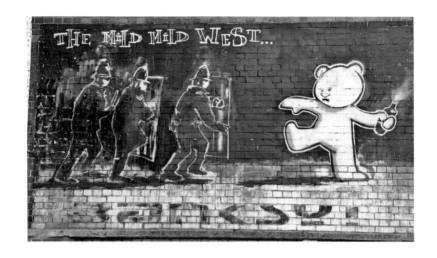

남성이고, 학교를 그만둔 14세부터 그라피티를 시작했다.

테디 베어가 화염병을 들고 경찰과 대치하는 모습을 그린 그림은 1990년대 후반 이 지역 윈터스토크 로드Winterstoke Road에서 열린 댄스파티rave party에 문제가 생겨 경찰이 많은 사람들을 폭행하고 체포한 것을 풍자한 그라피티라고 한다.

그의 대표작 〈풍선과 소녀〉는 2002년 런던 쇼디치Shoreditch 지역에서 벽화로 처음 그려진 후 계속 재생산되었는데, 2018년 10월 영국 소더비 경매에서 104만 파운드에 낙찰된 직후 액자 틀에 숨겨진 분쇄 장치로 절반쯤 잘리기도 했다. 이는 뱅크시가 고의로 벌인 퍼포먼스였고, 그림은 〈사랑은 쓰레기통에 있다〉라는 제목으로 바뀌어 작품으로 공인받았다. 2005년에는 대영

@ 해밀턴하우스 벽면의 그라피티 아트

박물관과 메트로폴리탄 미술관에 자신의 작품을 몰래 설치해두는 퍼포먼스도 벌였던 그는 20019년에는 국회의원들을 침팬지로 묘사한 '위임된 의회 Devolved Parliament'를 소더비 경매에 내놓기도 했다.

그는 2018년 5월 '68혁명' 50주년을 맞아 프랑스 파리의 철거된 난민센터 인근 건물 벽에 난민 소녀가 나치 문양을 스프레이로 칠해 꽃무늬로 바꾸는 그림을 그렸다. 2020년 5월에는 영국 사우샘프턴Southampton 종합병원 응급실 벽에 '게임체인저'라는 흑백의 그림을 남겼다. 한 소년이 인형을 가지고 노는 그림인데, 이 인형이 마스크를 쓰고 망토를 휘날리는 간호사여서 코로나 19와 싸우는 의료진을 응원한 것으로 알려졌다. 이 그림은 2020년 가을까지 응급실 근처의 벽에 전시되다가 국민건강보험NHS 기금 모금을 위한 경매로 2021년 3월 23일 1,440만 파운드에 팔렸다. 그는 2010년 다큐멘터리 영화 〈선물 가게를 통과하는 출구Exit through the Gift Shop〉로 선댄스 영화제에 데뷔했고, 이 영화는 2011년 아카데미 장편 다큐멘터리상 후보에도 올랐다.

패스트 푸드의 상징,
맥도널드 박물관

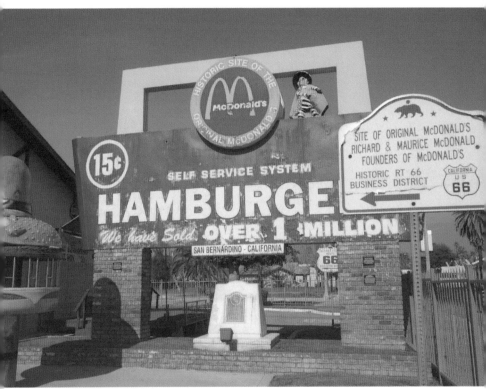

@ 캘리포니아주 샌 버너디노(San Bernardino)에 있는 맥도널드 박물관(맥도널드 1호점)

1930년 로스앤젤레스Los Angeles 인근에 영화관 비콘the Beacon을 세웠던 리

처드 제임스 맥도널드Richard James McDonald와 모리스 제임스 맥도널드Maurice

James McDonald 형제는 대공황 여파로 문을 닫고, 1937년 몬로비아Monrovia의 한 경마장 앞에서 핫도그를 만들어 팔았다. 1940년 여기에서 어느 정도 모은 돈으로 노동자들이 많았던 샌 버너디노에서 식당을 열기로 했고, 당시 늘어나던 자동차 운전자가 쉽게 음식을 받을 수 있는 드라이브인 맥도널드 레스토랑을 차렸다.

처음에는 주로 여성 종업원들이 롤러스케이트를 타고 자동차로 음식을 가져다주는 카홉carhop 서비스를 운영했는데, 베이비붐의 영향으로 가족 단위의 손님을 겨냥해 카홉 서비스는 중단하고 9개 메뉴에 집중하면서 포드 자동차의 대량생산 시스템과 같은 '스피디 서비스 시스템'을 도입했다. 1940년의 상호였던 '맥도널드 페이머스 바비큐McDonald's Famous BBQ'가 1948년에는 햄버거로 바뀌었다.

사업에 성공하면서 맥도널드 형제는 1953년 애리조나주 피닉스에 황금 아치를 올린 맥도널드 1호점을 시작으로 프랜차이즈를 확대하려고 했지만, 관리상의 어려움으로 프랜차이즈는 포기하였다. 1954년 멀티 믹서를 판매하던 레이 크록Ray Kroc이 밀크셰이크 기계를 여러 개 주문한 이곳에 와보고는 놀랐고, 프랜차이즈 사업을 제안했다. 맥도널드 형제는 반대했지만, 레이 크록은 1955년 일리노이주 디스플레인스Des Plaines에 정식 매장을 여는 것으로 프랜차이즈 사업을 주도했다. 당시 경쟁이 심해져 영업이익에 어려움을 겪던 맥도널드는 매장이 들어올 땅을 먼저 구입하고, 점주로부터 임대료를 받아 수익을 올리는 방식으로 프랜차이즈를 확대했다.

1961년 레이 크록과 맥도널드 형제의 갈등이 커지면서 레이 크록은 맥도널드 형제로부터 로열티, 상표권, 디자인 등을 포함하여 현금 270만 달러에 맥도널드를 인수했다. 0.5%로 계산한 15년 간의 로열티였다. 이외의 추가적인 구두 약속은 맥도널드 형제가 입증하지 못해 레이 클록이 지급하지 않았다고 한다. 그런데 레이 크록이 맥도널드 형제의 1호점은 인수에 포함되지 않은 것을 알고 격노한 나머지 맥도널드 형제들이 더 이상 황금 아치를 쓰지 못하도록 하고 인근에 맥도널드 가맹점을 열어 맥도널드 형제를 쫓아내고자 했다. 맥도널드 형제는 'Big M'이라는 상호로 바꿔 식당을 운영했지만, 1968년에 도산했다.

1970년 Neal Baker가 이 건물을 인수하여 빵집을 열었지만, 안전 문제로 1972년에 철거되었다. 이후 1998년 13만 5천 달러에 압류되어 있던 이 터를 치킨 레스토랑 후안 폴로JUAN POLLO 체인의 설립자인 일본계 미국인 앨버트 오쿠라Albert Okura가 구입했다. 현대식 건물을 지은 그는 절반은 후안 폴로 체인의 본부 사무실로, 그리고 절반은 맥도널드 박물관으로 활용한다. 2005년 그는 캘리포니아 66번 도로Route 66에 있는 고스트 타운 앰보이Amboy를 42만 5천 달러에 구입하여 관광과 연계한 지역발전을 추진 중이다.

자유와 정의의 상징,
링컨 박물관Lincoln Memorial Shrine²

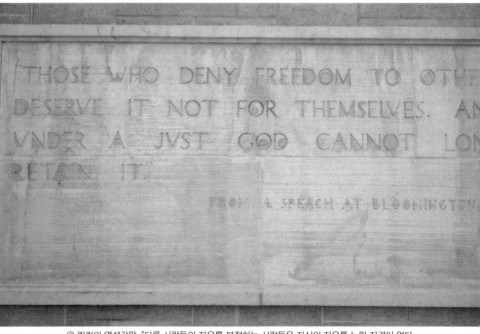

@ 링컨의 연설간판_"다른 사람들의 자유를 부정하는 사람들은 자신의 자유를 누릴 자격이 없다.
그리고 정의로운 신 아래에서는 그 자유를 오래 유지할 수도 없다.〈일리노이 블루밍턴 연설 중〉"

"왜 링컨 성지"가 캘리포니아 레드랜즈에 있을까?"

1858년 잉글랜드 알프레튼Alfreton의 노동계급으로 태어난 로버트 왓천

2 링컨 박물관(https://www.lincolnshrine.org/history/the-watchorns)의 소개 내용을 요약, 번역했다.

Robert Watchorn은 집이 가난해 11세 때부터 탄광에서 일해야 했다. 하루 27센트를 벌기 위해 18시간의 교대 근무를 견뎌야 했던 그는 1880년 미국으로 건너와 펜실베이니아 탄광에서 일자리를 얻었다. 그는 이때부터 이미 15년 전에 세상을 떠난 에이브러햄 링컨Abraham Lincoln의 매력적인 이야기에 빠져들었다. 그는 링컨을 열심히 공부하고 부지런히 일하며 정진하고자 한다면 상황을 개선할 수 있다는 '아메리칸 드림'의 화신으로 본 것이다.

교육이 핵심이라는 것을 안 그는 광부들을 위한 야학을 조직했고, 초기 노동운동에 참여했으며, 광산노조United Mine Workers Union의 초대 사무총장에도 올랐다. 그의 노력이 펜실베이니아 주지사 로버트 패티슨Robert Pattison의 눈에 들어 1891년에는 공장 및 광산 감독관Inspector of Factories and Mines에 지명되

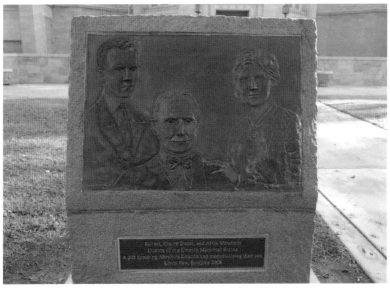

@ 링컨 박물관 앞에 있는 기념석에 있는 로버트 왓천, 에머리 에워트, 앨마 왓천의 모습

었다. 그는 캘리포니아의 아동 노동을 종식시키기도 했다.

패티슨 주지사가 이민국에 왓천을 추천해 1905년에는 루스벨트 대통령
이 뉴욕시 항구 엘리스섬Ellis Island에 있는 이민국장에 임명하자 미국으로 들
어오려는 사람들의 부담을 줄여주기 위해 노력했다. 1909년 새로 선출된 태
프트 대통령이 그의 친이민적인 태도 때문에 그를 해고하자 왓천은 유니온
오일사Union Oil Company 재무담당자로 자리를 옮겼다. 그는 왓천 석유가스회사
Watchorn Oil and Gas Company를 세워 재산을 모았고, 여력이 생기자 링컨의 생애
나 그 시대와 관련된 책, 공예품, 원고들을 모으기 시작했다. 레드랜즈 공동
체의 숭배자인 그는 레드랜즈에 별장을 지었고, 레드랜즈, 로스앤젤레스, 라
크레센타La Crescenta 교회에 기부했으며, 고향인 알프레튼에는 주택과 공원을
만들었다. 레드랜즈대학University of Redlands에는 왓천홀을 지었다.

왓천은 1891년 오하이오에서 앨마 제시카 심슨Alma Jessica Simpson과 결혼해
두 아들 로버트 주니어와 에머리 에워트Emory Ewart를 두었는데, 로버트 주니
어는 13개월 만에 죽었고 에머리 에워트는 1차 대전에 조종사로 참전하여
전투 중 비상 탈출한 뒤 패혈증을 앓다가 1921년 25세 나이로 세상을 떠났
다. 로버트 왓천은 아들을 추모할 방법을 찾다가 레드랜즈에 링컨 박물관을
세우기로 했다. 1932년 팔각 기념관이 만들어졌고, 1937년에는 분수대와
링컨 인용구들을 새긴 석회암 벽이 덧붙여졌다. 1998년 백만 달러 이상의
기금이 모여 두 개의 아름다운 날개가 추가되었다.

과학과 산업을 전시하다,
맨체스터 과학산업박물관

@ 맨체스터 과학산업박물관 : 댓퍼드 발전소 기둥 일부 활용하여 안내표시판을 제작하다

영국을 가장 먼저 떠오르게 하는 단어는 무엇일까? 전 세계의 모든 국가
가 교과과정에서 다룰 정도로 가장 많이 학습된 교육콘텐츠가 무엇일까? 영

국인의 자긍심을 불러일으킬 만한 이야기, 즉 산업혁명에 대한 이야기이다. 이렇듯 영국 하면 가장 먼저 떠오르는 단어가 산업혁명이다. 맨체스터는 영국 축구박물관이 있을 정도로 축구로 유명한 도시지만 산업혁명의 중심이기도 하였다. 과거의 영광을 지역의 유산으로 모아 만든 곳이 바로 맨체스터 과학산업박물관이다.

박물관 인포메이션 데스크 앞에 아이들이 옹기종기 모여 앉아 있다. 프레젠테이션을 하는 선생님 뒤편에는 파노라마 같은 모니터가 펼쳐진다. 아이들을 압도하기에 충분하다. 모니터에는 맨체스터의 이야기가 시작된다. 맨체스터 생성의 역사, 산업의 역사, 산업과 함께 자기 삶터를 이루던 노동현장의 이야기가 파노라마처럼 펼쳐진다. 아이들은 프레젠터의 이야기에 맨체스터의 역사와 자신의 선조들이 이룩한 융성의 시간을 배운다. 그렇게 30여 분 넘는 시간을 지역에 대하여 학습하는 시간을 갖는다. 이야기를 전하는 프레젠터나 바닥에 앉아 그 이야기를 듣는 아이들이나 깊은 몰입감이 느껴진다. 짧은 시간이지만 깊은 여운과 지역에 대한 자긍심이 높아질 것으로 생각된다.

2019년 맨체스터 과학산업박물관장 샐리 맥도널드Sally MacDonald는 이 박물관이 세계사에서 대단히 중요한 위치를 차지하고 있다고 말했다. 면직물 생산으로 세계 첫 산업도시가 된 이래 세계 무역의 기회를 잡았고 급속한 도시화의 도전을 다룬 첫 번째 도시라는 것이다. 오늘날에는 맨체스터의 섬유공업이 2D 물질인 그래핀graphene을 통해 '스마트 의류'를 비롯해 의료용 삽

입물과 건축용으로 차세대 직물을 생산하고 있다. 실제로 그래핀을 최초로 추출한 곳이 맨체스터대학교The University of Manchester이다.

그는 특히 세계를 바꾼 아이디어와 산업화, 기업가정신, 사회변화의 토대를 놓았던 많은 사람의 이야기를 들어보라고 제안한다. 제1차 산업혁명에서의 기여뿐만 아니라 수학, 컴퓨팅, 재료과학, 생의학 등 최근의 창안가에 이르기까지 다양한 목소리로 그들의 성과가 이 박물관에 채워져 있다. 이러한 이야기가 실험실보다는 워크숍, 공장, 일반 가정에서 나왔고 과학을 일상생활의 일부로 여겼던 사람들에 의해 만들어진 만큼, 방문객들이 내일의 세계를 변화시키는 아이디어를 발전시키는 데 영감을 줄 것이라고 그는 확신한다.

영국의 도시사학자 아사 브리그스Asa Briggs는 19세기 초반의 맨체스터가 "이 시대의 충격적인 도시"라고 말하기도 했다. 교회 탑보다도 많은 공장 굴뚝, 누추한 집들 위로 솟은 8층 높이의 공장과 창고들, 증기와 연기를 뿜는 고가 위의 열차들이 다른 어떤 도시들에서 볼 수 없는 기이한 충격을 주었을 것이다. 본래 맨체스터는 잉글랜드의 양모 생산지에서 멀리 떨어져 경쟁력이 없었다. 그런데 미국 면화가 대량 재배되어 런던보다는 리버풀로 들어오는 것이 유리해지자 메들록 강, 어웰 강, 어크 강과 같은 천연 수원을 가진 맨체스터가 면화를 가공해 유통하기 좋은 곳이 되었다. 더욱이 인근 워슬리에는 석탄이 풍부했다. 1760년대 제임스 하그리브스James Hargreaves가 발명한 제니 방적기spinning jenny, 역직기power loom가 방직공업에 상용화된 1820년대 이후 맨체스터가 수혜를 입었다.

이동 판매원과 상품 목록에 의한 판매가 늘수록 창고가 중심지에 있을 필요는 줄었지만, 19세기 맨체스터에는 여전히 창고가 많았다. 영국 전역의 포목상과 소매상이 몰렸고, 회사 계산서에 인쇄된 창고 그림이 해외 구매자들에게는 보증서가 되었다. 1839년에는 맨체스터 건축가 에드워드 월터스가 이탈리아 궁전 양식으로 창고를 건축하기 시작했다.[3]

박물관의 전시물이 있는 건물은 세계에서 가장 오래된 기차역과 세계 최초의 기차역 창고로서 당시의 외관으로 복원된 것이다. 기차역 건물은 1830년에 건축된 것으로, 당시 기차는 역마차 가격의 절반으로 두 배 빨리 여행할 수 있게 해주었다. 이 기차역 건물은 현존하는 세계에서 가장 오래된 기차역이다. 창고에는 아직도 수압식 크레인과 호이스트가 있다.

기차역 창고 아래에는 1882년에 문을 연 로우어 캠필드 시장The Lower Campfield Market이 있다. 매주 2회씩 열리는 야외 장터와 연례 전시회를 위한 곳이었는데, 1830년 기차역 시공자 데이비드 벨하우스David Bellhouse Jr.의 아들 에드워드 테일러 벨하우스Edward Taylor Bellhouse가 공급한 주철 기둥으로 만들었다.

박물관 주 출입구 밖에 있는 기둥은 본래 뎃퍼드 발전소Deptford Power Station의 일부였다. 1888년 전기공학자 페란티Sebastian Ziani de Ferranti는 발전소에서

3 마크 기로워드 저, 민유기 역(2009). 『도시와 인간: 중세부터 현대까지 서양도시문화사』. 서울: 책과함께, 416-417.

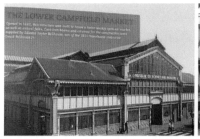

@ 로우어 캠필드 시장(The Lower Campfield Market)과 로치데일행 전철역

발전과 배전 시스템을 설계했는데, 나중에 맨체스터에서 크게 성공한 페란 티 주식회사를 설립했다. 기차역 사용권을 얻은 그레이트 웨스턴 레일웨이 Great Western Railway는 뾰족하게 높이 솟은 창고 끝까지 화물 수요가 발생하자 1880년 로워 바이람 스트리트Lower Byrom Street에 자체 상점을 지었다.

가스관, 엔진관, 방직체험관, 우주과학관 등 독립된 4개의 전시관으로 이 뤄진 이 박물관은 학년별로 학교와 연계하여 박물관 교육 담당자가 교육프 로그램을 운영한다. 19세기 산업혁명의 본거지에서 미래 우주산업을 꿈꾸 는 아이들을 생각해보라! 박물관은 2007년부터 맨체스터 과학 페스티벌 Manchester Science Festival을 개최해왔다. 9일 동안 사람들은 도시 곳곳에서 수 백 개의 이벤트, 전시회, 경험을 통해 즐기고 만들어 내고 실험할 수 있다.

삶을 묶다,
로치데일 협동조합 박물관

@ 로치데일 파이오니어 뮤지엄

영국 산업혁명의 중심이었던 맨체스터, 한국에는 박지성 선수가 활동하던 축구 명가로 유명한 지역이기도 하다. 맨체스터에서 로치데일로 가는 전

철에 올랐다. 전철은 에티하드 캠퍼스Etihad Campus에서 로치데일 타운 센터 Rochdale Town Center로 향했다. 40여 분 정도 전철로 이동하는데 영국 시골의 겨울 풍경은 목가적이면서도 차분하다. 영국의 거리를 다니다 보면 자주 만나는 것이 〈Discover Heritage〉이다. 맨체스터에서 로치데일 가는 길에서도 이 안내판을 만났다. 그만큼 로컬 유산을 활용하는 데 많은 관심을 둔다는 것이 아닌가.

로치데일은 영국의 산업혁명이 역사와 같이한 삶터이다. 산업혁명 이면에서 자본가 중심의 사회를 지양하고 노동자 중심의 사회를 만들기 위해 선택한 것이 사회적경제 영역의 하나인 협동조합이었다. 영국 로치데일의 협동조합은 이탈리아 볼로냐, 스페인의 몬드라곤이나 빌바오와 비슷한 성격의 협동조합 도시이지만 인류의 협동조합 운동사의 큰 한 축을 차지하고 있는 곳이다.

산업혁명이 한창이던 거대도시 맨체스터의 옆에 자리한 노동자 전이 지대의 성격이 강했던 로치데일은 맨체스터 산업도시의 그 이면에 협동조합 사회를 구상하기 위한 거대한 꿈이 이루어낸 타운 규모의 도시이다. 이들의 선택은 소비자협동조합이었다. 토드 레인Toad Lane 31번가에서 시작한다. 28명의 노동자 계

@ 로치데일 파이오니어 뮤지엄

급의 사람이 보다 공정한 삶을 위해 모인 곳이다. 이들이 살았던 1840년대는 극심한 가난과 궁핍의 시간이었다. 그들은 지역주민에게 비교적 저렴한 가격에 양질의 음식을 제공하기 위해 구성원 중심의 소유와 운영조직이 필요하다는 것을 결의했다. 28명의 노동자는 1884년 12월 21일 협동조합 상점인 〈Rochdale Pioneers〉를 시작했다. 상점의 이름은 〈The Rochdale Society of Equitable Pioneers〉라는 협회 이름에서 딴 것이었다. 파이오니어는 개척자라는 뜻이다. 로치데일에서 협동조합을 개척하자는 취지에서 시작된 이름이다. 그 이유는 간단하다. 특정인의 소유는 특정인에게 모든 것이 집중될 가능성이 높다는 것을 인식하고 모인 구성원 모두가 함께 나누는 소유방식이 필요했다. 그 노력의 결과 1863년 협동조합도매협회가 구성되었다. 협동조합 운동의 근원이자 거점이 된 Toad Lane 건물은 1931년부터 협동조합 구성원의 염원을 담아 로치데일 파이오니어 뮤지엄으로 자리하게 된다. 이들은 로치데일의 협동조합 역사를 뮤지엄에 담았다. 로치데일 파이오니어 뮤지엄은 지역주민이 추천한 주요 장소를 소개하고 있다. 입구에 들어서면 〈Co-operative Heritage Trust〉 간판이 보인다. 이 간판은 로치데일 사람들이 협동조합의 역사를 쌓아 올려 만든 것을 기록한 아카이브라는 성격을 보여준다. 이들은 스스로 유산이라고 칭할 만큼 자기 삶의 역사에 대한 당당함을 그대로 엿볼 수 있는 간판이다. 이 뮤지엄은 이들의 삶을 기록하고 디지털화하는 작업을 한창 진행 중이다. 자신이 선택한 삶, 지역사회와 함께하려는 이들의 노력, 이를 위해 모색한 사회적경제 영역 중 협동조합의 선택은 이들이 삶과 관계 속에서 살아 숨 쉬는 지역사회의 생태계가 되어 지금도 살아 움직이고 있다.

이들의 목표는 명료하다. 로치데일은 협동조합의 숭고한 가치인 협력을 강조한다. 사람들이 협력할 때 위대한 일이 일어난다고 믿는다. 협력하는 자체가 이들의 유산이자 참여이자 활동이다. 박물관을 관리하는 코퍼레이티브 헤리티지 트러스트Co-operative Heritage Trust는 협동조합 자료와 수집품에 대한 접근과 이해를 높이고, 유산과 사명을 제시하고 해석할 뿐만 아니라 미래를 위한 개발을 추구한다.

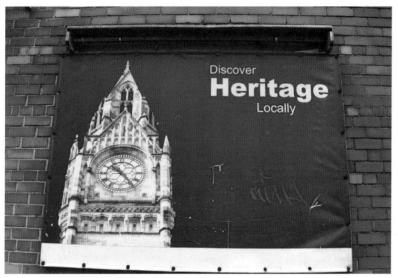

@ 영국거리에서 만날 수 있는 지역유산 안내판

@ 거리에서 만날 수 있는 협동조합 콘텐츠

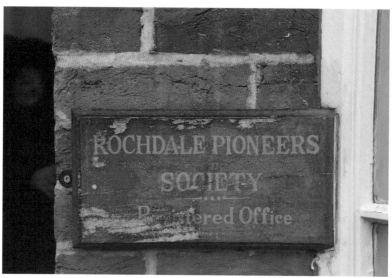

@ 로치데일 파이오니어 소사이어티 사무국

@ 로치데일 파이오니어 뮤지엄 내부 전경과 전시물

헨리 포드와 디에고 리베라,
뮤지엄과 갤러리

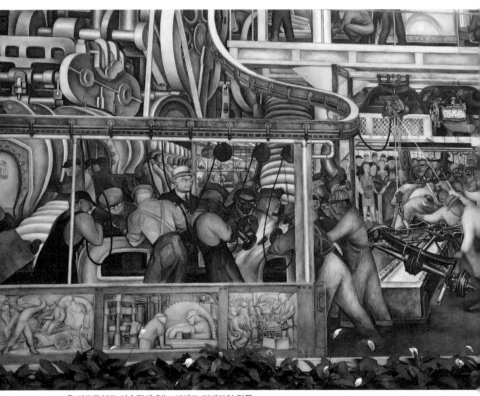

@ 디트로이트 미술관에 있는 디에고 리베라의 작품

미국 중북부 미시간주에 자리한 디트로이트. 세계 자동차 산업의 역사를
지니고 있는 곳이자 자동차의 역사와 가치를 보여주고 있는 도시이다. 공항

에 내리면 영어로 PURE라고 쓰인 문구와 가을빛 깊게 물든 메이플 잎이 오는 이를 반긴다. 자동차 산업의 세계적 위상을 지닌 도시이기도 하지만 자동차 산업지대를 벗어나면 곳곳이 야생, 즉 와일드 세계로 이어진다. 인근 위스콘신주의 샌드 카운티에서는 알도 레오폴드의 토지공동체 개념이 시작되었다. 위스콘신주와 이어진 미시간주 역시 자연의 날 것이 그대로 살아 있는 야생의 색깔과 자연의 빛깔이 녹아있는 곳이다. 자연의 날 것이 깃든 미시간주의 주도는 디트로이트이다. 디트로이트 공항을 나와 고속도로에 진입하면 제법 규모가 있는 자동차 타이어가 랜드마크처럼 서 있다. 자연의 날 것과 대비되어 디트로이트를 모터 시티라고 부르는 이유를 알 수 있다.

미국 자동차 빅 쓰리인 지엠GM, 포드Ford, 크라이슬러Chrysler 회사가 있는 디트로이트는 산업사회 시기에는 정보화 시대에 주목받고 있는 실리콘 밸리만큼의 위상을 가진 기술혁신의 도시였다. 디트로이트 출신의 자동차 왕인 헨리 포드가 당시 기술혁신의 주인공 중 하나였다. 당대의 영광을 모아놓은 곳이 헨리 포드 뮤지엄이다. 이 뮤지엄은 미국의 최고 뮤지엄 중의 하나로 손꼽는다. 이 뮤지엄은 정부 예산으로 만들어진 뮤지엄이 아니라 헨리 포드의 주머니에서 나온 돈으로 직접 지은 뮤지엄이다. 개인이 지은 뮤지엄 치고는 규모와 콘텐츠 면에서 매우 우수하다. 자동차의 역사와 문화뿐만 아니라 미국 산업사회의 역사뮤지엄 콘텐츠로 구성한 점이 매우 훌륭하다.

세계에서 처음으로 대량생산이 시작된 포드 모델 티Ford Model T를 비롯하여, 클래식 자동차, 역대 미국 대통령이 탔던 자동차와 레이싱카 등 자동차의 역사와 변화를 한눈에 알 수 있게 전시하고 있다. 자동차 극장, 패스트

@ 헨리 포드 뮤지엄 정문

푸드 가게, 주유소, 호텔 등 자동차로 인하여 나타난 미국문화도 볼 수 있는 뮤지엄이다. 뮤지엄에는 자동차와 자동차 모터와 관련된 콘텐츠도 즐비하다. 가령, 캐터필러 트랙터, 토마토 수확기, 우유 배달차, 콤바인, 발전기, 전구 만드는 기계, Stinson-디트로이트 비행기, 소방차, 우체부 마차, 초기 오토바이, 초기 캠핑카 등이 전시되어 있다. 이 뮤지엄에는 자동차와 관련 없는 물건도 전시되어 있다. 1865년 포드 극장에서 에이브러햄 링컨이 저격 당했을 당시 그가 앉아 있었던 의자와 에드거 앨런 포가 사용했던 책상도 전시되어 있다.

다이맥시온 하우스에는 1940년 디자이너 R. 버크민스터 폴러가 그 당시에 상상한 미래의 모습도 전시되어 있으며, 〈With Liberty and Justice for All〉에는 미국 남북전쟁과 시민권 운동의 역사를 알 수 있는 내용도 전시되어 있다. 이렇듯 이 뮤지엄은 단순한 자동차가 전시된 뮤지엄이 아니다. 미국의 역사와 삶 그리고 자동차가 가져다준 삶을 기록한 장소이다.

자동차 산업이 위축되면서 어려운 시기를 보내는 디트로이트지만, 정기

적으로 세계적인 자동차 박람회가 열리는 곳도 디트로이트이다. 전 세계의 자동차 관련 업종종사자는 이곳에서 각자 자사의 자동차를 전시 · 홍보하면서 여전히 자동차 도시의 위용을 과시한다. 야외의 그린필드 빌리지Green Field Village는 마치 몇백 년 전의 시간으로 돌아간 듯한 경험을 하게 하는 콘텐츠로 구성되어 있다. 이곳은 미국식 민속촌 분위기이다. 이 마을에는 〈이글 태번Eagle Tavern〉이라는 식당이 있다. 이 식당의 음식은 17세기 당시의 식단으로 구성되어 있다.

디트로이트에는 헨리 포드 뮤지엄 외에 디트로이트 미술관이 있다. 미시간주 미드타운에 위치한 디트로이트 미술관은 미국에서 가장 크고 중요한 예술 컬렉션이 있는 갤러리이다. 이 갤러리를 꼭 가야 하는 이유는 멕시코 최고의 화가로 칭송받는 디에고 리베라의 벽화 때문이다. 1886년 12월 8일 멕시코 과나후아토에서 태어난 디에고 리베라가 유럽 유학 시절에 남긴 마르틴 루이스 구스만의 초상화, 에펠탑, 라몬 고메스 데 세르나는 당대 최고의 작품으로 평가 받기도 했다. 그가 유학 중에 멕시코 혁명1910~1917년을 계기로 민중에 대한 그림을 그리기 시작했다. 1930년에 샌프란시스코 증권거래소와 캘리포니아 미술대학의 벽화작업을 의뢰 받은 그는 프리다 칼로와 함께 미국에서 1934년까지 머물면서 여러 도시의 벽화를 그리게 된다. 그중에 하나가 디트로이트 미술관의 〈디트로이트 인더스트리〉 벽화이다. 이 그림은 프레스코화로 포드 자동차 회사와 디트로이트 산업을 27개의 패널로 구성되었다. 이 벽화는 디트로이트 미술관의 명물로 불리며 미술관에서 가장 인기 있는 장소이다. 미술관 궁정의 양쪽 벽에 웅장하게 그려져 있는 이

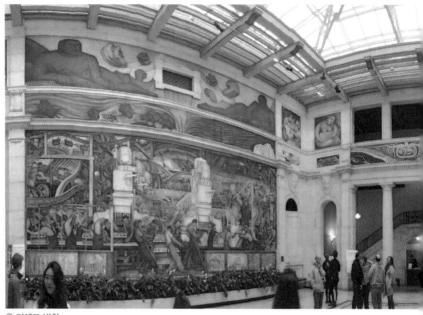

@ 디에고 벽화

그림은 공업 도시의 위상을 그대로 그려 놓은 작품이다. 이 벽화는 자동차 도시인 디트로이트의 위상보다는 그 위상을 위해 자신의 삶을 오롯하게 갈아 넣은 노동자의 삶에 주목한 그림이다.

1932년 디트로이트 미술학교 벽화를 의뢰받아 칼로와 함께 디트로이트에 온 그는 헨리 포드의 아들 에젤 포드의 의뢰를 받아 〈디트로이트 인더스트리〉 벽화를 그리게 된다. 이 벽화는 노동생산성을 높이기 위해 고안한 포드시스템인 컨베이어 벨트 조립라인을 작품에 반영하면서 기계문명과 인간의 노동을 엿볼 수 있는 작품으로 평가받는다. 미술관 양쪽 벽에 그려진 디트로이트의 산업화와 기계, 그 안에서의 인간과 노동을 담은 이 그림은 디에

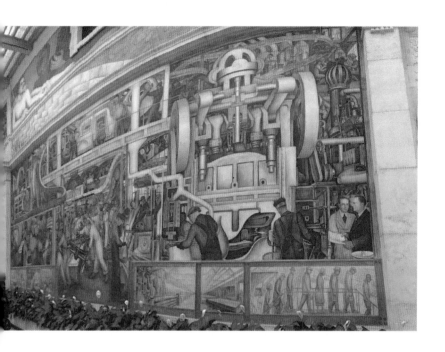

고의 사상이 온전하게 표현된 벽화이다. 이 벽화는 보는 이에게 깊은 감탄을
주는 작품으로 평가되고 있다.

날 것 그대로 담다,
 독일 다하우 수용소

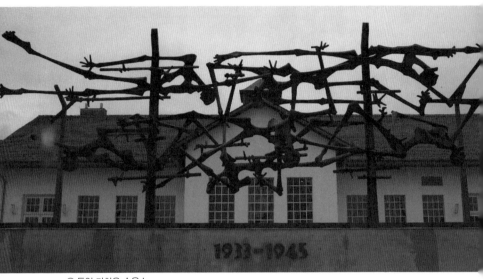

@ 독일 다하우 수용소

 2015년 5월 3일, 독일 총리로는 처음으로 다하우 강제수용소를 찾아 "과거를 잊지 않겠다. 깊은 슬픔과 수치심을 느낀다."라고 하면서 사죄의 꽃다발을 헌화한 곳. 나치 선전부의 속기사이자 괴벨스 비서였던 브룬 힐데 폼젤의 〈어느 독일인의 삶〉, 다하우 수용소에 수용된 한 가장과 아이 그리고 아내와의 사랑을 다룬 로베르토 베니니 감독의 영화 〈인생은 아름다워〉, 1961년 예루살렘의 지역 재판소에서 전 오스트리아 나치 친위대 상급돌격지도

자 아돌프 아이히만을 상대로 이루어진 소송 이야기를 다룬 한나 아렌트의 〈예루살렘의 아이히만〉 등은 독일 나치의 반인류적인 악행을 보여주는 내용이다. 독일 다하우 수용소는 유럽인에게 속죄의 대상이자 새로운 미래로 나아가야 할 방향키 같은 곳이다.

독일 뮌헨 북서쪽 약 16km 거리의 바이에른주에 자리한 소도시 라트크라이스 다하우에 다하우 강제수용소가 있다. 다하우 수용소는 사용하지 않던 군수품 공장 부지에 1933년 6월에 독일 최초로 만든 강제수용소이다. 수용소 철조망 넘어 제법 유속이 빠른 강줄기가 근접해 있다. 철조망을 넘더라도 자연적으로 형성된 강줄기의 빠른 유속 때문에 그 물줄기를 건너기에 쉽지 않아 보인다.

답사를 위해 도착한 당일에는 개관하기 이른 시간이었다. 구글 지도를 이용하여 가는 낯선 길이다 보니 구글 지도가 안내하는 대로 따라갔다. 구글 지도가 안내한 곳에는 아무것도 없었다. 비는 추적추적 그날의 아픔을 위로라도 하듯이 처연하게 내리고 있었다. 빗소리에 흠뻑 젖은 자갈로 덮인 마당은 걷는 이의 바삭거리는 비에 젖은 발소리뿐이다. 고요하고 적막하다. 혼자 마당을 돌아다니며 그날의 기운을 느낄 즈음 어디선가 사람이 나타나 뭐라고 한다. 우리가 들어선 곳은 관람객이 들어오는 입구가 아니라 사무국 관리 직원의 입구였다. 사무국 관리 직원의 안내에 따라 관람객 위치에 주차를 하고 안내를 받았다. 안내 받기 전에 약 30여 분간 혼자 텅 빈 공간에서 독백의 시간을 보낸 다하우 수용소에 대한 느낌은 비루할 정도로 슬픔과 아

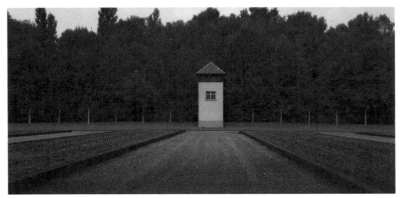
@ 독일 다하우 수용소 감시초소

폼 그 자체였다. 하얀 페인트로 당시 수감자를 감시했던 망루, 두 개 동의 건물만 남겨놓고 치워진 건물 위에는 아라비아 숫자로 당시 건물이 있었다는 것을 알려주는 표식과 그 사이로 검은 돌이 널려져 있는 경관은 스산할 정도로 우울한 풍경이다.

1933년 6월 우파 정당 가톨릭 중앙당과 일명 나치당인 민족사회주의독일노동당 간의 연립정권에 의해 세워진 공식적인 수용소로 1945년에 전쟁에 패하면서 나치 수용소의 마지막을 알리게 된다. 다하우 수용소는 강제 수용된 사람을 모아두었다가 다른 수용소로 보내는 일종의 기지 역할을 한 수용소이다. 테오도어 아이케Theodor Eicke가 디자인한 다하우 수용소는 단순한 건축뿐만 아니라 수용소에 수용된 사람을 관리하기 위한 수용소 운영조직의 기준 및 수용소 형태 등 모든 사항이 다하우 수용소 이후에 생긴 수용소에 적용될 만큼 수용소의 표본으로 취급된 곳이다. 당시 수용소를 설계한 아이

케는 자신이 만든 수용소 모델을 다른 수용소에 적용하는 책임을 맡게 되면서 나치 정부의 수용소를 총괄 감독하게 된다. 당시 다하우에는 30개국 이상 국가와 20만 명이 넘는 사람을 강제 수용했다. 그중에 3분의 1이 유대인이었다. 초기에는 정치범 수용소로 운영되다가 나치의 유대인 말살 정책이 본격화되면서 유럽 전역에 있는 유대인을 잡아 수용하는 강제수용소로 전환되었다. 유대인을 비롯하여 집시, 동성애자, 정치범을 가두면서 나치 독재와 인권 탄압, 인종 말살의 상징적인 장소였다.

수용소는 수용소 구역과 화장터 구역으로 나누어졌다. 수용소 구역은 32개의 막사가 있었으며 옥사와 조리장 중간에 즉결처형장이 있었다. 수용소 담은 외부로 넘어갈 수 없게 디자인 되었는데, 철조망에 전기를 흐르게 하고 배수로와 7개의 감시탑이 수용소의 담벼락을 둘러쌓았다. 당시 수용소에서 40여 개국에서 온 20만 명 이상의 사람이 다하우 수용소와 그 하위 수용소에 수감되었다. 그중에 다하우 수용소에서는 41,500명의 수감자가 죽었다.

@ 독일 다하우 수용소 숙소가 있던 터

@ 다하우 수용소 이송거점

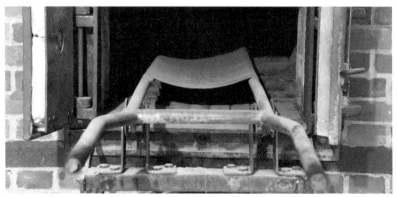

@ 다하우 수용소 시설 내의 화장시설

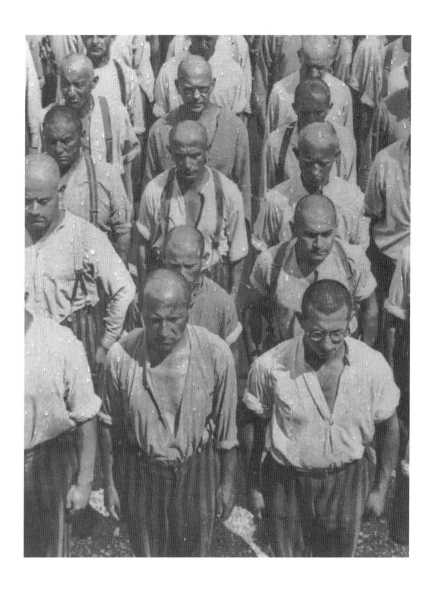

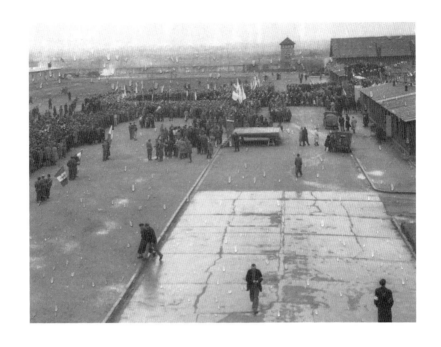

정문에는 독일어로 "Arbeit macht frei아르바이트 마흐트 프라이"라고 적혀있다. 우리말로 "노동이 그대를 자유롭게 하리라"라는 뜻이다. 이 글은 아우슈비츠 정문에도 적혀있다고 한다. 이 글은 1840년대 독일 기독교계에서 사용하기 시작한 글로 독일인은 평범한 격언으로 여기는 문장이다. 1873년 학자인 로렌즈 디펜바흐가 "노름꾼이 노동의 참된 가치를 안다"라는 내용의 소설 제목으로 사용하면서 독일에서 유행한 문구였다고 한다. 이 문구를 제1차 세계대전 직후 당시 바이마르 공화국에서는 공공사업의 핵심 표어로 내걸 정도로 독일인에게는 대중적인 표현이었다. 이 문구는 당시 아우슈비츠 강제수용소장이었던 루돌프 회스Rudolf Höss의 아이디어로 나치가 만든 강제

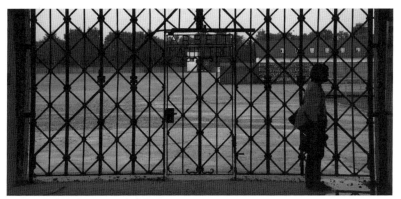

@ 노동이 너희를 자유케하리라 철문의 현판

수용소에 이 문구가 적용되기 시작하면서 강제수용소의 행동 강령 같은 것이 되었다. 당시 나치가 운영하던 강제수용소 정문에는 모두 적혀있었다. 그 이후 독일에서는 금기시 하는 문구가 되었다.

"노동이 그대를 자유롭게 하리라"라는 문구는 "노동이 자유를 만든다" 또는 "노동을 자유롭게 하리라"라는 당시 수용소장이었던 루돌프 회스의 좌우명 같은 것이었다. 그의 좌우명과는 달리 강제 수용된 수감자는 자유의 몸이 아니라 강제 노동으로 허약해지고 허약해지면 가스실에서 학살당하고 시신은 화장터에서 소각되는 일이 일상이었음을 생각하면 이 문구는 인간의 잔악함을 보여주는 사례다.

"노동이 너희를 자유롭게 하리라"라고 적힌 정문을 지나면 연병장으로 이어진다. 당시 다하우 수용소에 수용되었던 수용자는 새벽 5시에 일어나 줄

을 서고 한 시간 후부터 노동이 시작되었다고 한다. 이른 아침 6시부터 그들의 강제 노동은 시작되었다. 연병장을 기준으로 오른쪽 건물은 관리동이었으며, 왼쪽에는 수용자 숙소가 있었다. 당시 관리동은 지금의 뮤지엄으로 사용되고 있다.

연병장과 이어진 공간은 〈The Camp Road〉이다. 수용소의 도로로 불리기도 한다. 이 길은 아침 집회가 끝난 후 수용소 도로를 따라 점호 구역으로 행진하였다. 일과 후에는 폐쇄된 대형으로 막사로 돌아왔다. 이 길 양옆은 포플러 나무가 늘어서 있는데 수용자들의 집회 장소였다. 그들에게 주어진 몇 시간 동안 이 곳에서 다른 막사의 수용자를 만나고 정보를 나누었다. 수용자에게 이 길은 "캠프 로드의 정신spirit of the camp road"으로 불릴 만큼 이들에게 자행되는 최악의 폭력에도 불구하고 수용자들이 서로 결속을 다지는 상징적인 장소였다.

다하우 수용소 가스실은 수용자들에게 샤워실이라고 안내되는 죽음의 공간이다. 독일어로 Brausebad, 공용샤워실로 쓰여 있다. 죽음의 가스실은 안에서는 열릴 것 같지 않은 두꺼운 나무 문과 건물 외벽에는 30센티 가량의 정사각형 철문이 있다. 샤워를 빌미로 가스실에 들어간 사람은 두꺼운 나무 문을 걸어 잠근다. 건물 외벽에 두 개의 철문으로 가스가 투입된다. 가스가 투입된 후 조그만 철문도 닫힌다. 가스실 안의 모든 빛은 사라진다. 천장에 달린 샤워 꼭지 같은 곳에서 가스가 나온다. 가스실에서 죽어간 이들은 소각장으로 옮겨서 화장된다. 인간의 잔악함을 보여주는 완벽한 시스템이라

는 것이 더욱 경악스럽다.

소각장 옆에는 수용자의 동상이 서 있다. 그 동상에는 "죽은 자에게 경외를, 산 자에게 경고를den toten zur ehr den lebenden zur mahnung"이라고 적혀있다. 그 동상은 다하우 수용소에 소각당한 첫 번째 희생자의 동상이다. 이 문구는 당시 희생당한 이들에 대한 추념의 표현이자 강제 살인을 자행한 독일에 대한 경고이자 참회의 표현이다.

다하우 수용소 추념관은 지금도 미사를 하거나 예배를 할 수 있는 장소로 이용된다. 추모공간은 가톨릭 성당, 개신교 교회, 유대교 추모공간, 러시아 정교 성당으로 당시 이곳에서 이슬로 사라져간 이들을 추념하는 공간으로 사용되고 있다. 그중에 유대인 추모공간은 지상에서 지하로 내려가는 느낌의 건축디자인이다. 추모공간 안에는 지상에서 내려오는 작은 불빛뿐 검은 색 돌을 전탑 형식으로 쌓아 당시 유대인의 아픔을 생생하게 느낄 수 있는 공간으로 디자인되었다. 가톨릭 성당은 삼각 지붕 모양의 성당으로 하늘에서 내려오는 자연스러운 빛이 잔잔한 고요함을 부르도록 디자인 되었다. 2-3여 명 남짓 들어갈 규모의 작은 예배당은 지금도 예배를 드리고 다하우 수용소의 영령을 추모하는 곳이다.

뮤지엄은 13개의 방으로 구성되어 있다. 각 방별로 전쟁에 대한 시간의 궤적을 그리고 있다. 제1차 세계대전 패배 후 설립된 바이마르 공화국이 전후 사회 이념의 극단적 양극화와 경제위기 상황을 겪으면서 독일 사회가 급

속하게 공황으로 빠지게 되었고, 독일 나치 정부가 등장하게 된 배경을 시작으로 나치의 정권 쟁취와 정권 쟁취 이후 독재를 하게 된 상황을 자세하게 그리고 있다. 1933년 나치 정부가 다하우 수용소를 세우고 정치범을 가두게 된 상황에서부터 1939년 독일이 제2차 세계대전을 일으키면서 다하우 수용소가 정치범 수용소로 변화되는 과정, 1942년 전쟁이 악화하면서 인간 말살의 장으로 전환하게 된 수용소의 실태를 비롯하여 패전 이후의 상황을 연대기 형식으로 전시하고 있다. 당시 다하우 수용소의 현장의 모습을 날 것 그대로 전달하기 위해 있는 모습 그대로 유지하면서 전시를 하고 있다. 그날의 모습을 보여주듯이 'nicht rauchen금연'이라고 적힌 벽면을 그대로 두고 전시장을 운영하고 있다.

당시 32개의 막사는 대부분 사라지고 단 두 개만 전시용으로 운영되고 있다. 당시 막사의 모습은 〈인생은 아름다워〉에 잘 그려져 있다. 침상은 3단의 나무로 구성되어 있는데 성인 남자 한 사람 크기로 덩치가 큰 서양인은 작은 느낌이 들 수도 있는 크기다.

다하우 수용소는 지금 당시의 자기 잘못을 회고하면서 뮤지엄의 기능을 하고 있다. 지금의 다하우 수용소의 이야기는 단순히 암기해야 할 역사 숙제가 아니라 당시 고통 당한 수용자에 대한 예의를 갖추는 것으로 시작하여 그들의 고통에 동참하면서 현재의 관점에서 다시 새기며 내일 하여야 할 일을 찾게 한다. 역사 현장에 대한 과도한 스토리텔링이 아니라 역사적 시간을 날 것 그대로 보여줌으로써 어제를 반성하고 후세를 위해 지금의 우리가 해

야 할 일을 찾아가는 성찰의 현장이다. 다하우 수용소는 독일 나치의 전범 행위에 대한 뮤지엄 활동이 아니라 유럽과 지구사회에 평화의 닻을 내리는 다크 뮤지엄이라 할 수 있다.

혼돈의 이데올로기,
 베트남 전쟁박물관

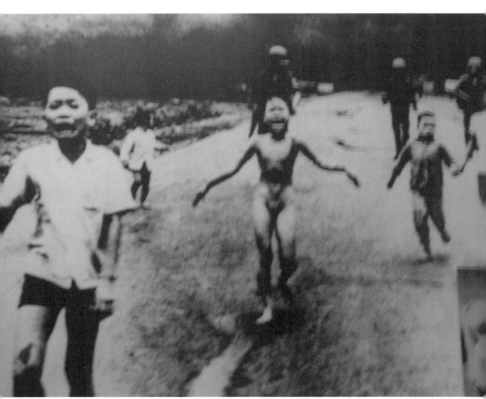

@ 베트남 전쟁박물관 전시 사진

베트남 전쟁의 민낯을 보여주는 베트남 전쟁 박물관Bao Tang Quan Doi에 방문했을 때의 충격은 잊을 수 없는 순간 중의 하나다. 정식 명칭은 호찌민 전

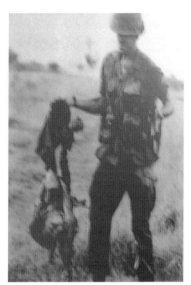
@ 베트남 전쟁박물관 전시 사진

쟁박물관이다. 국립박물관이 맞나 할 정도로 초라한 외관의 호찌민 전쟁박물관이지만 그 안에 전시된 콘텐츠는 쉽게 볼 수 없는 낯선 경험이자 나의 왜곡된 시선을 확인하는 시간이었다. 처음에는 중국과 미국의 전쟁범죄를 전시한 뮤지엄으로 출발했다. 그중에서도 전시의 초점은 베트남 전쟁이었다. 베트남 전쟁 당시 사용했던 전차, 전투기, 미사일, 고엽제로 인하여 태어난 기형아뿐만 아니라 미군이 전쟁 당시 자행했던 미군의 행적을 있는 그대로 사진으로 전시하는 공간이다. 베트남 전쟁 당시 이곳이 미군의 정보부였다는 사실을 더 주목할 필요가 있다. 베트남 호찌민 중심가에 자리한 뮤지엄은 1995년 베트남이 미국과 수교하기 전까지는 미국전쟁뮤지엄이라는 이름으로 사용하였다.

한국인의 생각으로 방문한 베트남 전쟁, 사회주의 이데올로기를 공공의 적으로 교육받아온 개인에게 방문한 전쟁박물관에 펼쳐진 전시물은 찰나의 혼돈을 가져왔다. 계단을 오르던 길에 넋 잃고 앉아 있는 서양인을 보면서 왜 저렇게 앉아 있을까 했는데 그 이유는 잠시 후에 알 수 있었다. 고급스럽지 않은 전시. 사실 그대로 표현한 사진들. 충격 그 자체였다. 유년시절 방영

된 만화영화 똘이 장군의 왜곡된 이데올로기처럼 미군의 만행과 패악이 날 것 그대로 몇 장의 사진으로 전시되어 있었다. 그 자체가 충격이다. 인종 우월주의에 싸여 있을 수 있는 서양인 관점에서 보면 '우리가 이런 일을 어떻게'라는 질문을 스스로 반문할 수도 있겠다 싶다. 민족의 영웅이자 영원한 지도자인 호찌민의 사진과 체 게바라의 인물이 그려진 포스터 같은 쿠바의 사진은 사회주의 국가의 위상을 그대로 보여주는 듯하다. 그 사진 틈 속에서 자본주의를 상징하는 미군의 만행을 그대로 전시한 사진은 미군의 위상을 학습 받아 온 개인으로서는 순간의 짧은 충격은 당연할지도 모른다. 베트남의 전쟁박물관은 미군의 행적을 운운하기 전에 대한민국도 자유로울 수 없는 현장이기도 하다. 베트남의 메시지는 너무도 선명하다. "U.S. OUT of S.E. Asia NOW"라고 쓴 문구는 지금 당장 동남아시아에서 미국은 떠나라는 구호이다. 그 옆에는 평화의 상징인 비둘기 포스터와 쿠바 그리고 체 게바라의 이미지가 전시되어 있다.

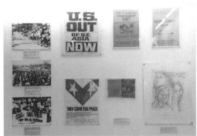 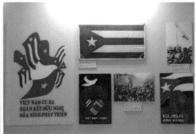

@ 베트남 전쟁박물관 전시 사진

다크 투어리즘의 대명사, 캄보디아 투올 슬램 제노사이드

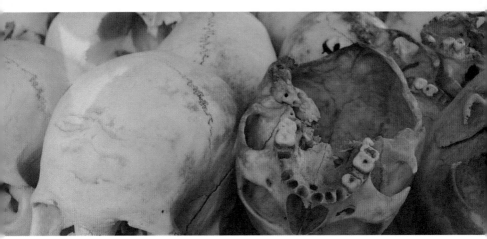

@ 캄보디아 투올 슬램 제노사이드 뮤지엄 전시물

캄보디아 프놈펜. 캄보디아의 수도. 일국의 수도에 신호등이 있는 곳이 몇 개 안 되는 곳. 비포장도로와 맨발로 검은 소를 몰고 다니는 소녀를 일상에서 만날 수 있는 곳. 이러한 이유로 관광객이나 이곳을 방문하는 이들이 캄보디아 현실을 평가하는 것이 얼마나 오만한 것인지를 제노사이드에서 느꼈다. 이들의 삶은 어느 인류보다 더 처절했으며 두려움 그 자체로 보였다.

인도차이나로 칭하는 베트남과 캄보디아에는 전쟁의 상흔이 가득하다고 해도 과언이 아니다. 특히 다크 투어리즘의 대명사인 캄보디아의 제노사이

드는 가히 엄숙함과 숙연함을 동시에 자아낸다. 1960년대부터 1970년대까지 크메르루주 정권이 저지른 대규모 학살이 캄보디아에서 자행된다. 그야말로 대량학살이다. 심지어 안경을 썼다는 것 그 자체가 학살의 이유였다. 베트남 전쟁으로 인도차이나가 어수선해진 틈을 이용해 크메르루주는 당시 시아누크 국왕을 자택 연금시키고 국명을 민주 캄푸치아로 바꾸면서 자기를 위한 새로운 국면을 노리고 있었다. 베트남 전쟁의 혼란을 틈타 당시 마오이즘을 추종하던 크메르루주 세력은 자기 방식대로 문화대혁명을 주도했다. 고등교육 이상을 받은 사람, 지식인처럼 보이는 사람 모두 사살의 대상이었다. 무차별하게 자행된 국민 대학살로 캄보디아는 킬링필드가 된 것이다. 그 당사자는 폴 포트Pol Pot였다. 뮤지엄에는 당시 사용했던 고문 기계, 침대, 도구, 방 등이 그대로 전시되어 있다. 빈방에 덩그렇게 놓여 있는 철로 만든 침대를 보면 답답함이 그대로 스며들기도 한다.

　기억하고 싶지 않은 그날의 기억, 대량학살의 기억을 오롯하게 기록하고

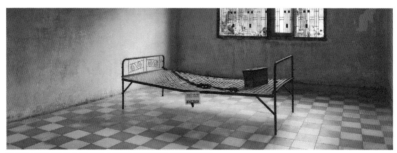

@ 캄보디아 투올 슬램 제노사이드 뮤지엄에 전시된 침대

있는 곳이 투올 슬랭 제노사이드 뮤지엄Tuol Sleng Genocide Museum이다. 이 건물은 원래 중학교였으나 1975년부터 1979년까지 교도소로 사용하다가 지금은 뮤지엄으로 사용하고 있다. 수용소로 사용되던 시기에는 악명 높은 수용소로 유명했다. 지금 당시 구금되었던 사람들의 사진과 자서전을 모아 전시하고 있으며 당시 그날의 생생함을 전하기 위해 날 것 그대로 전시공간으로 활용하고 있다. 이곳은 캄보디아 대학살을 기록하고 전시하는 뮤지엄이다. 현장에 가면 당시 수용 생활을 했던 이들의 증언을 기록한 DVD 및 당사자를 만날 수 있다. 혹자는 이곳을 학살뮤지엄으로 표현하기도 한다. 당시 크메르루주는 학살 위에 국가를 세웠다. 지금은 유네스코가 인정한 세계기록유산으로 그날의 기억을 보존하고 있다.

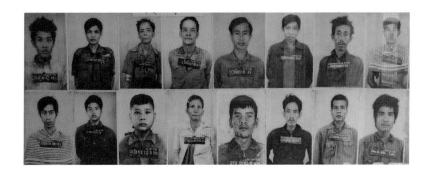

ECOMUSEUM

03

에코뮤지엄,
어떻게 이해하여야 하나

공간과 장소의 간극
그리고 공공

공공영역을 담당하는 행정은 지역사회발전이라는 명분으로 각종 기획을 한다. 그 기획의 목적은 대부분 삶의 질 향상을 궁극적인 목적으로 제시한다. "지역경제에 도움이 될 거예요. 가계에 도움이 돼요."가 주민에게 전하는 흔한 메시지이다. 그러한 메시지에도 불구하고 공공이 지역사회에 제시한 기획은 지역사회에 긍정과 부정의 반응이 나타나는 경우가 허다하다.

주민에게 일어나는 부정의 반응일 경우에는 공공영역은 긍정으로의 전환을 위한 노력과 이해를 필요로 한다. 그런데도 주민들에게서 나타나는 부정의 반응은 어떤 이해로부터 출발할까? 그 시작은 공간과 장소에 대한 이해의 간극에서 비롯된다. 공공은 공간의 관점에서, 주민은 장소의 관점에서 지역사회를 바라본다. 공간의 원래의 의미는 "아무것도 없이 비어 있는 곳"을 의미한다. 장소는 "양기에 의해 열린, 즉 환경적으로 양호한 땅 위에 어떤 활동을 수용하거나 들어가 머무를 수 있도록 인간에 의해 구획되고 한정된 곳"(이석환·환기원, 1997: 172)으로 어떤 특별한 의미가 부여되는 곳을 장소성으로 정의한다.

장소성은 어떠한 사건이나 위치를 강조한다는 뜻이다. 위치는 단순한 지리적 좌표가 아니라 어떤 맥락 속에서 일어나는 상황을 의미한다. 특정한 맥락에 의해 의미를 부여 받는 곳이 장소성이다. 따라서 장소는 역사와 시간에

따라 변화하며 그 장소에 인간의 독특한 감응을 만들어 낸다. 즉 장소는 삶의 시간이 누적되어 있는 삶터이다. 삶의 시간이 누적된 장소는 그곳에 살아가고 있는 사람의 구체적 삶의 경험과 이해가 오롯하게 배태되어 있는 곳이다. 정리하면, 공간은 단순한 물리적 영역의 추상적 개념인 반면, 장소는 사람의 삶이 온전하게 배태되어 있는 구체적인 곳을 의미한다.

공간Space과 장소Place의 차이

공간	장소
3차원적인 단순한 물리적 영역으로 정의되는 추상적 개념	맥락(Context), 즉 인간의 경험과 시간, 문화와 가치관 등을 포함하면서 형성되는 구체적 개념
추상적이고 전체적인	인간의 경험이 녹아든, 구체화된 현장
무차별적인 인식	공간의 가치 부여
움직임, 개방, 자유, 위협	정지, 안전, 안정, 애정

지역에서 공공과 민간의 이해관계는 공간과 장소를 중심으로 극심할 정도로 달리 나타난다. 공공은 지역사회의 발전을 명분으로 추상적이며 물리적인 관점에서 삶터를 접근한다. 반면, 지역의 주민은 지역사회에 온전하게 녹아 들어가 있는 자신의 경험과 시간을 통하여 삶터의 가치를 부각시킨다. 결국 공간을 접근하는 공공의 눈높이와 삶터에서 녹아든 삶의 경험으로 지역사회의 가치를 이해하는 장소성의 이해가 같은 듯 다른 차이를 보인다.

공공은 공간으로, 주민은 장소성으로 삶터를 이해하면서 주민의 삶에 녹아든 추상과 경험이 달리 받아들여진다. 장소성을 이해하지 못하는 공공

과, 공간의 가치보다 장소의 가치가 우선인 민간 사이에 틈이 만들어진다.

흐름의 도시와
 장소성의 상실

장소성은 특정한 맥락 속에서 장소에 부여되는 의미를 말한다. 따라서 장소는 시대와 맥락에 따라 변화하며 그 장소에 인간의 독특한 감응을 만들어 내기도 한다. 그런데 독특한 감응을 만들어 내는 장소성은 일상적 삶이 개인화·파편화·유목민화가 심화되면서 의미를 잃어간다. 장소에 자리를 잡지 못하고 경쟁을 위해 개인의 보호막을 굳게 구축한 채 부동산과 같은 물리적 가치를 찾아 이곳저곳을 옮겨 다니는 상황이 되었다. 즉, 삶은 끝없이 물리적 가치를 찾아 다른 곳으로 이동하는 유목민의 삶으로 바뀌고 있다. 우리들의 유목민화 된 삶은 장소가 수단화되고 익명화된 삶의 분절된 개별공간만 존재한다. 장소 간의 네트워크를 통해 형성된 분절된 삶은 자본의 흐름에 따라 살아가는 일명, '흐름의 도시'로 이어간다. 그 흐름의 도시의 주요 요인은 자본이다. 결국 흐름의 도시는 장소의 종언, 즉 장소성의 상실에 이른다.

장소성의 상실 과정

일상의 삶	개인화 파편화 유목민화	굳건해지는 개인의 보호막 끝없이 찾는 새로운 가치(부동산)
	자본의 힘 →	∨
장소의 종언 (시공간의 압축)		장소의 수단화 익명화된 개별공간
∧	삶의 분절 →	∨
흐름의 도시로 장소의 편입		흐름의 도시 (city of flow)

유토피아와 헤테로토피아 그리고 디스토피아

가상의 공간인 유토피아, 유토피아의 반대 개념인 디스토피아 그리고 현실 세계의 장소성이 강조되는 헤테로토피아의 의미를 살펴보자. 토머스 모어의 《유토피아》는 현실적으로 존재하지는 않으나 라파엘이라는 가상의 인물을 통하여 장소에서의 삶에 대한 이상향을 그린 책이다. Upotia는 그리스어의 '없는ou-', '장소toppos'의 합성어로, 동시에 이 말은 '좋은eu-', '장소'라는 뜻을 지니고 있다. 우리말로 표현하면 '장소가 없다', '어디에도 없는 곳' 즉, 지구상에 존재하지 않는 상상의 나라를 의미한다.

반면 헉슬리의 《멋진 신세계》, 오웰의 《1984》에 소개된 디스토피아는 역

유토피아로 칭하기도 하며 가장 부정적인 암흑세계를 그리면서 현실을 냉정하게 비판한 개념이다. 디스토피아는 유토피아에서 파생하여 장소를 나타내는 topos라는 말에 불완전 상태를 나타내는 dys라는 어미가 붙어 만들어진 말로 인간의 관리와 소외가 극점에까지 달한 안티 유토피아라고 한다.

토머스 모어의 유토피아라는 가상세계를 넘어 현실적 이상향을 그려 낼 수 있는 곳이 푸코가 개념화 한 '헤테로토피아heterotopia'이다. '다른'이라는 뜻을 지닌 heteros에 장소의 의미인 토피아가 만난 합성어이다. 혹자는 어떤 의미가 부여된 장소로 유토피아가 가지고 있지 않은 실제적 장소성을 말하기도 한다.

앞서 언급한 공간과 장소의 간극을 유토피아, 디스토피아, 헤테로토피아의 관점에서 보면, 무차별적 공간에서 출발하여 우리가 공간을 더 잘 알게 되고 공간에 가치를 부여하면서 장소성을 어떻게 이해할 것인가가 중요하다. 공간을 이해할 때, 추상적이며 인간의 경험이 녹아든 장소로서 구체적인 삶의 현장으로서 고려할 상황은 무엇인가 하는 것이 고민해야 할 부분이다.

공공이 장소에 대한 이해보다 공간적 관점에서 접근하면서 지역사회의 유토피아를 제시하고 있지만 결국 장소성이 배제된 장소는 온전한 헤테로토피아를 구현하지 못하고 주민은 디스토피아로 이해할 가능성이 더욱 커진다.

공공의 이해정도에 따른 장소성 결과

유토피아		헤테로토피아		디스토피아
공공의 계획	>	구체적 실현 장소	>	장소의 부정
장소의 몰이해		공간과 장소의 간극		공공과 민간의 갈등

장소를 넘어서는 영토주의

앞서 언급한 대로 장소에 대한 몰이해로 인한 공공의 과점과 독점은 결과적으로 지역사회의 논란거리가 될 가능성이 매우 높다. 결국 지역은 '장소 없는 지역, 연대기 없는 역사'가 공간의 지위를 차지하게 되면서 이러한 현상을 더욱 심화하는 상황이다. 〈역사 속의 도시〉에서 루이스 멈퍼드는 장소성과 장소의 연대기를 강조하면서 "만약 우리가 새로운 도시생활을 위한 기초를 놓아야 한다면 우리는 반드시 도시의 역사적 특성을 이해해야 할 것이며, 도시의 원초적 기능과 파생적 기능과 앞으로 발휘해야 할 기능을 알아야 할 것이다. 긴 역사의 시발점에서부터 출발하지 않는다면, 미래를 향한 대담한 도약을 위해 필요한 힘을 우리 자신의 내부에서 찾을 수 없다. 왜냐하면, 현재 대부분의 도시계획들, 그중에서도 '발전적', '진보적'이라고 자랑하는 것들까지도, 현재 우리가 일부 알아낸 과거의 도시 및 지역 형태를 단지 기계적으로 모방한 것에 지나지 않기 때문이다."(p.4)라고 설명했다. E.H 카는 《역사란 무엇인가》라는 물음을 던지면서 역사는 어제와의 끝없는 대화라고 한 바 있다. 루이스 멈퍼드와 카의 이야기는 장소성과 연대기에 대한

고민이 얼마나 중요한 것인가를 강조하고 있는 것이다.

'장소 없는 지역, 연대기 없는 역사'가 공간의 지위를 차지한 결과 지역사회는 늘 디스토피아의 현장으로 전락할 가능성에 노출되어 있다. 장소성에 기반을 둔 지역, 시간의 흐름과 연계하여 실행하는 과정은 공간에 대한 깊이 있는 논의가 가능하며 물리적 조건의 공간과 역사적 이해를 기반으로 영토에 대한 이해가 가능하게 된다.

장소에 의한 영토주의 관계

공간	〈—— 장소 ——〉	영토
장소 없는 지역 연대기 없는 역사		공간의 물리적 조건 역사에 대한 이해와 장소성

같은 듯 다른,
다른 듯 같은 삶터의 해석

지역사회, 공동체, community 등은 때에 따라 다양하게 쓰인다. 이 단어는 지역을 매개로 한 단어이다. 같은 듯 다른, 다른 듯 같은 의미를 지닌 단어들, 우리는 때에 따라 지역으로 부르기도 하며, 때로는 공간으로, 장소로, 영토로 부른다. 어떻게 부르든 그 대상은 우리의 삶터이다. 이러한 우리의 삶터를 오롯하게 우리의 이야기와 우리의 관점에서 이해하고 시행한다는

것은 매우 중요하다. 국가발전목표를 실행하는 수단으로 취급 받아온 지역이라는 한계를 넘어서는 것, 주민의 삶터 장소성이 배제된 채 계획되고 실행되는 공간의 의미를 벗어나, 지역과 공간의 한계를 넘어 삶의 경험과 기술이 오롯하게 배어 있는 장소성 그리고 그것을 긴 역사적 관점에서 삶터의 정체성을 고민하고 공간적 의미를 새롭게 하려는 의미는 곧 영토로 해석된다. 우리가 흔히 지역으로 표현하는 로컬은 장소성과 영토성이 반영된 것을 의미한다. 지역과 공간의 기조가 아니라 장소와 영토가 강조되고 실현되는 대안은 무엇일까, 그 해결의 실마리는 에코뮤지엄으로부터 가능하다고 본다. 에코뮤지엄은 결국 장소성과 영토성에 기반을 둔 로컬리티를 찾아가는 길이다.

삶터에 대한 다양한 이해방식

국가발전목표를 실행하는 수단 **지역**	전체적인 추상적인… **공간**
삶의 경험이 구체적으로 녹아든… **장소**	물리적 공간과 역사적 연대기 **영토**

대안의 등장

에코뮤지엄

지역공동체가 지속 가능한 발전을 위해
공동체 유산을 보전하고 해석하고 관리하는 역동적인 방식

(유럽에코뮤지엄네트워크)

"커뮤니티가 하여야 할 완전한 시나리오"

Maurizio Maggi

미래를 찾는 삶의 눈높이,
에코뮤지엄

뮤지엄 활동에 대한 생각과 다양한 방법론이 등장하면서 에코뮤지엄도 그중에 중요한 뮤지엄의 한 활동으로 등장하였다. 에코뮤지엄은 인간을 포함한 자연과 생태 그리고 산업을 포함한 문화유산을 하나의 유산의 영역으로 정하고, 정해진 유산의 지속성을 위해 지역이 유기적으로 연결되며 주민의 참여가 자연스럽게 이루어지는 역동적인 활동이다.

일반적으로 '박물博物'이란 여러 사물에 대해 두루 많이 아는 것을 말하고, 여러 사물과 그에 관한 참고가 될 만한 것을 말한다. 그러므로 박물관이란 인간사회의 문화를 보여줄 소장물을 보존하고 보여주며 설명하는 곳이라 할 것이다. 영어로 박물관을 뜻하는 'museum'은 고대 그리스어 'mouseion', 즉 제우스Zeus 신의 딸로 학문과 예술을 맡은 아홉 여신 중의 하나인 뮤즈Muse 신의 사원을 말한다. 로마 시대에는 'museum'이 주로 철학을 논의하는 장소를 말한 것으로 알려져 있다.

기원전 3세기 후반 알렉산드리아에 설립된 무세이온Mouseion과 부속 기관인 알렉산드리아 도서관이 천문학, 물리학, 해부학 등 학문 연구의 중심 역할을 수행하던 것이 박물관의 먼 기원이라 하니 박물관은 교육, 연구, 계몽의 역할로 시작한 것이라 볼 수 있다. 15세기 르네상스 시대에 박물관이라는 단어가 유럽에서 다시 등장하였는데, 이탈리아 피렌체의 메디치 가문이

고대 예술품을 수집, 소장하였고, 예술품들이 소장된 왕궁들이 일반에 공개된 것이다.

에코뮤지엄ecomuseum은 흔히 '지붕 없는 박물관' 또는 '살아있는 박물관'이라고 한다. 에코뮤지엄의 원형이라 할 수 있는 스웨덴 스톡홀름에 있는 스칸센 박물관Skansen은 세계 최초의 야외 박물관open air museum으로 불린다. 박물관에 '생태 또는 주거환경'을 의미하는 'eco'가 붙었으니 '인간사회의 문화를 보여줄 소장물'이 아니라 '인간사회의 문화' 자체를 보여주는 박물관이다.

1872년 스웨덴 남부 달라르나Dalarna 지역을 여행하던 스웨덴 언어학자이자 민속학자인 아르투르 하젤리우스Artur Hazelius는 산업화가 전통문화를 침식하고 있는 데 대한 위기감을 느끼게 되었고, 전통 의복이나 도구들을 사들이기 시작했다. 하젤리우스는 1873년 스톡홀름에서 스칸디나비아 민속전시회를 개최하였고, 1878년에는 파리박람회에도 출품하였다. 이어 1880년에는 그의 민속학적 수집품들이 국가 자산이 되어 스톡홀름 유르고르덴섬에 노르딕박물관Nordiska museet이 세워진다. 현재의 건축물은 건축가 이사크 구스타프 클라손Isak Gustaf Clason에 의해 1907년에 완공되었다.

하젤리우스는 나아가 전통적인 농장 생활의 의복이나 공예품만이 아니라 전통 가옥과 사람과 가축들이 있는 농장과 농장 생활 자체를 복원하고 싶었다. 드디어 1891년 유르고르덴섬의 노르딕박물관 인근에 최초의 야외 박물

관인 스칸센 박물관을 열게 되었다. 스웨덴의 시대와 지역별 민속문화와 생활양식을 볼 수 있는 스칸센 박물관은 현재 매년 140만 명이 찾는 명소가 되었다. 동물원도 함께 있어 유럽 들소, 큰곰, 순록, 붉은 여우, 울버린과 같이 북유럽을 대표하는 동물들도 볼 수 있다.

한편 국제박물관협의회 전 회장이자 에코뮤지엄의 아버지라 불리는 프랑스의 조르주 앙리 리비에르Georges Henri Riviere는 스칸센 박물관을 프랑스에 맞게 적용해보자고 제안하였다. 지역에 공원을 조성하려는 정부 사업에 에코뮤지엄을 도입하자고 한 것이다. 1960년대 후반 지방의 풍습과 공동체가 산업화에 의해 사라져가는 것을 극복하고자 했던 프랑스는 이러한 에코뮤지엄 개념을 적극적으로 받아들였다.

일반적인 박물관이 시민을 교육하고 문명화하는 데 초점을 맞춰 시작했다면, 에코뮤지엄은 지역사회에서 공동체가 소규모로 소유하거나 관리하는 박물관이라고 할 수 있다. 그렇기에 에코뮤지엄은 지역경제 활성화나 관광 자체에만 한정하는 것이 아니다. 예산 문제로 힘들어하는 스칸센 박물관이 절대 상업적으로 가지 않겠다는 방침을 유지하고 있는 것이 상징적인 의미를 보여준다. 지역주민이 살아가고 있는 터전과 생활양식이 바로 에코뮤지엄의 핵심인 것처럼, 마을 사람들이 스스로의 삶을 느끼고 아름답게 가꿔가는 것, 그것이 에코뮤지엄의 과정으로 에코뮤지엄은 내일을 위한 새로운 삶의 대안으로 등장하고 있다.

대안의 등장, 에코뮤지엄과 그 개념

"1960년대 후반 프랑스어인 '에코뮈제écomusée'가 영어로 번역되면서 사용되기 시작한 에코뮤지엄ecomuseum은 스웨덴의 스칸센 지역에서 생활사 복원 운동의 전시기법에서 그 유래를 찾기도 하며, 1960년대 프랑스에서 지역사회발전전략의 일환으로 농촌지역에 설치된 자연공원의 문화시책에서 시작한 것으로 보고 있기도 하다"(김성균, 2019: 106). 1971년 국제박물관학회 총회ICOM에서 공식적으로 사용하기 시작한 에코뮤지엄 개념은 당시 프랑스 환경부 장관 로베르 푸자드Robert Poujade의 제안에 기원을 둔다.

에코뮤지엄의 어원과 유래

프랑스어	생활사 운동	공식 사용
1960년대 후반 프랑스어 '에코뮈제écomusée	스웨덴의 스칸센 지역 / 생활사 복원 운동의 전시 기법	1971년 국제박물관학회 총회 (ICOM) 프랑스 환경부 장관 로베르 푸자드Robert Poujade

"당시 이 지역에서 시작한 생활사 복원 운동 생활 전체를 표현하는 박물관의 개념을 선보였다. 에코뮤지엄의 아버지로 불리는 조르주 앙리 리비에르Georeges Henri Riviére는 커뮤니티 구성원들의 생활과 그 지역의 자연환경, 사회 환경의 발달과 역사를 탐구하고, 자연유산 및 문화유산을 현지에서 보전·육성·전시를 통해 커뮤니티의 발전을 도모하는 것을 에코뮤지엄으로 정의하고 있다"(김성균, 2019: 106).

1970년대 조르주 앙리 리비에르, 그리고 위그 드 바랭Hugues de Varine은 프랑스의 각 지역에 맞는 콘텐츠 뮤지엄 활동을 강조했다. 그들은 지역사회의 상황을 살펴보고 그 과정에서 지역사회 주민의 삶의 기술을 민속학과 어떻게 연결하는가와 인간과 지역유산, 자연과 지역유산과 묶어내는 것을 강조하였다. 이들의 주장은 명확했다. 지역에 오랜 시간 쌓여온 시간의 궤적을 탐색하는 일이다. 심지어는 선사시대부터 오늘에 이르기까지 지역과 주민의 기억을 근거로 오늘을 인식하고 내일을 창조하는 역동적인 활동을 제안하였다.

조르주 앙리 리비에르 & 위그 드 바랭의 에코뮤지엄 기초개념

적용		접목		결합
지역 상황에 맞는 적용	+	지역주민의 삶과 지역 민속학의 접목	+	인간과 자연과 지역유산의 결합

리비에르는 1973년, 1976년, 1980년의 세 번에 걸쳐 "에코뮤지엄의 발전적 정의"를 발표하면서 에코뮤지엄을 개념화시킨다. 에코뮤지엄은 행정과 주민이 협력하여 조직을 구성하고 활동하는 수단으로, 행정 전문가는 편의 및 재원을 제공하여야 하며, 주민은 각자의 능력과 흥미에 따라 자신의 지식을 제공하고 활동해야 함을 그는 언급했다. 그 과정에서 주민은 자신이 살아왔고, 살고 있고, 또 살아가야 할 지역에 대하여 에코뮤지엄 활동을 하면서 내면의 자부심을 갖고 방문객에게 자신의 모습을 내미는 거울과 같은 행동을 한다는 것이다.

"에코뮤지엄은 행정기구와 주민이 함께 구성하고 구체화하여 활용하는 수단이다. 에코뮤지엄은 한 장의 거울이다. 주민은 자신을 인식하기 위해 그 거울에 스스로의 모습을 반영해 낸다. 에코뮤지엄은 인간과 자연의 표현이다. 인간은 그 자연환경에서 해석된다. 또한 시간과 공간의 박물관이라는 개념을 갖고 연구소·보존기관·학교의 기능을 갖는다.〈1980년 국제박물관협의회에서 리비에르의 글〉"(다니엘 지로디·앙리부이에, 1996: 69).

리비에르는 세 가지의 표현과 세 가지의 기능을 언급하였다. 우선 에코뮤지엄의 세 가지 표현으로는 사람과 자연, 시간, 공간을 언급하였다. 사람은 자연생태계의 일부이며, 자연은 전통사회와 산업사회가 가지고 있는 이미지를 자연에 맞추어 설명하는 것을 말한다. 시간의 표현은 선사시대를 비롯하여 현대에 이르기까지 과거와 현재 그리고 미래를 위한 정보전달, 비평과 분석을 의미한다. 공간의 표현은 걷던 길에서 걸음을 멈추게 하고 산책을 하면서 쉼을 제공하는 상태의 특별한 공간을 만들어 내는 것을 의미한다.

에코뮤지엄의 기능으로는 보존기관, 연구소, 학교 기능을 제안했다. 에코뮤지엄은 지역주민의 자연유산, 문화유산을 보존하고 활용하는 보전기관으로서의 기능이 있어야 하며, 외부 연구기관과의 협력, 주민과 그 환경계의 역사적·동시대적 연구에 공헌하여야 하며 그 과정에서 그 분야의 전문가를 양성하고 장려하여야 할 기능을 강조했다. 마지막으로 주민이 스스로 미래에 대한 문제 제기 및 문제의식을 부여하고, 주민이 연구 활동에 참여하도록 유도하는 학교의 기능의 필요성을 제기했다.

리비에르가 설명한 에코뮤지엄의 표현과 기능

구분	내용
표현	사람과 자연 시간 공간
기능	보존기관 연구소 학교

르네 리바르Rene Rivard는 에코뮤지엄을 일정한 지역에 거주하는 주민이 주인이 되어 그들 스스로 지역의 유산을 발굴 · 조사 · 기획 · 실행하면서 지역 전문가로 소양을 축적해가는 과정이라고 하였다. 그는 에코뮤지엄이 "지역의 유산, 기억의 수집, 주민, 자연, 정체성, 건축물, 전통, 방문객, 연장자, 사이트, 경관, 문화자원 등"으로 구성된다고 보았다(배은석, 2018:132).

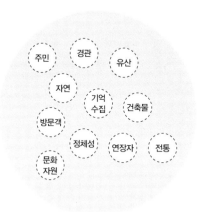

르네 리바르의 개념

설명: 은 지역을 의미

피터 데이비스Peter Davis는 에코뮤지엄을 목걸이 모델로 설명하였다. 가령 진주목걸이는 여러 개의 진주를 연결하는 줄 또는 실로 구성된다는 것에 착안하여 에코뮤지엄은 진주와 같이 지역에 다양하게 분포하고 있는 유산을 하나의 실로 꿰는 것과 같은 것이라고 했다. 에코뮤지엄에서 유기적인 관계가 강조되는 이유는 지역의 경관, 각 사이트, 기억, 자연, 전통, 유산, 지역공동체가 "유기적으로 연결될 수 있도록 기여하는 실"과 같은 것으로 이해했기 때문이다.

유럽에코뮤지엄네트워크European Network of Ecomuseums는 "공동체가 지속가능발전을 위해 자신들의 유산을 보존하고 해석하며 관리하는 역동적인 방법"을 에코뮤지엄이라고 한다. 유럽의 문화와 박물관 분야 여러 상을 수상한 스페인 에코뮤지엄 라폰테La Ponte는 에코뮤지엄을 이렇게 설명한다(https://www.youtube.com/watch?v=7s_b65S-f8E).

"사람들이 살고 있다. 선조들이 발전시켜온 땅에서 살아온 사람들…… 그 땅에는 역사적으로 만들어진 풍경과는 별개로 풍부한 문화유산이 있다. 전문가든 비전문가든 이웃이든 지역주민 일부가 이런 유산을 사회적으로 활용하자고 주장한다. 사람들이 모여 공동의 작업 공간을 정하고, 행정, 교회, 이웃 등 다양한 소유주들과 합의하여 이 유산을 스스로 관리하기 위한 계획을 세운다. 일단 합의가 이뤄지면, 이 유산들을 연계할 다양한 요소가 대중에게 공개되고 경로와 주제가 있는 여정으로 탈바꿈된다. 이렇게 하여 활기 없던 자원이 사회적, 문화적, 경제적 활동을 창출하는 요소가 된다. 고용이 창출되고 서비스가 개선되고 연구와 교육이 장려되며, 유산의 보존과 유지에 기여하게 된다. 에코뮤지엄은 생각하고 행동하고 사회화하고 연구하며 참여할 수 있는 실험실이다."

말하자면 에코뮤지엄은 어떤 지역의 어떤 공동체에서 어떤 유산을 발전시키는 어떤 프로젝트인 것이다. 어떤 사람들이 얼마나 모여야 하는지, 어떤 자원을 발굴하고 어떻게 활용할 것인지는 지역마다 다를 수 있다. 지역 내 유무형의 문화유산, 산업시설, 생활양식 모두가 포함되기 때문에 종합적인 개념이고, 열려 있는 개념이며, 지역주민의 참여가 중요한 개념이다. 프랑스에코뮤지엄협회FEMS: Federation des Ecomusee et des musees de societe는 에코뮤지엄을 '마을과 주민을 위한 공동 프로젝트를 논하는 공간'이라고 규정하며, '사회의 성장과 변화를 위한 공공 투자'로 조성된다고 했다. 자원봉사자든 전문가든 내부 직원이든 모두가 참여하는 프로젝트이다.

에코뮤지엄은 기존의 문화유산과 박물관에 대한 정서를 넘어 새로운 아이디어로 민속학적 가치에 대한 새로운 해석에 큰 의미를 둔다. 이미 이런 경험은 스웨덴의 스칸센 박물관과 독일의 헤이마 박물관에서 그 사례를 찾아볼 수 있다. 가령 공예 도구, 기계, 도구, 복장뿐만 아니라 사물과 장소에 대한 지식 등 모든 분야에서 유산의 콘텐츠를 담고 있다. 그중에 사물과 장소에 대한 지식은 도구사용방법, 재배 관행, 자연에 대한 지식, 사회형태, 이야기, 전통과 전설 등을 포함한다. 기존의 박물관이라는 제한된 상황보다 진화의 시점에 있는 에코뮤지엄은 과거에 대한 지식을 제공하고 미래에 대한 계획을 수립하는 과정이자 가치 있는 장소의 정체성을 증언해주는 사회의 구성이다.

모리치오 마기Maurizio Maggi는 "커뮤니티가 하여야 할 완전한 시나리오"라고 평가할 정도로 에코뮤지엄을 커뮤니티 기반의 역동적인 활동으로 소개

하고 있다. 이는 작은 것을 통하여 성장하는 커뮤니티의 배움, 참가와 다음에 대한 헌신, 순환과 평온에 의해 만들어지는 계획과 운영의 가치를 담고 있다. 즉 "지역의 세계"를 찾아가는 일이다. 2007년에 있었던 카타니아 헌장dalla Carta di Catania-2007은 "에코뮤지엄은 지속 가능한 발전의 관점에서 조직된 주체를 통해 지역사회가 개발하고, 개발한 유형 및 무형 문화유산을 강화하는 참여 과정"으로 설명하고 있다. 작가이자 기자이며 등산가인 엔리코 카마니Enrico Camanni는 에코뮤지엄에 대한 깊은 관심을 표명한 바 있는데, 그는 에코뮤지엄을 장소와 커뮤니티에 대한 참여를 다시 생각하게 하는 것으로 과거를 보호하는 것이 아니라 미래를 계획하는 일이라고 했다(https://ecomuseipiemonte.wordpress.com)(김성균, 2019: 107).

미래를 위해 헌신해야 할 각 개인은 장소에서 뿌리를 내리고 살아가야 할 권리가 있으므로 장소에 대한 소속감과 장소에서 사는 이유 등을 갖는 것이 매우 중요하며, 경제적 세계화에 기반을 둔 글로벌 문명에 굴복할 것이 아니라 세계 어느 곳이나 전부 동일하다는 생각으로 에코뮤지엄의 현장인 장소와 커뮤니티를 이해하고 역동적으로 만드는 것은 중요하다고 인식해야 한다(김성균, 2019: 107).

2016년 밀라노에서 열린 〈2016 밀라노협력헌장〉은 "Ecomuseums and cultural landscape"를 제시하면서 우리 공동의 비전을 제안한 바 있다. 이 헌장에서는 에코뮤지엄과 커뮤니티 뮤지엄을 강조하고 있는데, 이는 에코뮤지엄이 커뮤니티 뮤지엄과 동일한 의미를 지니고 있다는 것을 의미한다. 이

헌장은 국제적 수준의 SDGs(Sustainable Development Goals, 지속가능발전목표), 국가적 차원의 SDGs와 지역적 차원의 SDGs와 연계된 지역의 지속 가능한 사회적·환경적·경제적 발전을 근거로 하고 있다. 이러한 SDGs의 실천과 연결된 밀라노 헌장은 지역의 유산을 인식하고 관리하며 보호하는 참여적 과정에서 지역주민과 기관이 능동적 참여를 바탕으로 지역공동체의 문화적 성장을 강조하고 있다. 그뿐 아니라, 지역의 문화유산과 관련된 동질의 영역 내의 기술, 문화, 생산, 지원을 다시 연계하는 특정한 프로젝트로 이해하고 있다(김성균, 2019: 107).

> "에코뮤지엄은 어떤 장소의 살아 있는 공동 유산을 활용하여 있는 그대로의 세계와 함께하고, 다가올 세계를 준비한다. 물질적인 구성요소와 무형의 구성요소들을 통해 관리하고 풍요롭게 한다."
>
> (2016 밀라노협력헌장)

이렇듯 에코뮤지엄은 특정한 수집품을 모으고 관리하고 관람객은 관람하는 기존의 박물관이 아니라, 커뮤니티 그 자체 또는 커뮤니티에 분포하고 있는 유산이 보존되고 커뮤니티 구성원이 이를 관리하고 보존하는 일련의 과정이라는 점에서 분명한 차이를 보인다. 기존의 박물관은 보여주기 위해 수집품을 수집하는 장소적 기능을 가지고 있는 반면, 에코뮤지엄은 커뮤니티와 커뮤니티 구성원 그리고 이에 참여하는 일반인과 이들의 관계를 더욱 촉진하기 위해 콘텐츠를 발굴하고 생산하는 기획자, 문화예술가와 전문가가 상호 결합하여 커뮤니티를 능동적으로 창조적 대안을 만들어 가는 것이다(김성균, 2019: 107-108).

집 또는 서식지라는 뜻을 지닌 OIKOS라는 본연의 의미처럼, 에코의 의미는 기대어 존재하는 관계망에 의해 생명의 힘이 발휘되듯이 뮤지엄 활동을 하는 개체의 연결망과 유기적 관계 그리고 네트워크에 의해 살아있는 생명과 같은 활동을 전제로 한다. 살아있는 활동을 위한 에코뮤지엄은 제도와 환경 사이, 학예관과 대중 사이, 박물관 내부와 진열품 외부 사이, 동산과 부동산 문화재 사이, 정보와 물체 사이의 장벽이 가진 소유와 존재의 딜레마 중에 존재를 선택하는 것이 중요하다(김성균, 2019: 108).

유산, 참여, 활동의 키워드, 에코뮤지엄

살아있는 생명과 같은 활동의 의미를 지닌 에코뮤지엄은 지역사회의 생활환경 그 자체를 의미하며, 지역 속의 인간과 환경 간의 관계 그리고 삶의 영속성을 유지하는 문화적 관계가 중요하다. 문화적 관계는 결국 삶의 유산으로 산업유산, 자연유산, 문화유산 등을 지역에서 잠재되어 있는 자원과 연결하여 하나의 관계망을 이루면서 에코뮤지엄의 기반을 형성하게 된다. 거점 박물관과 지역의 잠재되어 있는 다양한 자원이 연결된 관계적 특징을 지닌다(김성균, 2019: 108).

에코뮤지엄의 구성요소

Heritage (유산)	Participation (참여)	Museum (박물관 활동)
현 세대가 미래 세대에게 물려 줄 만큼 가치 있는 선물로서의 유산	주민의 내발적 힘의 성장을 전제로 한 주민참여	사회문화적 지속성과 커뮤니티 자원의 문화인류학적 가치의 재구성을 위한 제반 활동
장소	사람	네트워크
영토	지역사회	프로젝트

지역사회의 발전과 공동체 유산의 발굴과 보호를 위한 역동적인 활동으로 정의하는 에코뮤지엄의 실행을 위해 크게 유산Heritage, 참여Participation, 박물관 활동Museum으로 구분한다. 유산은 지역사회 또는 장소가 가지고 있는 자산을 의미하며, 참여는 공공영역과 공공영역의 관계에 의한 참여, 공공영역과 민간영역의 관계에 의한 참여, 민간영역과 민간영역 간의 관계에 의한 참여이며, 활동은 장소성에 기반을 둔 유산의 발굴과 이를 해석하고 운영하기 위해 진행된 다양한 참여 방식이 지역사회에 실행되어 나타나는 결과까지를 말한다. 따라서 유산은 지역사회의 장소에 대한 이해와 해석에 이어 이를 운영하기 위한 다양한 주체의 등장과 운영 그리고 네트워크 구축으로 연결되어야 한다(김성균, 2019: 108-109).

다시 말하면, 에코뮤지엄 구성요소인 유산은 공간의 물리적 의미와 역사적 기억을 전제한 영토 또는 지역사회의 자산을 말하고, 참여란 장소에 대

한 이해와 이를 실행하기 위한 주체로서 지역사회와 연결된 사람을 말하는 것이며, 활동이란 그것을 기반으로 연결되는 네트워크와 그 네트워크의 구현을 말하는 것이다. 유산, 참여, 활동이 모여 에코뮤지엄 프로젝트가 되는 것이다(김성균, 2019: 109).

뮤지엄과 에코

뮤지엄과 에코뮤지엄은 물리적 박물관과 지붕 없는 박물관으로 대비되는 개념이지만 뮤지엄에 에코의 의미를 부여한 의미를 재해석할 필요가 있다. 그 에코가 갖는 의미가 에코뮤지엄을 개념화시키는 주요 요인이기 때문이다. 에코eco는 생태계가 형성되는 생물학적 조건이라고 할 수 있다. 이를 흔히 생태계ecosystema로 표현한다. 생태계는 집 또는 서식지라는 뜻의 'OIKOS'를 의미하는 에코와 시스템의 합성어이다. 에코는 생태계를 유지하는 근거지를 가지고 있는 곳을 의미하며 이러한 근거지가 상호작용하면서 영속성을 갖는 것이 에코시스템이라고 하는 생태계이다. 개별화된 존재들이 상호 연결되면서 거대한 관계망을 이루고 있는 것이 곧 에코의 근본적 의미라고 할 수 있다. 에코는 틷낙한 스님의 시 한 편에 잘 드러나 있다. 비와 구름과 바람과 햇빛이 키워낸 나무가 우리가 읽고 있는 한 장의 종이가 되기까지에는 서로 기대어 존재하는 관계에 의하여 살아있다는 것이 가능하다는 내용의 한 편의 시로 발표된 적이 있다.

에코뮤지엄 구성요소

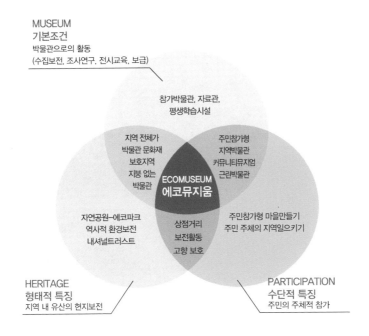

MUSEUM
기본조건
박물관으로의 활동
(수집보전, 조사연구, 전시교육, 보급)

참가박물관, 자료관,
평생학습시설

지역 전체가
박물관 문화재
보호지역
지붕 없는
박물관

주민참가형
지역박물관
커뮤니티뮤지엄
근린박물관

ECOMUSEUM
에코뮤지움

자연공원-에코파크
역사적 환경보전
내셔널트러스트

상점거리
보전활동
고향 보호

주민참가형 마을만들기
주민 주체의 지역일으키기

HERITAGE
형태적 특징
지역 내 유산의 현지보전

PARTICIPATION
수단적 특징
주민의 주체적 참가

참조 : 오하리 가즈오키 / 김현정 역(2008), 《마을은 보물로 가득 차 있다》, 아르케. p.32. 재구성

에코가 이렇게 기대어 존재하는 관계망에 의해 생명의 힘이 발휘되는 것을 말하듯이 뮤지엄이 갖는 에코의 의미는 뮤지엄 활동을 하는 개체의 연결망과 유기적 관계 그리고 네트워크에 의해 살아있는 생명과 같은 활동을 전제로 한다는 것이다. 에코뮤지엄이 유산, 참여 그리고 활동을 핵심 키워드로 하고 있다면 그 과정에서 서로 살아있음과 관계를 유지하는 것이 에코뮤지엄이 갖는 에코의 핵심이다. 즉 에코뮤지엄의 에코는 휴먼 에콜로지의 관점으로 지역사회의 생활환경 그 자체를 의미하며, '지역 속의 인간과

환경 간의 관계, 삶의 영속성을 유지하는 문화적 관계'를 의미한다. 문화적 관계는 결국 삶의 유산으로 '산업유산, 자연유산, 문화유산' 등을 포괄한다.

04

에코뮤지엄을 둘러싼
논의들

에코뮤지엄을 둘러싼 다양한 논의들

에코뮤지엄은 자원을 기반으로 한 유산, 주민에 의해 주도되는 기획과 참여, 기존의 박물관 활동 등 이 세 가지로써 커뮤니티를 기반으로 한다. 여기서 커뮤니티는 단순히 물리적 공간으로서의 공간이 아니다. 수만, 수천, 수백 년 동안 자신의 삶터에서 삶의 공간을 형성해 온 문화인류학적 관점의 공간이다. 문화인류학적 관점은 주체적으로 삶터를 유지하면서 자연에 순응하고 더불어 살면서 그들만의 문화적 기반을 만든 삶터를 지향한다. 자연에 순응한 삶과 이에 기반을 둔 논의는 '생태, 문화, 발전'과 그 맥락을 같이한다. 생태는 자연에 순응하고 살아온 삶의 문화와 공간에 대한 의미이며, 문화는 수평적 관계에서 커뮤니티 활동이 이루어지면서 문화와 예술이 발현되는 것을 의미한다. 결국 이러한 활동은 커뮤니티의 발전을 의미하는데, 여기서 발전은 아래로부터 형성되는 커뮤니티 발전양식이다. 그렇지 않으면 에코뮤지엄을 둘러싼 논의는 자칫 잘못하면 에코뮤지엄의 함정에 갇힐 수 있기 때문이다. 에코뮤지엄은 단순한 문화예술 행위가 아니라 지역의 가치를 스스로 발굴하고 만들어 가면서 활동을 지속해서 이어가는 내생적 지역발전양식이다.[1]

1 내생적 지역발전양식 관점의 에코뮤지엄 운영사례는 다양하다. 이탈리아의 카실리노, 파라비아고가 대표적이다. 이 사례는 본문의 사례에서 다루고자 한다.

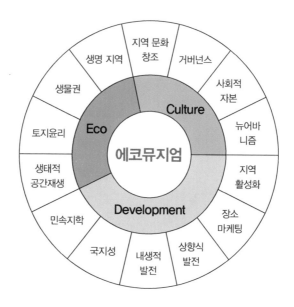

에코뮤지엄 관련 이론적 논의 영역

생태Eco

생명 지역bioregion

생명 지역은 공간 개념과 생명 개념의 결합어이다. 일반적으로 공간은 행정구역의 관점에서 정리되곤 한다. 행정구역을 기준으로 구획된 공간에서는 그 공간이 지니고 있는 문화적, 사회적, 정치적 구조가 자연계와 어떻게 연결되고 그 자연계가 인간과 삶터에 어떤 영향을 미치는지에 대한 깊이 있는 이해가 그리 중요한 일이 아니다. 토양, 하천, 유역, 기후, 토종 동식물 등에 대한 지리적 인식과 동시에 의식적 영역과 연결하여 이해되어야 하는 것

이 생명 지역이다. 정착하고자 하는 땅 위에서 있었던 고유한 생태적 현상을 깊이 인식하고 그 공간의 원주민으로서의 삶터를 만들어 가는 것이 생명 지역이다. 생명 지역은 인간과 모든 동식물의 삶의 단위 터전을 강조하고 있는 것으로 산업사회의 시민이 토지공동체의 평범한 생태적 시민으로 변모하는 과정을 의미한다. 생명 지역의 주창자인 세일Kirkpatrick Sale은 인간에 의해 임의로 구획된 것이 아니라 식물상, 동물상, 수계, 기후와 토양, 지형과 같은 자연조건, 그리고 이런 조건에 따라 자연 발생적으로 형성된 인간 정주체계와 문화에 의해 정의되는 공간으로 정의한 바 있다. 즉, "인위가 배제된, 그곳의 생활양식과 풍토와 생물상으로 정의되는 지역" 혹은 "법률이 아니라 자연에 의해 통치되는 지역"이 생명 지역이다. 따라서 생명 지역은 자연 지역이 있다는 믿음을 갖고 토지윤리를 구현하면서 지역 문화의 다양성이 존중되고 보전 받는 것을 중요한 가치로 여긴다. 지역 문화는 지역경제와 자연스럽게 연계된다. 지역경제와 자연스럽게 연계되는 지역 문화는 환경을 착취하거나 조작하는 경제행위가 아니라 환경에 적응하기 위해 노력하며, 자원과 자연 전체의 보존 추구를 전제로 한다. 생명 지역 관점에서의 경제는 자본이나 재화가 목적이 아니라 안정적 지속성이 궁극적인 목적이다.

생물권보전지역biosphere reserve

생태적으로 보전의 가치가 있고 지속 가능한 발전을 위해 인간이 상호 공유할 수 있는 공간을 생물권보전지역으로 보고 있다. 생태적 보전가치가 높은 지역은 인간과 생물권 계획의 관점에서 정의된 곳이 생물권보전지역이다. 생물권보전지역은 국제기구인 유네스코에서 지정 권한이 있는 생태적

으로 중요한 곳이기도 하다. 생물권보전지역은 자연 지역과 생태위기에 처한 종과 생태계 및 경관에 대한 보전 기능과 사회문화적이면서 생태적으로 지속 가능한 발전을 촉진하는 기능이 있으며, 그 외에도 자연자원과 보존 지역과 효율성을 증진할 수 있는 활동이 가능하도록 하는 것이 특징이다.

토지윤리land ethics

삼라만상의 가장 우월적 존재로 인식하고 있는 인간이 거주하고 있는 땅에 대한 물음을 새롭게 하고 있다. 땅에 대한 새로운 물음은 땅의 거주자로서의 공동체적 관계와 이에 따른 인간의 위치에 대한 질문이다. 일반사회에서 간과하고 있는 생태위기의 상황에 직면하여 우리가 마주 보고 대하여야 할 토지와의 공동체적 관계에 대한 이해를 새롭게 구성하는 일이다.

토지윤리는 토양, 물, 식물과 동물을 포함하여 토지에 대한 새로운 윤리관을 형성하자는 것이다. 인류는 단지 토지공동체의 평범한 구성원이자 시민이라는 인식을 강조한다. 이것은 토지를 경제학적 대상이 아닌 생태학적 대상으로 인식하는 것이며 토지를 단순히 흙이 아닌 생물상으로 인정하는 것이다. 이러한 것이 가능할 때 자연을 기반으로 더불어 살 수 있는 삶터를 이해하는 기초가 된다.

생태적 공간재생ecological space regeneration

생태적 공간재생은 물리적 택지개발에서 사회적 택지개발을 지향하는 도시재생, 더 나아가 통합적 공간재생의 관점에 생태주의를 결합한 개념이다. 기존의 공간재생 사업이 전면철거방식에서 사람 중심 · 거주자 중심으로 전

환하고 있는 것이 통합적 공간재생이라고 할 수 있는 도시재생이었다. 도시재생은 주민의 정주권 보장을 위한 개발방식에 대한 새로운 대안이다. 새로운 대안으로 등장하고 있는 도시재생은 물리적 재생뿐만 아니라, 사회적·경제적 재생을 포괄적으로 수용한 공간개발 양식이다. 이를 '통합적 공간재생'이라고 정의할 수 있다.

통합적 도시재생은 일반적인 전면철거방식의 물리적 재생에 국한하지 않고 단독·다가구 그리고 다세대 밀집 지역의 지역공동체를 복원하고 이를 기초로 공동체가 살아있는 마을 만들기와 노후주택의 주거환경 및 에너지 효율화를 목적으로 하는 개발양식이다. 이러한 개발방식은 물리적 재생·사회적 재생·경제적 재생을 동시에 수행하여야 하는 특징을 지닌다. 따라서 기존의 주택을 관리하고 개보수하거나 필지 또는 블록별로 신축하는 물리적 재생 그리고 이러한 물리적 재생을 통하여 지역사회와 연계된 고용창출을 도모하고, 경제적으로 마을기업, 협동조합과 같은 지역사회 단위의 경제적 활동을 가능하게 하는 경제적 재생을 도모한다. 그리고 다양한 거주자들이 상호 호혜적 관계를 도모하는 마을 만들기를 통하여 사회적 재생을 모색할 가능성이 충분히 열려 있다. 통합적 도시재생은 산업구조 변화 및 신시가지 위주의 도시 확장으로 상대적으로 낙후된 기존 도시에 새로운 기능을 도입함으로써 물리적·사회적·경제적 발전을 도모하는 지역사회발전 행위로 시작된다. 통합적 공간재생은 주민참여를 전제로 한 상향식 발전 모델로 거주자의 경제적 자활능력을 활성화하고, 지속적인 거주를 위해 점진적인 정비를 유지하면서 삶터를 지속 가능하게 하는 개발방식이다. 통합적 공간재생인 물리적 환경을 목표로 한 주거재생, 사회적 관계망을 구축하는

사회적 재생 그리고 지역사회공동체 경제 활성화는 경제적 재생에 생태주의적 원칙을 반영시킨 것이다.

#　문화Culture

지역문화 창조creative of community culture

지역문화 창조는 지역에 기반을 둔 문화적 기반을 구축하는 것을 의미한다. 이 논의는 생명 지역과 그 맥락을 같이하는데 지역사회가 가지고 있는 문화의 원형을 통하여 지역사회의 공간적 의미를 재해석하고 그 과정에서 상호 호혜와 나눔의 사회적 관계망을 만드는 지역 문화를 새롭게 하게 된다. 지역 문화는 지역사회 주민을 하나로 결집하고, 지역발전을 위한 원동력이 되는 지역사회의 중요한 자원인 동시에 지역사회 구성원이 지역 문화에 대한 재인식을 통해 정체성 확립 및 정주성의 재발견 등과 연결되므로 지역문화 창조는 중요한 의미를 지닌다.

거버넌스governance

지역사회 발전요소 가운데 중요한 것은 민간영역의 참여이다. 지역사회 발전이 단순히 지역 산업의 국제경쟁력 강화에만 초점을 맞추고 있는 것이 아니라 지역사회의 자원동원을 극대화하고 사회적 자본을 증진한다는 점에서 매우 중요하다. 지역사회발전의 수단으로 삼고 있는 거버넌스는 지역사회발전에 대한 사회적 참여와 합의를 원칙으로 하는 것이며, 지역발전의 자

원을 보유하고 있는 이해집단의 참여를 수용한다. 가치관과 이해가 다원화되고 사회기능과 조직이 분절된 상태에서 진행되는 지역발전에는 다양한 주체의 참여와 합의가 중요하다. 다양한 주체와 참여를 지향하는 협력적 거버넌스는 주어진 의제에 다양한 이해관계자들이 참여하여 협력하는 대안적인 통치 및 관리체계이다. 협력적 거버넌스는 다양한 주체가 상호학습을 통하여 역량을 강화하면서 상호 간의 네트워크 구축을 원칙으로 하고 있다. 거버넌스에 의한 네트워크 구축은 민주주의를 공고화시키는 과정으로 시민권을 회복시키고, 생활 정치를 구현하고, 국가와 시민사회와의 새로운 관계를 형성하고, 공식적 통제기구의 보완적 기능을 수행하고, 정책투입 기능을 활성화하는 특징을 지닌다.

계층적 위계 없이 상호의존적이고 관계적인 차원에서 진행되는 거버넌스는 다양한 이해당사자와 주체적인 참여자가 협의와 합의를 통하여 정책을 결정하고 집행해나가는 사회적 협력 시스템이다.

사회적 자본social capital

사회적 자본은 특정한 집단의 구성원이 되면서 얻게 되는 실체적 혹은 잠재적 자원의 총합을 의미한다. 따라서 "특정한 행위자가 소유하고 있는 사회 자본의 양은 그가 효과적으로 동원할 수 있는 연결망의 크기와 그와 연결된 사람들이 소유하고 있는 자본의 양에 지대한 영향을 받는다."(김현준, 2021: 29).

연결망이 중요한 기제가 되는 사회적 자본은 기능적·생산적이라는 점을 고려할 때, 개인이나 집단의 행위를 유도하거나 촉진하는 기능도 지닌다.

즉 사회적 자본은 다수의 행위자 사이의 관계구조에 내재하는 것으로 사람들이 공통의 목적을 위해 조직 내에서 결속하고 함께 일할 수 있는 능력을 끌어내는 것이다.

사회적 자본은 연결망, 규범, 신뢰와 같은 상호이익을 위한 협력과 조정을 용이하게 하는 사회조직화의 한 형태로 그 근간은 의사소통이 가능한 범주인 지역사회를 매개로 한다. 지역사회를 매개로 하는 사회적 자본은 일차적인 사회적 결사체이다. 일차적 수준의 사회적 결사체인 사회적 자본은 상호신뢰 속에서 협력하고 사회적 네트워크를 통하여 개인을 사회화시킨다. 이 과정에서 사회적 자본을 형성하는 협력적 가치의 수용과 실천에 대한 사회화를 담당하는 것이 매우 중요하다. 사회적 자본의 사회화는 수평적 조직구조, 자발성, 공공성 그리고 활발한 의사소통, 개인 간의 신뢰와 공동체 정신의 함양, 상호 호혜와 협력중시 등이 강조된다. 결국 사회적 자본은 지역사회 중심의 풀뿌리 조직을 강화하면서 다양한 소집단의 '신뢰 · 협력 · 공동체 정신'이 궁극적으로 교류와 참여를 활성화하는 특징을 지닌다.

뉴어바니즘new-urbanism

뉴어바니즘은 지난 오랜 시간 동안 도시를 지배해왔던 모더니즘과 근린주구 이론에 대한 반성과 함께 시작된 진정한 도시의 구상, 즉 지역사회 중심의 개발이론이다.

뉴어바니즘은 신고전적 건축가 및 도시 설계자들이 2차 대전 이전의 건축양식과 도시설계 양식으로의 전환을 원칙으로 모색한 도시설계방식으로, 도시의 무분별한 확산에 의해서 발생하는 환경문제, 공동체 해체 문제, 소

득계층별 격리 현상 문제 등의 사회문제를 인식하고 이를 극복하기 위한 대안을 지역사회에서 찾고자 한 데서 비롯된 개념이다. 1996년 뉴어바니즘으로 제시된 행동 강령은 ① 역사적인 양식과 건축적 형태의 증가, ② 건축형태에 대한 관리 및 규제, ③ 소규모 개발의 선호, ④ 대중교통 중심 개발, ⑤ 지역사회의 공공성 중시 등을 핵심적인 의제로 다루고 있다. 이와 같이 뉴어바니즘은 과거 전통 도시로의 회귀를 통하여 우리가 사는 지역사회에 대한 재인식을 요구하고 있는 개발·계획이다. 뉴어바니즘은 가족의 가치와 공동체의 가치를 도모하는 근린주구 중심의 지역사회를 지향한다. 특히 대형 할인점에 의해 위험에 처해있는 지역사회의 소규모 매점들을 재생시킴으로써 직주근접, 지역경제 활성화, 다양한 공간 창출, 통행량의 저감 및 보행 활동의 활성화를 도모하는 지역사회에 기반을 둔 개발계획이다.

발전Development

민속지학ethnography
현장연구를 중요한 연구방법론으로 선택하고 있는 것으로, 기층민의 문화 전승과 실천에 대한 기록을 하고 이를 통하여 사회문화적 논리와 규칙을 찾는 것이 민속지학이다. 기층민 즉, 일상의 평범한 시민 삶의 양식에 대한 기록을 통하여 그들의 삶에 대한 문화적 기록을 체계적으로 연구하는 학문이다.

결국 민속지학은 일상의 생활문화에 대한 깊이 있는 탐구 활동이다. 이 탐

구 활동은 일상생활문화가 중요한 연구 의제이다. 일상생활문화는 각 지역사회의 삶터에서 자연스럽게 주어진 문화를 탐구하는 것으로 그 일상생활이 주어진 환경과 주변의 상황 여건과 인식에 따라 그 환경에 부응하기 위하여 적응과 변화의 과정을 거치면서 형성된 평범한 일상의 문화를 해석하는 것이다. 이와 같이 민속지학은 현장에 대한 깊이 있는 참여관찰을 통하여 이들의 삶의 문화를 기록하고 그 의미를 해석하는 일련의 지역사회 기반형 연구 활동이다.

로컬리티locality

대량생산 체제의 대명사인 포드주의적 생산양식에 대응하여 유연적 생산체제에 의한 새로운 산업지구의 형성과정에서 강조된 것이 로컬리티 이론이다. 전문적인 소규모 기업이 집적하여 긴밀한 상호협동의 네트워크를 만들면서 새로운 산업지구를 형성하는 것이 로컬리티 이론의 핵심이다.

새로운 산업지구를 형성하는 과정에서 지역이 가지고 있는 특성을 최대한 반영하고 활용함으로써 외부 경제에 대응하면서 전문화된 영역이 상호결합을 통하여 상호협력적 관계를 구축하는 것이 주요 핵심이다. 이렇듯 국지성 이론은 지역사회에서 동원 가능한 자원을 최대한 활용하여 지역 차원의 자산화를 도모하는 일련의 지역 활성화 전략이다.

내생적 발전endogenous development

포드주의의 상징이었던 적극적 국가개입이 사라지고 탈규제화가 진행됨과 동시에 자본의 이동성이 증대되자, 지방정부는 새로운 과업에 직면하게

된다. 각 지방정부는 국가의 거시적인 경제 및 공간정책에 의존하기보다는 스스로의 힘으로 해당 지역의 성장을 촉진해야 할 과제를 짊어지게 된다. 포드주의적 생산양식에 대응하여 지역경제는 1980년대 들어 새롭게 내생적 발전에 주목한다. 이렇게 등장한 내생적 발전은 다른 지역으로 흘러 들어갈 투자 자본을 지역으로 유치하거나, 기존 기업들의 경제활동을 자극하고 새로운 기업의 창업을 촉진할 수 있는 기업경제 환경을 조성하기 위한 각종 수단들을 동원하는 발전 전략이다.

내생적 발전은 비공식적 부문의 강화, 내부 잠재력의 활용, 지역주의적 사고, 인적자원의 동원과 인간계발의 추구, 사회문화적 지역적 특성에 조응하는 삶의 공간 조성 등 지역 스스로의 에너지에 의해 지역사회의 잠재적 자원을 동원할 수 있어야 한다. 내생적 발전은 외부에 의존하는 하향식 발전양식이 아니라 지역사회 스스로 가치를 발굴하는 발전양식이다.

상향식 발전bottom-up development

밑으로부터의 개발로 이해되고 있는 상향식 발전은 경제성장 중심의 획일적이고도 중앙집권적인 개발이론에 대한 반전을 제시한 이론이다. 중앙집중 방식의 개발 과정에서 개발의 혜택을 받지 못하고 소외·낙후되어 온 지역사회에서 주민 스스로의 노력과 자원동원을 통해 발전을 이뤄내고자 하는 것이 상향식 발전이다. 주민에 의해 발현되는 상향식 발전양식은 주민 스스로의 의사결정과 자발적 참여로 지역의 가용자원과 실정에 맞는 개발을 유도해 나가는 것으로 내생적 발전의 성격을 띠고 있다. 상향식 발전 접근방법은 생산요소의 분배에 있어서 요소투입에 대한 산출을 극대화하는

기존의 원칙으로부터 지역 내 자원의 동원을 극대화하는 방향으로 전환하고, 교역의 비교이익보다는 지역 간 이익을 형평화 시키는 것을 원칙으로 한다. 그리고 공간구성에 있어서 기능적 조직보다는 영역적 조직을 강화하고, 개발방식에 있어서 지금까지의 경제적 기준, 외부동기 및 대규모 성장 메커니즘에서 벗어나 보다 폭넓은 사회적 목표, 협력 및 내부적 동기에 의하여 정의된 개발개념이다. 상향식 발전은 '밑으로부터의 발전', '아래로부터의 발전'으로 표현되기도 하며, 주민의 욕구와 참여를 전제로 한 지역사회 기반형 발전양식이다.

장소 마케팅place marketing

장소 마케팅은 지역사회를 하나의 상품으로 보고 기업과 주민 그리고 지역의 선호상품이나 이미지 제도, 시설 등을 통해 지역사회의 장소적 가치를 극대화하는 지역사회경제 발전 전략이다. 지역사회경제 발전의 양식 중 하나로 등장한 장소 마케팅은 지역의 긍정적 이미지와 상징적 이미지의 연출을 통해 지역사회 그 자체를 상품화하는 지역사회경제 발전 전략이다. 단순히 지역사회를 홍보하는 차원을 넘어 지역사회의 미래상을 그리는 작업이다. 미래지향적 지역사회경제를 위해 다양한 창조인력과 시민들이 생산과정에 참여하는 동시에 그 과정에서 나타난 자산을 지역사회에 소비하게 함으로써 생산과 소비가 선순환하는 내생적 구조를 갖기도 한다.

장소 마케팅은 지역사회의 장소가 지니고 있는 독특한 자산을 상품화함으로써 지역발전을 도모하는 과정에서 활용방안과 성격에 따라 상업적 자산을 활용한 마케팅, 문화적 자산을 활용한 마케팅, 생태적 자산을 활용한

마케팅 등으로 다양화되기도 한다.

산업적 자산을 활용한 장소 마케팅이 기업을 대상으로 한다면 문화적 자산과 생태적 자산은 사람을 중심으로 한다. 장소 마케팅은 "장소를 관리하는 개인이나 조직에 의해 추구되는 일련의 경제적·사회적 활동을 포함하고 함축하는 현상으로, 공적·사적 주체들이 기업가와 관광객 심지어 그 장소의 주민들에게 매력적인 곳이 되도록 하기 위해, 지리적으로 규정된 특정한 장소의 이미지를 판매하기 위한 다양한 방식의 경제적 활동 행위이다."(Philo & Kearns, 1993: 2).

지역 활성화 community activation

지역 활성화는 다분히 정책적 개념이다. 가령 정부에서 지역 활성화를 위하여 추진해 온 소도읍 육성사업, 사회적경제육성지원법 등은 육성을 기반으로 활성화를 도모하는 것을 목적으로 하는 개념이다.

지역 활성화 정책은 오랜 역사적 과정을 통하여 형성된 정책이다. 1970년대 시행되었던 새마을운동, 지역사회개발사업, 시범농촌건설사업 등을 시작으로 1990년에 와서는 그린 투어리즘, 마을 가꾸기 사업, 자연 생태 우수마을, 농촌 전통테마 마을사업, 산촌마을 녹색체험 등의 정책사업이 지역 활성화 전략의 일환으로 추진된 사업이다. 이들 사업이 공통으로 제시하고 있는 사업목적은 소득과 삶의 질 향상이었다. 결국 다양한 방식과 내용으로 진행된 정책사업은 지역 활성화라는 관점에서 추진된 정책이었다.

아래로부터의 내생적 발전양식, 에코뮤지엄

앞서 논의를 종합하면, 에코뮤지엄은 '커뮤니티를 기반으로 한 지붕 없는 박물관'으로 커뮤니티의 구성원이 참여하고 주도하는 과정에서 내부적 자원의 동원과 동원된 자원의 활용과정에서 나타나는 지역사회경제 활성화는 물론 지역사회공동체 경제를 자연스럽게 새롭게 구성하는 것임을 알 수 있다.

개발 과정에서 늘 부딪치는 개발과 경제의 딜레마는 외부에 의해 동원된 자원을 집적시키는 요소투입형 외생적 발전양식이 아니라, 내부의 힘을 최대한 발현하고 이를 가능하게 하는 네트워크 구성과 관계망 구축을 기반으로 물리적 여건을 만들어 가는 것이 중요하다는 것을 알 수 있다. 이러한 일련의 과정이 '아래로부터 형성된 지역사회의 내생적 발전양식'이다. 이 과정에서 에코뮤지엄이 근본원칙으로 정하고 있는 주민참여와 다양한 자원의 동원에서 나타난 힘은 해당 지역사회의 내면의 가치를 재구성하면서 장소의 가치를 새롭게 구성한다.

에코뮤지엄은 지역사회를 매개로 진행되는 박물관 활동이므로 지역사회가 지닌 삶의 원형을 찾는 과정에서 생태주의적 이해와 적용이 반드시 필요하다. 에코뮤지엄은 이러한 맥락을 지니고 있다. 가령 경기만의 경우, 옹진 반도에서 평택, 아산, 당진으로 이어지는 해양문화를 보여준다. 물길을 따라 형성되어 온 역사적 맥락뿐만 아니라 땅의 가치를 이해하고 자연에 순응하면서 살아온 선조들의 삶터 이야기는 문화인류학적으로 가치를 지닌다. 강화도의 바다는 선조들에게 단순한 바닷물이었을까? 팽창하는 세계독점자본주의를 주체 못해 발발한 세계대전과 일본의 탈아론이 만들어 낸 30여

년의 동아시아 전쟁은 남북한의 긴장의 두께만큼의 갈등과 반목의 상징인 248km에 달하는 DMZ로 이어졌다. 강화도로 유입되는 바다는 천년의 도시 개성과 조선왕조 육백 년의 오롯한 숨결을 지니고 있는 한성과 연결된 삶의 젖줄이었다. 이렇듯 서해안을 지키고 있는 경기만은 인도차이나와 유럽으로 향하는 해양의 실크로드였다. 연백평야와 개성과 강화도의 간척과 김포평야 그리고 한성으로 이어지는 물줄기는 선조들이 땅을 대하는 마음과 이에 순응한 삶의 철학을 찾아볼 수 있는 보물이다. 이러한 보물을 로컬에서 찾는 일이 에코뮤지엄이다. 즉, 아래로부터의 발전을 도모하는 내생적 가치를 실현하는 일이다.

장소, 공간, 지역으로의 확장성을 위한 에코뮤지엄

장소, 공간, 지역으로의 확장성을 위한 에코뮤지엄에 대한 논의는 두 가지 맥락을 고려하여야 한다. 하나는 한국의 개발 과정이 어디에 집중되었는가 하는 점이고, 하나는 글로벌, 한국 그리고 지역적 차원의 층위에서 공간을 어떻게 이해하고 있는가 하는 점이다. 한국의 지역개발은 새마을운동을 시작으로 근대화 전략에 중심을 두고 시작되었다. 그 과정에서 개발의 핵심은 물리적 개발이었다. 시대마다 사회적 상황이 다르다는 점을 고려하면 사회적인 측면이 이제는 더 중요하고, 지금 사는 시대가 어떤 의미를 지니고 있는가를 판단하는 것이 매우 중요하다. 그렇지 않고서는 지역에 대한 이해

는 표피적인 이해에 불과하다. 시대별로 등장하는 개발의 아젠다와 정책은 다름에도 불구하고 그 핵심이 물리적 개발에 집중되어온 결과 그 속에 살아가는 사람과 그들의 삶터에 대한 진정한 고민은 극히 미약했다. 즉 공간에 대한 이해가 물리적 이해에 기반을 둔 것이 아니라, 사람, 삶 그리고 그 터를 이루고 살아가는 사회에 대한 이해가 선행되는 공간 사회적 입장이 매우 중요하다. 여기서 몇 가지 질문이 생긴다. 공간 질서의 계층적 층위hierarchy 속의 지역을 어떻게 이해할까?

첫째, 우리가 인식하고 있는 인터내셔널에 대한 관점이다. 우리가 인식하고 있는 인터내셔널은 지구화·세계화이며 영어로는 글로벌라이제이션globalization과 로컬라이제이션localization의 합성어인 글로컬라이제이션glocalization이다. 한국에서 지구화의 개념은 지구적 사고와 지역적 행동으로 표현되는 것이 일반적이다. 지역적인 것이 세계적인 것이 된다는 표현의 이면에는 또 다른 문제도 있다. 결국 세계화를 추동하는 지역화는 자본, 효율, 경쟁이 핵심적 키워드가 되며 심지어 공공재와 행정의 운영도 효율의 관점에 주목하는 경향을 지닌다. 이것이 지금 우리가 가진 지역발전의 딜레마이다.

두 번째는 내셔널에 대한 관점이다. 도시인가, 농촌인가, 영남인가, 호남인가, 수도권인가, 비수도권인가 하는 관점이 대한민국이라는 국가에서 어떤 공간적 지위를 갖고 있는가 하는 것이다. 문헌학자 김시덕은 〈서울 선언〉, 〈갈등 도시〉, 〈대서울의 길〉 연작에서 길과 운명을 함께한 '대서울'의 과거

와 확장을 보여준다. 수도권 중심의 도시국가론이 지역소멸을 가속화하고 있다.

세 번째는 로컬에 대한 입장이다. 로컬은 지역사회세력이 버티고 있는 갈등과 반목의 공간이다. 한국 근현대사가 해방 이후 특정 집단을 중심으로 세력을 집중시켜온 결과이기도 하다. 그뿐 아니라, 자녀들은 수도권의 명문대학에 보내면서 정작 지역사회는 지역의 향토대학이 지역사회의 권력을 쥐고 좌지우지하는 행위를 무엇으로 설명할 것인가?

이러한 두 가지 커다란 맥락에서 체계화된 한국의 공간적 상징은 "높은 빌딩, 꽉 찬 자동차, 넓은 도로"다. 토건과 개발 그리고 건축과 건물 중심의 사회이다. 이 개념은 한국 사회가 추동해 온 공간에 대한 몰이해와 연결된다. 여전히 공간을 국가개발과 정책을 이행하는 수단 정도로 취급하고 있는 물리적 공간 관점과 신자유주의 등장과 함께 초국적 기업의 경제적 전진기지 외에는 어떤 역할도 할 수 없는 경제적 공간에 대한 관점이다. 이러한 물리적 공간과 경제적 공간의 관점은 근현대사의 산물이며 지금까지 우리가 장소, 공간, 지역을 바라본 관점이었다.

여기에서 에코뮤지엄이 지향하는 공간에 대한 관점은 무엇인가 하는 것이 중요한 의미를 지닌다. 공간을 어떻게 이해하여야 하는 것과 맥락을 같이한다. 에코뮤지엄이 살아있는 박물관으로서 '유산, 참여, 활동'을 핵심적 요인으로 인식하고 있는 것을 고려할 때 공간에 대한 이해 역시 새롭게 재구성되어야 한다. 그것은 거주하고 있는 사람 중심의 이해와 정주성에 기반을 둔

논의를 지향하는 삶의 공간에 대한 관점과 더 나아가서는 미래세대와 지속 가능성을 기반으로 형성된 생태 역사 문화적 공간에 대한 새로운 인식이다. 이러한 인식이 삶의 공간에 대한 관점과 생태적 공간에 대한 관점을 키우는 일이다. 다시 말하면 에코뮤지엄은 물리적 공간과 경제적 공간에 우선하는 것이 아니라 삶의 공간에 대한 이해를, 인간의 인위적인 무리한 개발에 의해 형성된 정주 환경이 아니라 자연에 순응하며 더불어 살아가는 지속 가능성을 내재화하는 것을 매우 중시한다. 삶의 지속 가능성을 내재화시키는 것은 장소와 공간 그리고 공간과 지역으로 확장해가는 이해로부터 출발한다.

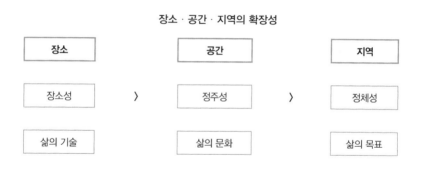

장소 · 공간 · 지역의 확장성

미시적으로 장소적 개념을, 중범위 수준에서는 공간적 개념으로 그리고 거시적 차원에서 지역의 개념으로 확장하여 이해할 수 있는 것이 에코뮤지엄이다. 장소는 특별한 의미가 부여된 곳을 말한다. 이러한 특별한 맥락 속에서 장소가 부여 받은 의미가 장소성이다. 그 장소는 우리가 살아가면서 직접 경험하는 다양한 생활세계가 존재한다. 그 생활세계는 우리가 살아가야 할 방법론을 찾아야 하는 삶의 기술이기도 하다. 삶의 기술을 통해서 상

호 간에 정서적 · 심리적 안정감을 느끼는 곳이기도 하다. 한 동네에서 맨손어업을 하면서, 갯벌의 자연조건에 맞추어 만든 갯배를 통해서 얻은 정서적 · 심리적 안정감을 통해서 그들만의 삶의 기술을 축적한 곳이 그 동네만이 갖는 장소이며, 그렇게 형성된 맥락에 있는 것이 곧 장소성이다. 결국 장소는 장소성과 연결되며, 그 장소성은 삶의 기술과 밀접하게 관련되어 있다.

삶의 기술을 통하여 형성된 정서적 · 심리적 안정감은 그들만의 삶의 문화를 만든다. 사물, 형상, 관계, 의미 등이 구성원 간에 서로 채워지면서 인간이 살아가야 할 존재를 느끼면서 삶의 실체를 인식하는 것이 삶의 정주성을 확보하는 일이다. 삶의 정주성을 확보하는 것, 살아가면서 빈자리를 채워가는 것 그 자체가 공간이며 그렇게 채워진 빈자리가 삶의 문화로 자리 잡는 것이다. 이것은 곧 장소의 힘이기도 하다(이응철, 2015 : 83). 장소의 힘은 문화와 자연 그리고 사회의 상호작용을 통하여 형성된다. 에코뮤지엄이 갖는 장소적 의미는 시간과 공간의 중층성을 내포하고 있는 장소기억으로 정의되기도 한다(정일지, 2014). 장소의 기억이 에코뮤지엄 관점에서 지역성을 구축하는 삶의 재생으로 표현되기도 한다. 물리적 환경이 압도하는 지역사회가 일정 부분 시간을 공유하고 함께하는 과정에서 사람들의 기억의 힘을 키우는 것과 관련된다. 이러한 기억은 지역사회에서 지역주민의 역사와 문화, 그리고 가족이나 여성의 역사이며, 비통합적 체험이나 패배한 투쟁의 역사나 강자의 논리에 의한 역사가 아니라 아래로부터 쓰인 역사를 포함한다.

장소에 기반을 둔 삶의 기술을 만드는 장소성 그리고 삶의 문화를 채우

고 만들어 가면서 형성되는 정주성은 더 나아가 지역의 정체성과 연결된다. 지역의 정체성은 살아가야 할 삶의 목표이기도 하다. 뒤집어 보면 오랜 시간 동안 삶의 기술에 의해 형성된 삶의 문화는 공간의 정체성이 되며, 그 정체성은 앞으로 살아가야 할 목표가 되는 것이다. 이렇듯 장소와 공간 그리고 지역은 하나의 연장선상에서 상호 유기적으로 연결된 삶터로서의 의미를 지니고 있는 것이다. 이것은 타자에 의해 형성되는 삶의 양식이 주체적으로 형성되는 삶의 양식이다. 이 과정에서 에코뮤지엄은 단순히 지역의 발전양식의 한 축으로 이해되는 것이 아니라, 장소와 공간 그리고 공간과 지역이 연결된 확장성을 가지고 진행되어야 하는 숙명과 같은 의미를 지니고 있다고 볼 수 있다.

에코뮤지엄의 이론의 대상화와 관련 콘텐츠

구분	관련 이론	대상화	탐구대상 콘텐츠
에코 (Eco)	생명 지역 (bioregion)	인위가 배제된 공간, 자연에 순응하는 삶	갯벌과 어구, 바람길과 방풍림, 맨손어업
	생물권보전지역 (biosphere reserve)	생태적 보전가치가 높은 공간, 지속 가능한 발전을 위한 인간과의 공유	갯벌과 소금, 저어새와 갯벌, 돌맥,
	토지윤리 (land ethics)	토지공동체 구성원의 일부로서의 역할, 토지는 흙이 아닌 하나의 생물상	조수간만과 갯벌 바다 일
	생태적 공간재생 (ecological space regeneration)	물리적 · 경제적 · 사회적 재생의 통합적 관점과 생태주의 입장 견지	마을 투어리즘, 마을 해설
문화 (Culture)	지역 문화창조 (creative of community culture)	지역사회의 문화적 원형 및 정주성 발굴	배산임수, 마을의 원형
	거버넌스 (governance)	계층적 위계가 아닌 상호의존적 관계에 의한 협치 시스템	두레, 향약, 계, 향교, 동네 마실
	사회적 자본 (social capital)	지역사회의 신뢰와 협력 그리고 공동체 정신에 기반을 둔 협력적 네트워크	두레, 향약, 계, 향교, 동네 마실
	뉴어바니즘 (new−urbanism)	가족과 공동체의 가치를 우선한 근린주구 중심의 발전양식	친목회, 마을 활동
발전 (Development)	민속지학 (ethnography)	기층민의 문화 전승과 실천에 대한 이해에 대한 삶의 기술 탐구	아리랑, 풍어제, 마을 신앙, 맨손어업
	국지성 (locality)	지역사회의 동원 가능한 자원을 활용하여 지역사회 자산화 도모	지역사회 풀뿌리 조직, CBO
	내생적 발전 (endogenous development)	지역사회의 사회문화적 특성에 조응한 삶의 공간을 구축하는 발전양식	지역사회 풀뿌리 조직, CBO
	상향식 발전 (bottom−up development)	주민의 자발적 참여와 지역 실정에 부응한 아래로부터의 발전양식	사회적 관계, 풀뿌리 조직
	장소 마케팅 (place marketing)	지역사회의 장소적 자산의 상품화(생태적 자산, 문화적 자산, 상업적 자산)	지역의 다양한 자원
	지역 활성화 (community activation)	주민의 소득 증진을 위한 지역사회 기반 정착형 정책	에코뮤지엄 제도의 다변화 모색

ECOMUSEUM

05

경기만에 던진 질문,
에코뮤지엄

강화만

강화도

경기도

서울특

김포시

인천광역시

부천시

경기만

시흥시

수

화성시

남양만

충청남도

@ 황해남도 옹진반도와 대한민국의 충청남도 태안반도와
사이에 있는 반원형의 만, 경기만

경기만,
뮤지엄으로 다시 읽다[1]

진화의 시간을 겹겹이 간직하고 있는 서해, 실크로드로 가는 길의 출발점이자 종착지인 서해, 그 서해를 건너 도달한 한반도 주요 거점 중의 하나가 경기만이다. 경기만은 서해를 안고 인류 역사의 문명사적 시간을 오롯하게 품고 있는 생명 지역이기도 하다. 13,000년 전 지구의 새로운 용트림과 함께 육지와 바다가 갈라졌고, 백두대간을 타고 흐른 물은 한강을 지나 서해에 이르는 대장정의 파노라마를 펼쳤다. 이를 간직하고 있는 곳이 경기만과 서해이다. 이곳에는 갯벌에 삶터를 만들고 그 속에서 자연에 순응하며 살아온 선조들의 삶의 기술이 배어 있다.

오랜 시간 우리의 문명과 우리의 생활이 숨 쉬던 경기만은 한국적 근대화와 경제성장의 파고를 넘지 못하고 물리적 토지 확장에 매몰되었다. 그동안 공동의 공유지였던 갯벌은 사유화되기 시작했다. 매립지의 부동산 가치가 우선시되면서 삶의 터전, 그리고 생명의 보고로서의 가치는 뒤안길로 사라져 갔다. 이것이 지금의 경기만이며 서해이다.

한반도는 대륙과 연결되어 있지만, 현재는 동토의 땅인 북한과 사회주의 체제의 원형인 중국과 러시아를 지나 유럽으로 질주할 수 있는 동맥이 막혀 있는 상황이다. 중원을 지배하는 자가 세상을 지배한다는 정치 권력의 논리에 따라 세계사 속의 한반도는 늘 갈등의 공간이었고, 서해의 NLL에도 긴

1 '경기만에코뮤지엄'에 대한 내용은 김성균(2019)을 수정, 정리한 것임

장의 시간은 여전하다. 경기만의 매향리는 동아시아의 평화라는 명분 아래 고통의 시간을 몸소 감내해 왔다. 경기만에는 서해 갯벌의 층위만큼 시간이 겹겹이 쌓였지만, 역사는 그곳에서 살아온 사람들의 기록 대신 위로부터의 기록으로 채워졌다.

한국에서는 에코뮤지엄에 대한 다양한 실험과 도전이 있었지만, 경기도에서는 경기만을 소재로 이렇게 시작되었다. 지역사회 현장에서 장소와 영토, 국가와 지역, 공간과 사회에 대한 다툼이 반복되면서 한결같은 논의는 아래로부터 쓰인 삶의 기록과 마을 이야기, 민중의 기록으로 읽은 장소성, 정책집행과정에서 실질적 주민의 역할 등이 지워졌고, 참여의 층위는 늘 중요한 논쟁거리였다. 에코뮤지엄이 갖는 의미가 여기에 있다. 에코뮤지엄은 지역사회 자원의 가치를 재인식하고 재평가하는 유산 활동, 그 과정에서 주민의 참여를 유도하는 참여 활동, 그리고 이를 지역사회에 문화적으로 안착시키는 뮤지엄 활동으로 이어진다. '유산, 참여, 활동'을 핵심 키워드로 한 에코뮤지엄은 아래로부터 작동되는 생활 정치의 프레임이다.

경기만 에코뮤지엄의 등장

경기만은 북한의 황해남도 옹진반도[2]와 대한민국의 충청남도 태안반도[3]의 사이에 있는 반원형의 만으로, 만의 입구는 서쪽을 향하고 있으며, 너비 약 100km, 해안선의 길이는 약 528km에 이른다. 북한으로는 개성과 남한으로는 한성으로 연결되었던 곳이다. 한강을 비롯해 임진강, 예성강 등의 하구로 만의 배후에는 수도권과 경인공업지대와 인천항 등이 있으며, 북쪽으로는 DMZ가 있는 곳이다.

대한민국 인구의 절반 이상이 수도권에 집중되는 과정에서 경기만은 해양연안 국가의 상징성보다는 무분별한 개발 그리고 해체되어 가는 장소가 되었다. 이러한 문제의식으로 경기도의 정체성을 새롭게 하고, 보다 지속가능한 지역발전양식을 도모하기 위해 경기만 에코뮤지엄 프로젝트가 시작되었다.

2 옹진반도는 멸악산맥의 지맥이 황해에서 침강한 복잡한 해안으로 황해 남서부에서 황해에 돌출한 반도로 서쪽으로는 대동만을 건너 백령도가 있으며 동쪽으로는 해주만이 접하고 있다. 행정구역은 황해남도 옹진군, 황해남도 강령군, 황해남도 태탄군, 황해남도 벽성군을 포함하고 있다. 옹진반도는 흥미반도(興嵋半島)·순위반도(巡威半島)·창린반도(昌麟半島)·용호도·순위도·어화도·기린도·창린도 등을 끼고 있다.

3 태안반도는 충청남도 서남부에서 황해로 돌출한 좁고 긴 반도. 동쪽의 예산읍에서 반도 말단 만리포까지 약 130*km*에 이르며, 행정구역은 충청남도 서산시, 충청남도 예산군, 충청남도 당진시, 충청남도 태안군을 포함하고 있다. 태안반도는 해안선이 매우 복잡하며, 아산만·당진만·서산만·가로림만·적돌만·천수만 등이 40*km* 전후의 좁고 긴 해안을 형성하고 있다.

경기만은 고대 해상의 경로이자 관문이었다. 경기도는 서울의 주변부에 머문 공간적 위상을 갖기도 하고, 개발국가 패러다임으로 갯벌이 육지화되기도 했다. 또한 한국전쟁이 가져온 남북의 갈등과 동아시아 평화공동체의 거점이기도 하고, 해양연안 국가의 상징성도 갖고 있다. 이러한 지점들을 인식하고, 경기만 에코뮤지엄 활동은 2016년부터 시작되었다. 이와 관련하여 경기만 포럼의 김갑곤 사무국장은 경기만을 이렇게 설명하고 있다.

> "경기만은 우리 해양의 역사와 문화 문물이 번성했던 해양영토이자 또한 그 삶을 이끈 주민들의 수도권 최대의 빛나는 삶의 터전이다."

> "문제는 이런 문명과 문화교류의 해양영토가 제국주의침탈과 전쟁, 냉전 등으로 봉쇄되고 대규모 간척과 생명파괴로 이곳에 사는 연안 주민들의 피해와 삶의 터전이 파괴되고 있다는 것이다."

그 시작은 2013년 대부도를 중심으로 경기창작센터의 입주작가 중심으로 진행된 〈대부도 오래된 집〉이었다. 이때 연안 사회와 그것이 가지고 있는 장소의 중요성을 인식하고 이에 대한 프로젝트를 구체적으로 기획하고 실행한 것이 지금의 경기만 에코뮤지엄이다. 당시 대부도 오래된 집 프로젝

트를 하면서 '대부도 에코뮤지엄을 보다'라는 문제의식을 던졌던 조전환 목수는 이렇게 설명한다.

"2012년부터 대부도에 있는 경기창작센터에 머무르게 되었는데 거길 들어오는 과정에서 대부도 지역과 프로젝트를 진행하는 것에 대해 논의가 좀 있었어요. 무엇을 할까 고민하다가 그때 당시 10여 년 전에 육지와 연결되는 공사가 있었고 그러면서 굉장히 빠른 속도로 대부도의 옛집들이 사라져가는 것을 보게 되었어요. 비어 있는 집 옛날 집이라고 하는 게 10년 정도는 버티고 있는데 15년 정도 지나면 다 무너지거든요. 그때가 13∼4년 됐었던 때쯤이라 이것을 기록을 좀 해야겠다는 생각이 들어서 매주 가서 답사하고 기록하는 일들을 시작했죠."

경기만 에코뮤지엄을 공공영역에서 초기부터 기획해 온 경기문화재단의 황순주 전 팀장은 당시 상황을 이렇게 설명한다.

"경기만 에코뮤지엄은 2014년도부터 시작되었다고 볼 수 있어요. 경기도 에코뮤지엄의 역사라고 할 것까지는 없지만, 그간 공공영역과 민간영역으로 나뉘어 진행해 왔던 과정들을 조금 구분해서 보면서 통합적으로 이해하는 방식이 필요할 것 같아요. 제 입장에서는 기획자로서 경기문화재단의 일을 해오는 과정이 있었고 2014년도에 창작센터에서 구체적으로 논의가 시작됐어요. 사실은 그 이전부터 에코뮤지엄이라고 하는 개념은 우리가 구체적으로 가지고 있지는 않으나 각 지역별로 또는 그룹별로 장소성을 기반으로 해서 문화콘텐츠를 만들어오는 과정들은 여러 지역에서 있었다고 봅니다."

경기창작센터에는 이런 관점에서 고민해왔던 (고) 최춘일 기획자가 있었다. 그는 경기창작센터에서 작가들과 함께 경기만의 핵심지라고 할 수 있는 안산 대부도를 중심으로 자연 생태, 특히 갯벌 그리고 섬 지역에 남아있

던 여러 가지 주거문화 그리고 섬과 육지를 연결하면서 그들과 소통하고 있던 여러 가지 문화적 교류 지점을 찾는 프로젝트를 진행했다. 일명 빈집 프로젝트였다.

당시 진행했던 빈집 프로젝트와 유사한 형태로 대부도의 섬 지역에 주거, 또 오래된 집을 새롭게 해석하는 프로젝트가 진행되었다. 이 프로젝트를 중심으로 지리 인문학적이고 인문지리적인 콘텐츠에 대한 심층적 고민이 있었다. 그뿐 아니라, 안산 시내에서 대부도 선감도까지 들어오는 123번 버스 노선이 있는데, 이 버스노선을 하나의 길로 규정하고 그 길에 쌓인 주민의 삶과 섬의 역사를 살펴보는 프로젝트가 진행되기도 하였다. 그 이후 2014년도부터는 경기창작센터가 자리하고 있는 선감학원 이야기를 본격적으로 드러내기 시작했다. 이렇게 시작된 경기만 에코뮤지엄은 경기만을 끼고 있는 주요 지역으로 확장된다.

경기만 에코뮤지엄은 시흥 갯골을 중심으로 진행된 시흥, 매향리를 중심으로 진행된 화성, 선감도를 중심으로 진행된 안산 등이 주요 거점이었다. 경기만 에코뮤지엄 현장은 각기 다른 성격을 지닌다. 가령 화성의 매향리는 1951년 사격연습을 시작하여 2005년 8월까지 54년 동안 동아시아 평화를 명분으로 미군의 비행기 폭격 훈련지였다. 그간의 세월은 매향리 주민에게는 고통과 시름의 시간이었다. 시흥 갯골은 서해의 관문이자 한반도의 입구였다. 육지 중심의 개발이 진행되면서 서해의 갯벌과 경기만의 가치가 터부시 되는 상황에서 경기만 에코뮤지엄의 등장은 연안과 갯벌을 근거로 살아

온 선조들의 삶을 오롯하게 해석하고 이해할 수 있는 창구였다.

안산을 소재지로 하는 대부도와 선감도는 행정구역과는 달리 자기만의 섬살이를 해온 곳이다. 특히 선감도는 일제강점기 말기인 1941년 10월 조선총독부에 의해 200여 명의 소년을 수용할 수 있는 시설이 만들어진 이래 제5공화국 초기인 1982년까지 40여 년 동안 '부랑아 수용시설'이었다. 당시 수용된 소년들은 배고픔과 구타 등에 시달리면서 감금의 시간을 보내야 했다. 이렇듯 경기만 에코뮤지엄은 지역사회의 유산을 다시 해석하고 이를 참여라는 프레임을 통해 박물관 활동으로 연결하는 데 초점을 두고 현장의 상황에 맞추어 진행돼왔다. 대부도의 작은 이야기로 시작한 경기만 에코뮤지엄이 갖는 의미를 김갑곤 국장은 이렇게 설명한다.

"육상의 모든 오염이 바다로 모여들 듯이 내륙의 모순과 갈등이 경기만 연안 지역 피해와 해양파괴로 삶의 질서를 해체하고 있다. 경기만 에코뮤지엄은 이러한 역사적·사회적·문화적 환경파괴를 문화예술 등을 통해서 극복하고자 하는 지역사회운동이다."

"연안 지역주민들의 역사적 상처를 회복하고 생태계 파괴를 중단해 복원시켜 연안 지역주민들이 바다와 함께 자연과 공존하면서 평화롭고 행복한 삶터를 이루어 가고자 하는 활동이 경기만 에코뮤지엄 활동이다."

유산을 중심으로 한 에코뮤지엄, 매향리 스튜디오

이기일 작가

2016년 봄, 작가 이기일은 화성시 우정읍 매향리에 자리한 매향 교회의 구 예배당에 처음 왔다. 이국적 분위기의 오래된 건물, 애초 개인 작업 공간으로 생각했던 구 예배당 교회를 뒤로하고 매향리의 이야기를 담는 그릇으로 활용하여야겠다고 다짐하고 매향리에 대한 고민을 시작했다.

경기창작센터의 에코뮤지엄 사업으로 시작된 일이기는 하지만 무너진 천장에 금 간 벽 등 전체적으로 손을 봐야 할 상황이었다. 그렇게 매향 교회의 구 예배당을 거점으로 경기만 에코뮤지엄은 시작되었다. 의외로 구 예배당 사용은 쉽게 승인이 났다. 구 예배당을 스튜디오로 쓰면 좋겠다고 제안을 했으나 건물 소유를 관리하는 장로님이 계시는데 수원에 있는 교구의 승인이 필요하다는 것이었다. 관리하시는 장로님의 결정이 중요하다는 의견이었다. 우리가 수리를 하고 5년 무상을 제안했더니 철거하려면 돈도 들고 하는데 어쩌지 하고 고민 중이었다고 한다. 5년 무상 사용 승인이 나면서 매향 교회의 구 예배당은 매향리 스튜디오로 탄생하였다. 작가는 천장에 보를 다시 세우고 지붕도 올리고 철 빔으로 벽을 보강하면서 사용 가능한 건물로 재단장했다. 봄에 생각한 일이 뜨거운 여름을 지난 가을 추석 즈

음에 공사를 마감했다.

매향 교회 구 예배당은 매향리 스튜디오로 탈바꿈된다. 리모델링은 2,700만 원으로 시작되었다. 주변에 견적을 받아 보니 3,000만 원이 넘게 나왔다. 공간을 구성하는 자신이 하는 것이 맞는 것 같다고 생각하면서 공사를 직접 하기로 마음먹었다.

2016년 매향리 에코뮤지엄은 매향 교회 구 예배당을 마을의 거점으로 만드는 것에서 시작되었다. 스튜디오로 다시 탄생한 매향 교회 구 예배당에 시작할 에코뮤지엄은 동네 사람과의 관계 맺기가 필요조건이라고 생각했다. 그 과정은 쉽게 풀리지 않았다. 애초에는 밖에 쌓인 포탄 탄피를 실내에 전시할 계획을 했으나 생각처럼 되질 않았다.

"관객들이 실내에 설치된 작품을 보고 매향리를 느끼고 갔으면 좋겠다고 생각했어요. 실내 전시도 필요하다고 생각했어요. 사용한 포탄 탄피가 바깥에 있지만 2005개 포탄 탄피가 실내에 있으면 느낌이 다르거든요. 애초에는 투명 유리를 바꾸고 안에도 백열 조명 하나 하려고 계획을 했는데 위원장님하고 포탄 빌리는 문제가 잘 안 되었어요. 그때 고민을 조금 했거든요. 쉽지 않구나 하는 생각을 했어요"

교회 종탑 옆에 베어진 향나무가 한 그루 있었다. 가을에서 겨울로 접어든 시간에 눈에 들어 온 베어진 향나무가 매향리의 아픔처럼 작가의 눈에 들어왔다. 보잘것없이 생각될 수 있는 향나무를 어떻게 하면 작품이 될 수 있을까를 생각하고 또 생각했다. 향나무를 예배당 안으로 끌고 들어왔다. 나

무와 대화하는 심정으로 베인 향나무를 예배당을 드나들면서 바라보았다.

> "향나무가 전시의 힌트가 되었어요. 저 나무를 안 버렸는데 혼자 들고 와서 나무와 대화를 좀 많이 했어요. 보잘것없이 베인 향나무 한 그루가 매향리를 나타내는 어떠한 모습으로 나타낼 수 있을까? 또 어떤 이야기로 나타낼 수 있을까 생각했어요. 최소 비용으로 최대효과를 낼 수 있는 방법이 뭐가 있을까 고민 끝에 물을 뿌려서 나무를 얼려봐야겠다 생각했어요. 그렇게 매향리 스튜디오에서 첫 전시가 시작되었어요."

나무를 얼리는 과정은 그리 쉽지 않았다. 겨울 가장 추운 혹한기에 나무를 얼려야 한다는 강박을 시작으로 히터를 틀거나 난방할 생각조차 할 수 없었다. 화장실에서 물을 떠 가는 과정에서 수돗물이 터질까 봐 하는 적잖은 걱정도 매일 이어졌다. 에코뮤지엄 시작할 즈음이라 매사가 조심스러웠다. 동네 어르신을 만나면 무조건 인사하는 일부터 교회 목사님과의 관계도 신중해야 했다.

어느 날 중학생이 무리 지어 탐방을 왔다. 구 예배당을 보고 질문을 하는데 어느 학생이 "저 창문은 왜 뿌옇게 해놨어요"라고 물었다. 작가는 "동네 어르신들이 보고 있는 것 같아서 오공본드에 흰색페인트를 써서 발랐지"라고 할 정도로 동네 사람과의 관계 맺기는 그리 쉽지 않았다. 창문을 탁한 느낌이 나도록 한 것은 밖에서 창문을 넘어 들어오는 햇살이 너무 밝아 설치된 작품에 영향을 줄 것 같아서 빛이 굴절되어 들어오라고 탁한 느낌의 창문을 만들었다.

2017년, 에코뮤지엄 2년 차가 시작되었다.

겨울에 언 대지 사이로 스며든 따스한 깊은 햇살 맞은 봄날, 농섬에 동네 아이들과 나들이를 갔다. 아이들과 농섬 마실을 하면서 농섬 프로그램을 하면 될 것 같다는 생각이 들었다. 지역의 공무원과 청소년 단체의 탐방계획과 맞추어 농섬을 주제로 프로그램을 운영하기로 했다. 우리의 농섬 프로젝트는 이렇게 시작되었다.

서해의 물이 빠졌을 때 트랙터 타고 들어가서 농섬 위에서 전만규 위원장에게 직접 농섬의 역사를 이야기 듣고 갯벌의 흙과 농섬 주변에서 주어온 포탄 파편을 재료로 나무로 만든 받침대 위에 자기만의 농섬을 만드는 프로그램이었다. 만약 작가일 경우 작가는 이렇게 할 거야 하는 작가 입장에서의 프로젝트가 아니라 작가는 길을 안내해주고 참여자가 현장의 이야기를 듣고 그 갯벌의 흙과 주어온 탄피로 자기가 구상한 농섬을 만들어 보면서 우리의 농섬을 공유하는 프로그램으로 기획되었다. 애초에는 커다란 규모의 농섬을 스튜디오에 만들 계획이었다. 작가는 작품을 시작할 때 주변의 지인에게 조언을 많이 구하는 편이다. 스튜디오 안에 농섬 재현에 대하여 이야기를 하니 지인 중의 한 분이 '농섬을 만들면 안에서 정말 갯벌 냄새가 나겠구나'라고 호응을 해주었다.

각자의 섬이 만들어지고 그 과정에서 우리의 농섬을 공유하는 과정의 기획에서 참여자들이 각자의 섬에 붙어 넣은 주제는 평화의 섬이었다. 그 이유는 너무도 명확했다. 농섬은 매향리의 비극이 숨 쉬고 있었기 때문이다. 프

로그램이 운영되는 과정에서 자연스럽게 평화를 알아가는 시간이 되었다. 첫 번째 농섬을 중심으로 한 프로그램이 이렇게 마감되었다. 이 프로그램을 보고 계시던 동네 어르신의 한탄이 이어졌다. "우리도 가보지 못한 곳을 아이들이 다녀왔네"하셨다. 젊은 시절에는 폭격으로 제대로 바라볼 수도 없는 섬이었으며 나이 들어서는 걸음이 숨에 힘겨워 마실 자체가 어려웠다. 동네 어르신을 모시고 농섬 소풍을 가야겠다고 작가는 생각했다.

이 프로그램을 마치고 이흥백 작가의 전시가 시작되었다. 매향리 스튜디오에서의 이흥백 작가의 전시는 본인 자신의 바람에서 시작되었다. 그만큼 매향리 스튜디오는 예술작가에게는 매력적인 곳이라는 반증이다. 알루미늄을 이용하여 사진 픽셀이 깨지는 느낌으로 예배당 외벽에 설치했다.

2018, 에코뮤지엄 세 번째 해가 시작되었다.
첫해의 거점 공간 마련 이후 마을 이해하기 과정을 거쳐 작가 중심의 작가주의가 아니라 참여자 중심으로 프로그램을 운영하면서 동네 어르신의 바람도 듣게 되었다. 2017년 아이들과 다녀온 마실이 씨앗이 되어 동네 어르신의 소풍이 있었다. 동네에서 만든 객차를 이어 붙여 만든 트랙터를 타고 농섬으로 소풍을 갔다. 난생처음 덜컹거리는 소풍의 설렘은 별일이 아니었다. 트로트 가수도 부르고 노래반주기에 박자 맞추며 노래도 부르고 푸드스타일리스트가 준비한 맛있는 음식을 나누면서 즐거운 한때를 보냈다. 동네 어르신들에게는 소풍을 온 농섬이 설렘의 장소가 되었다.

54년간, 폭격과 몸서리칠 정도로 잔혹한 소음의 시간을 맞서 싸운 전만규 위원장의 활동을 아카이브 하는 것도 필요하다고 생각했다. 그는 폭격이 끝나면 농섬에 들어가 탄피를 수거했다. 수거된 탄피는 마을 입구에 쌓아두었다. 목숨 걸고 모은 포탄 탄피와 각종 문서 그리고 활동기록의 전시를 제안했다. 그렇게 기획된 전시가 〈청년 전만규〉이다. 매향리의 시간을 그대로 간직한 역사관에 전시되었다.

> "전만규 위원장은 주민들을 모아서 폭격을 멈추게 하신 분이에요. 그분이 가지고 계신 물건이 많이 있어요. 오래된 물건들이요. 마을 역사관에서 예전부터 시위하는 곳이긴 하지만 일반인들이 와서 보기엔 너무 옛날 그대로 멈춰 있는 공간으로 보이기도 해요. 지저분하게 보일 수도 있어요. 이 공간을 잘 정비해서 위원장의 물건을 가지고 〈청년 전만규〉를 주제로 전시를 한번 해야겠다고 생각해서 전시를 진행했어요."

탈북작가가 경기창작센터에 레지던스로 입주했다. 선무라는 호명을 가진 작가였다. 작가는 제안했다. 농섬 앞 서해바다에 배를 띄워 그 위에서 농섬을 그리면 어떠냐고 제안했다. 전시도 제안했다. 매향리가 한국전쟁을 명분으로 동아시아의 평화를 위해 매향리의 희생이 강조된 전투 비행기 폭격연습장이었기 때문에 탈북작가의 전시는 큰 의미가 있다고 생각했다. 그림의 느낌은 북한 그림의 느낌으로 정했다. 배 위에서 농섬을 그리는 모습을 영상으로 촬영하여 전시할 계획이었다.

> "북한풍경화처럼 농섬을 그렸으면 했어요. 배 위에서 그리는 모습을 영상 촬영해서 농섬 그림 한 점과 영상 한 점, 전체 두 점을 가지고 전시를 계획했어요. 매

향리라는 공간의 특징이 너무도 명확하기 때문에 작업실에서 작업해서 전시를 하면 의미가 없어요."

탈북작가 선무 작가의 북한 스타일 농섬 그리기를 기획하던 중 남북과 북미 간의 화해 분위기가 조성되었다. 김정은과 문재인, 김정은과 트럼프와의 만남이었다. 혹한의 추위에 날 선 얼음 같은 남북과 북미 환경이 변화되기 시작했다. 당시 홍익대학교 3학년에 편입한 선무 작가는 한국에 들어온 후 처음 그린 그림이 김일성 초상화였다. 그 강박 때문인지 몰라도 본인이 그림을 그리면서 자신도 모르게 무의식적으로 뒤를 돌아보고 또 돌아보곤 했다. 북한에서는 위원장의 초상화를 아무나 그릴 수 없는 그림이었기 때문이었다.

남북 관계 및 북미 관계 개선 즈음하여 선무 작가는 300호 크기로 그려 경기창작센터 전시실에 전시를 했다. 북한의 위원장은 신과 같은 존재이기 때문에 얼굴에 주름이 없다. 그 기법을 그대로 적용했다. 문재인 대통령, 김정은 위원장, 트럼프 대통령의 초상화에 주름 없이 그려졌다. 세 장의 그림 전시는 언론에 적잖은 파장을 가져 왔다. 기자들이 기사 낼 때 이 이미지 컷을 많이 활용했다. 선무 작가의 예언이었을까? 그림에 그려진 복장과 넥타이가 판문점 회담에 그대로 나타났다. 우연치고는 너무 신기한 일이다.

"전시 끝나고 판문점에서 문재인 대통령과 김정은 위원장이 만났는데 선무가 그린 넥타이 색깔하고 옷을 똑같이 입은 거예요. 문재인 대통령의 파란 넥타이, 김정은 위원장의 인민복, 트럼프 대통령의 빨강 넥타이가 그대로 재현된 거예요."

2019년, 에코뮤지엄 4년 차가 되었다.

4년 차에 접어든 작가에게 적잖은 고민이 들었다. 지난 3년간 에코뮤지엄 활동을 하면서 이런저런 변화가 시작되었다. 이기일 작가의 빈자리는 무엇으로 채울 수 있을까였다. 마을 사람이 주인이 되는 문화예술 활동을 고민하던 차에 마을 연극을 제안했다. 나서는 일에 익숙하지 않은 삶을 살아온 어르신들은 쉽게 나서질 않았다. 마을 주민을 설득하는 시간은 생각 이상으로 많이 들었다. 우여곡절 끝에 연습 일이 잡혔다. 전문 연극 기획자도 참여했다. 연극 연습 첫날 "아! 너무 무리한 생각을 한 거 아니야?"라는 자괴감이 들기도 했다. 두 번 세 번 모이면서 연극 대본도 이해하게 되고 암기도 해오기 시작했다.

"지금은 연극을 통해서 그분들이 치유되는 것 같아요. 처음엔 두려워하시고 외울 수 있겠냐고 하시고 그러셨는데 여기 와서 2시간 동안 웃다가 가셔요."

한여름부터 준비하기 시작한 연극은 11월 30일에 막이 올랐다. 마을 어르신 자신의 매향리 마을살이의 이야기를 연극 무대에 올리면서 탐방객에게 보여주면서 삶의 재미와 활력을 느끼도록 한 기획이었다. 매향리 스튜디오를 거점으로 시작된 에코뮤지엄은 매향리 마을의 역사, 인물 등을 이해하는 것도 중요하지만 역사에서 무엇을 끌어내는 것이 매우 중요하며 그 역할은 작가의 몫이라는 생각에서 연극을 기획하였다.

"마을 역사, 마을의 중요인물을 이해하는 것도 중요하지만 역사에서 무언가를 끄집어내는 것이 작가의 몫인 것 같아요."

에코뮤지엄의 주요요소는 유산, 참여, 활동이다. 유산을 어떻게 이해하고 활용하고 배워야 하는지가 중요한 숙제이다. 매향리의 미군기와 폭격이라는 상황이 명확하다. 매향리에 탐방 오는 이유는 이 때문이다. 54년간 이어진 전투기 폭격의 소음 고통은 매향리 마을의 유산이 되고 그 과정에서 참여로 이어지며 결과적으로 활동으로 나타난다. 마을 연극이 에코뮤지엄을 설명할 수 있는 좋은 도전이다. 매향리 폭격기 사격장에 드리워진 아픔을 유산으로 활용하여 마을 어르신이 중심이 된 참여로 연극을 완성해 가면서 마을 주민연극이라는 활동으로 이어진다.

〈매향리를 디자인하다〉 전시가 진행되었다. 마을에서 자란 매실로 매실청을 만들고 에코백도 만들고 노트에 탄피를 결합한 디자인 노트도 등장했다. 나중에는 디자인 저작권도 마을에 넘길 생각이다. 최근에 증가하고 있는 탐방객을 대상으로 마을 자원을 이야기하고 평화의 체험장이 되었으면 한다. 그 과정에서 마을의 생산품을 브랜드화하면서 마을 경제가 운영되었으면 하는 바람도 있다. 일종의 커뮤니티디자인의 시작이다. 에코뮤지엄의 온전한 성장의 결과를 지향하는 듯한 느낌이다.

작가는 '예술은 예술 그 자체가 중요하고 누가 하지 않은 걸 건드려야 예술'이라고 이야기한다. 작가에게 예술은 사회를 바꿀 수 있는 것, 예술의 지향인 것이다. 아주 유명한 요셉 보이스의 7,000그루 떡갈나무 이야기를 삶의 목표로 여긴다. 작가는 매향리 입구에 널려진 포탄 탄피를 보면서 요셉 보이스 같은 상상을 하며 오늘도 경기만 에코뮤지엄의 매향리 스튜디오의 고민을 이어간다.

〈매향리를 디자인하다〉 전시

매향리 스튜디오의 에코뮤지엄 활동 과정

2016년	2017년	2018년	2019년
매향 교회 구 예배당을 활용한 매향리 스튜디오 개관	우리의 농섬	어르신의 첫 농섬 소풍 전만규 아카이빙	마을 연극 매향리를 디자인하다
거점 공간 구축과 관계 맺기	참여자 중심의 프로그램	자원 아카이브	〈유산, 참여, 활동〉의 총합 커뮤니티디자인으로의 새로운 도전

이기일 작가의 매향리 스튜디오 활동개요

2016	Maehyangri Studio	매향 교회가 스튜디오로 바뀌다 베어진 향나무의 한겨울
2017	Maehyangri Studio	우리의 농섬
2018	2018 매향리 스튜디오	이용백 전_한국적 모자이크 농섬 소풍 매향리 평화소풍 청년 전만규_매향리 평화마을 기록전 매향리 역사관 리모델링 벽화복원 매향리 스튜디오 현대미술전_선무
2019	한국화 기획전 매향리를 디자인하다 연극	바람의 향기 : 김선두 유근택 이재훈 임채규 매향리 폭격이 남긴 유산의 재자산화 동네 어르신이 주인공이 된 연극(11.30)

매향리 스튜디오 활동의 의미

유산		참여		활동
54년간 매향리 폭격연습장	〉	마을 어르신의 연극 참여	〉	마을 연극
공간의 해석과 주민의 삶		매향리 역사 연극		주민의 등장

참여를 기반으로 한 에코뮤지엄, 시흥 에코뮤지엄연구회

시흥 에코뮤지엄은 공공영역과 공공영역 간의 협력으로 시작하여 주민에 의한 장소성 발굴과 이를 운영하기 위한 주민 주체의 발굴과 성장의 과정이 집약된 곳이라고 할 수 있다. 민관협력 중간지원기구인 시흥시지속가능발전협의회와 경기창작센터가 협약을 체결하고, 행정이 중재 역할을 하면서 시흥 에코뮤지엄 사업이 진행되었다. 그 과정에서 에코뮤지엄 활동을 할 수 있는 '시흥 바라지'라는 조직을 만들었다. 이후 '바라지'(돌보다, 돕다, 기원하다 뜻의 순우리말로 예로부터 방죽, 논, 간척지를 지칭함)란 단어를 브랜딩 하여 '시흥 바라지 에코뮤지엄 연구회'를 조직하여 활동하고 있다. 시흥시지속가능발전협의회의 강석환 국장은 이렇게 설명한다.

> "경기문화재단은 에코뮤지엄 사업 처음 시작할 때 자신들이 가진 기획 의도나 기획 방향이 있었을 텐데 그 방향을 잘 세워서 지역과 사람에 기반을 둔 그런 사업이라고 해서 저희한테는 전적으로 사업 시행을 맡겼어요."

그는 에코뮤지엄의 참여에 기반을 둔 에코뮤지엄 활동을 고민하게 된다. 그는 이렇게 전한다.

> "지역을 믿고 지역에 있는 사람을 믿고 좀 더디더라도 늦더라도 기다려주었으면 좋겠다고 했지요. 에코뮤지엄 사업을 추진하는 기획자 분들은 좀 더 계속 강조하지만 고향이면 고향이더라도 어떤 지점이나 거점이 있어요. 지점이나 거점이

가진 지역성을 기반으로 해서 프로그램을 기획하고 그 안에 그 프로그램을 기획하고 운영하는 주체가 시민이 되도록 계속 시민들을 함께 기획자는 옆에서 돕는 방식이 에코뮤지엄이라고 생각해요."

에코뮤지엄을 운영하는 데 있어서 유산, 참여, 활동이라는 세 가지 요소를 말할 때, 시흥에서는 갯골을 중심으로 한 유산의 이야기를 가지고 주민을 참여시키는 것 그 자체가 큰 의미를 지닌다.

일반적으로 기존에 진행해 온 참여는 기획자가 참여 방식을 기획하고 나중에 일부 주민들이 참여하는 방식으로 구성된다. 당초에 시작할 때는 시흥시지속가능발전협의회를 중심으로 참여의 프레임을 고민하는 과정에서 문화 예술인, 젊은 청년 그리고 지역사회에 활동하는 활동가들도 발굴하면서 지역의 특성을 고려한 참여 프레임을 만들게 되는데 그것이 시흥 에코뮤지엄 연구회였다.

여기서 주목해 볼 수 있는 것은 에코뮤지엄에서의 참여는 기존의 전시 위주 박물관의 형태가 아니라 실질적으로 지역사회 주민들이 주체가 되고 주관자가 되어 실질적으로 박물관적인 활동을 생동감 있게 할 수 있는 프레임을 만들었다는 것이다.

서로 돕고 나누고자 하는 마음으로 시작한 시흥 바라지 에코뮤지엄 연구회는 시민, 전문가, 공무원들로 구성된 지역 민관협의체로 매월 한 차례씩 모임을 가졌다. 시흥의 대표적인 자연환경, 문화 · 역사자원의 가치를 찾아

문화·예술적으로 재해석하고 지역 문화 보존과 가치 있는 활용방안을 모색해 보기 위해 자발적인 학습모임과 함께 정책제안 기구로서 역할을 하고 있다. 시흥에코뮤지엄연구회는 갯골생태공원과 호조벌, 연꽃테마파크를 중심으로 이들 지역 문화자원이 에코뮤지엄의 컬렉션을 재구성하고 그 과정에서 마을 여행자 협동조합 또는 마을인형극 등을 구성하여 주민 주도적 에코뮤지엄 활동을 전개하고 있다. 그 활동의 의미를 강석환은 아래와 같이 이야기한다.

"사무국에서 저와 관계자가 중심이 되어 곰솔놀이숲과 소금 창고의 예술극장을 해보자고 제안을 했어요. 제안만 한 거죠. 연구회 회원의 에코뮤지엄 역량을 높이기 위해 연구회가 에코뮤지엄 사업을 기획하고 추진한다고 생각했어요. 그래서 에코뮤지엄 연구회 2기부터는 직접 기획하고 추진하는 방향으로 사업 방식을 진행하고 있습니다. 대표적인 사례가 소금제와 곰솔누리숲, 인형극 등이 있어요."

경기창작센터와 시흥시지속가능발전협의회 그리고 행정이 상호협력적 관계를 구축하고 그 과정에서 주민이 참여하고 활동하는 기반을 만들어 줌으로써 참여에 기반을 둔 에코뮤지엄의 활동이 이어졌다. 초기에는 에코뮤지엄의 확산을 위해 지역사회 리더 중심으로 구성하였다가 2019년에는 활동가를 비롯하여 다양한 지역사회의 주체가 참여할 수 있는 구조로 전환하였다. 생태해설사들이 모여 만든 시흥 갯골 사회적 협동조합의 송은희 국장은 생태해설사로 시작한 활동이 에코뮤지엄을 만나면서 생태자원을 활용한 참여의 의미를 이야기하고 있다.

"에코뮤지엄은 지역주민들이 참여하는 사업인데요, 저희는 이곳에 사는 시흥 시민들이고 생태해설사들입니다. 그래서 이 작품은 미디어 아트작가가 하고 계시지만 저희가 이곳에서 주민 해설사로 해설에 참여하고 있어요. 그래서 이곳에 저쪽도 앞 창고에서는 소금 창고 인형극장이라고 저희가 개발한 인형극을 또 시민들에게 선보이고 있습니다. 그래서 지역의 주민들이 이곳의 생태자원을 활용해서 어떻게 전달을 할 것인지 그런 것들을 같이 고민하고 또 실천하고 있는 게 저희 시흥 갯골 사회적 협동조합입니다."

이렇듯 시흥 에코뮤지엄은 시흥 갯골 갯벌의 생태적 가치만 강조하던 조직이 에코뮤지엄을 이해하면서 소금과 갯벌을 소재로 한 인형극을 만들기도 하였다. 공업지대와 주거지역의 오염원 방지를 위해 조성된 완충녹지를 활용할 수 있는 방안을 고민했고, 주민공모로 선정된 곰솔누리길 명칭을 활용하여 생태와 감성을 결합한 걷는 길 코스를 발굴하고 운영하는 협동조합도 등장하였다.

시흥 에코뮤지엄 운영은 참여를 기반으로 지역사회의 자원을 발굴하고 학습하고 이해하면서 스스로 운영할 수 있는 주민조직을 양성하면서 에코뮤지엄 본연의 활동을 전개하고 있다고 할 수 있다.

시흥 에코뮤지엄 활동 과정

2016년	2017년	2018년	2019년
민관협력 기구를 활용한 에코뮤지엄 사업 시작	에코뮤지엄 활동 기반조성	지역사회 리더 중심의 활동기반 조직	지역사회 활동 중심의 조직의 재구성
시흥시지속가능발전협의회에 사업 지원 〉	시흥 바라지 연구회 구성 및 운영 〉	제1기 시흥에코뮤지엄연구회 활동 〉	제2기 시흥에코뮤지엄연구회 활동
-〉 또 다른 민관협력의 시작			
시흥 바라지 연구회 구성 및 운영			

시흥 에코뮤지엄 활동의 의미

유산	참여	활동
시흥 갯골과 공단 〉	주민 주체의 성장 〉	인형극
공간의 해석과 주민참여	협동조합 등장	마을 여행

활동을 기반으로 한 에코뮤지엄, 선감도와 선감학원

선감도에 자리한 경기창작센터는 영토적 관점에서 공간에 대한 물리적 조건과 역사적 이해를 바탕으로 선감도를 재해석하고 그 과정에서 선감도의 숨기고 싶은 역사를 온전하게 드러내기 시작한다. 일제강점기로부터 시

작하여 제5공화국까지 이어진 선감학원은 근현대사의 억압과 폭력의 시간을 고스란히 지니고 있는 현장이다. 수많은 소년들은 강제 수용되었고 그 과정에서 제대로 된 교육과 학습을 받질 못했다. 배고픔과 구타가 싫어 탈출을 시도하다 갯벌 사이에 힘이 빠져 건너지 못하고 싸늘한 주검으로 돌아온 소년들은 버려지듯이 야산 한쪽에 묻혔다. 이렇듯 선감도는 경기만 에코뮤지엄의 시작점이기도 하다. 그 의미를 경기만 포럼 김갑곤은 이렇게 설명한다.

> "일제가 태평양전쟁을 수행하기 위해 선감도라는 섬에 소년수용소를 만들었고 해방 이후에도 이를 해결하지 않고 경기도가 받아 아동수용소를 운영하면서 강제구금과 납치 노역으로 고통 받고 죽인 인권침해의 참혹한 현장이 되었다. 선감학원은 전쟁으로 인한 과거사 문제이자 또한 국가폭력에 의한 인권 살인현장이다. 경기만 에코뮤지엄은 이러한 전쟁으로 인한 역사적 상처와 과거사 해결문제이고 국가권력에 의한 사회적 피해 구제문제와 치유문제이다. 또한 지옥의 섬을 만들면서 파괴했던 삶터를 복원해야 하는 과제를 안고 있다."

선감학원에서 쓸쓸히 주검으로 맞이한 소년들을 위한 첫 추모제가 2016년에 시작되었다. 이 추모제는 과거 선감학원에 수용되었던 소년들을 찾아나서는 첫 시작이었다. 그 이후 선감학원의 역사를 기리고 당시 선감학원의 역사를 담은 선감 역사박물관 개관과 함께 22년간 수용되었던 소년의 기획전을 시작으로 당시 피해자 구제를 위한 선감학원 아동피해대책협의회를 결성하였다.

2018년에는 경기도 조례로 〈경기도 선감학원 사건 희생자 등 지원에 관한 조례〉를 제정하였다. 이 조례는 "경기도 선감학원 사건의 희생자 등 지

원에 대한 사항을 규정하여 이 사건과 관련된 희생자의 명예를 회복시킴으로써 경기도민의 인권 신장과 올바른 역사관 정립에 이바지"하는 것을 목적으로 조례가 제정된 것이다. 이 조례는 선감학원 사건을 정의하고 있는데 "일제강점기(1942년부터 1945년까지) 일본이 경기도 안산시 선감동 내 선감학원을 설치하여 태평양전쟁의 전사 확보를 명분으로 아동·청소년을 강제 입소시켜 강제노역, 폭력, 학대, 고문으로 인권을 유린한 사건", "광복 이후 선감학원이 경기도로 이관되어 폐쇄 시까지(1946년부터 1982년까지) 아동·청소년을 강제 입소시켜 강제노역, 폭력, 학대, 고문 등으로 인권을 유린한 사건"으로 정의하고 있다. 일제강점기 이후 1982년까지의 과정을 인정하고 있음을 알 수 있다.

..

제1조(목적) 이 조례는 경기도 선감학원 사건의 희생자 등 지원에 대한 사항을 규정하여 이 사건과 관련된 희생자의 명예를 회복시킴으로써 경기도민의 인권 신장과 올바른 역사관 정립에 이바지함을 목적으로 한다. 〈개정 2016. 05. 17.〉

제2조(정의) 이 조례에서 사용하는 용어의 뜻은 다음과 같다.

1. "선감학원 사건"이란 다음 각 목의 어느 하나에 해당하는 사건을 말한다. 〈개정 2016. 05. 17.〉

가. 일제강점기(1942년부터 1945년까지) 일본이 경기도 안산시 선감동 내 선감학원을 설치하여 태평양전쟁의 전사 확보를 명분으로 아동·청소년을 강제 입소시켜 강제노역, 폭력, 학대, 고문으로 인권을 유린한 사건 〈개정 2016. 05. 17.〉

나. 광복 이후 선감학원이 경기도로 이관되어 폐쇄 시까지(1946년부터 1982년까지) 아동·청소년을 강제 입소시켜 강제노역, 폭력, 학대, 고문 등으로 인권을 유린한 사건 〈개정 2016. 05. 17.〉

2. "희생자 및 피해자(이하 "희생자 등"이라 한다.)"란 제1호의 사건으로 인하여 희생되었거나, 피해를 입은 사람을 말한다. 〈개정 2016. 05. 17., 2018. 11. 13.〉

..

2019년에는 권미혁 의원의 발의로 〈선감학원 피해사건의 진상규명 및 보상 등에 관한 법률안〉이 발의되기도 했다. 당시 거주자였던 소년의 이야기를 적극 발굴하고 이 과정에서 미래 세대에게 인권과 평화의 장소로 자리매김할 수 있는 공간으로 설 수 있도록 하는 것이 선감도 에코뮤지엄의 핵심이다.

선감도 에코뮤지엄 활동

2016년	2017년	2018년	2019년
에코뮤지엄 시작 선감도 드러내기	역사박물관 개관 학습의 장 만들기	피해자 지원하기	피해자 보상 제도화하기
선감학원 추모문화제(5월)	선감 역사박물관 개관(1월) 선감 이야기길 선감학원 선감 역사박물관 설립기념전시 [김춘근, 22년의 시간] 선감학원 아동피해 대책협의회	경기도 선감학원 사건 희생자 등 지원에 관한 조례 [시행 2018. 11. 13.]	「선감학원 피해사건의 진상규명 및 보상 등에 관한 법률안」 권미혁 의원 발의(9.11)

선감도 에코뮤지엄 활동의 의미

유산	참여	활동
역사 드러내기	피해 아동 찾기	피해 제도 지원 모색
선감학원 추모제	피해 아동 대책협의회	평화 인권의 장소 구상

분분한 평가, 같은 길 다른 이해

경기만 에코뮤지엄 활동이 갖는 의미는 크게 네 가지로 설명할 수 있다. 첫째, 에코뮤지엄을 운영하기 위해 현장의 환경을 최대한 고려하여 진행하는 특징을 지닌다. 현장을 이해하고 공유할 수 있는 작가 또는 조직을 발굴하고 그 과정은 상호신뢰에 기반을 둔 관계에 기초한다. 매향리 스튜디오 등의 에코뮤지엄 현장은 그 지역사회가 가지고 있는 공간에 대한 물리적 조건과 역사적 상황을 고려하여 접근할 수 있는 환경을 조성하였다. 둘째, 중장기적 관점에서 에코뮤지엄의 활동을 위해 단계별 과정을 원칙으로 진행하며 그 과정은 현장에서 활동하는 책임자 역량의 비중이 크다. 단계별 과정에 중점을 두는 이유는 성과 중심이 아니라 과정과 사람에 초점을 두고 진행하기 때문이다. 이는 곧 에코뮤지엄에서 강조하는 참여의 콘텐츠를 보다 체계적이고 안정적으로 활동할 수 있는 기반을 기반이 된다. 셋째, 아래로부터의 성장을 위한 디딤돌을 만들어 간다. 비록 에코뮤지엄이 경기도가 출연한 경기창작센터 그리고 경기문화재단의 사업으로 진행되었지만, 그 과정은 아래로부터의 환경을 구축하는 데 많은 노력을 기울인다. 최근에 경기만 에코뮤지엄이 DMZ 및 경기 전역으로 확대되는 과정에서 경기 북부 및 경기 동부 지역에 다양한 현장이 나타나고 있는데 첫 출발은 주어진 사업을 현장에서 진행하는 것이 아니라, 지역사회의 자원을 스스로 발굴하고 논의할 수 있는 연구회를 조성하고 그 과정에서 에코뮤지엄의 방향 등을 검토할 수 있는 자발적 시간을 갖게 한 것이다. 경기만 에코뮤지엄이 시흥, 화성, 안산뿐만 아니라 평택, 김포로 영역을 확장하면서 평택의 경우 연구회 조직을 시작으

로 에코뮤지엄의 환경을 만들 수 있는 여건을 조성해주고 있다. 넷째, 에코 뮤지엄 현장의 상호학습을 위한 포럼 운영으로 네트워크 환경조성 및 상호 이해를 높이는 시간을 만들고 있다. 각기 다른 현장, 각기 다른 이해관계는 하나의 획일적인 모델로 활동을 견인할 수 없다. 에코뮤지엄이 유산, 참여, 활동이라는 대전제만 공유하는 상황에서 각자의 현장과 각자의 관계를 최 대한 고려하고 이해할 수 있는 여건을 최대한 고려하고 있다. 위의 내용은 겉으로 드러난 긍정적 평가이다. 혹여 긍정적 평가에도 불구하고 이에 대한 우려는 진행 과정에서 드러나는 진정성이다.

이런 긍정적 이해에도 불구하고 경기만 에코뮤지엄은 한계도 명확하다. 경기만 에코뮤지엄의 첫 사이트로 시작한 지역은 다양한 시민단체 및 에코 뮤지엄과 관련하여 다양한 이해관계자가 존재하면서 지역 내 다양한 이해 자 간의 조정과 협력이 어려워지면서 에코뮤지엄 사업을 견인할 조직구성 에 어려움을 겪기도 하였다. 이러한 현상은 지역에서 흔히 있을 수 있는 일 이나 에코뮤지엄 현장도 예외는 아닌 듯하다. 늘 지역사회에서 존재하는 주 체는 이해관계자로서의 입장을 과도하게 취할 경우 나타날 수 있는 현상이 다. 결국 사업 간, 주체 간 이견과 갈등의 발생은 에코뮤지엄에서 강조하는 참여의 프레임을 어렵게 할 가능성이 높게 된다. 특히 이를 견인하는 중간지 원조직의 역할이 매우 중요하다. 이들의 말과 행동이 에코뮤지엄 구성요소 인 참여의 동기부여를 한다는 점을 간과해서는 안 된다.

마을은 박물관,
일본 다테야마

@ 다테야마 에코뮤지엄 현장에서 본 바다 풍경

동일본의 관문,
 다테야마

온난한 기후와 풍요로운 자연환경 덕
분에 항구를 활용한 관광산업이 왕성하
며 오랜 기간 동일본의 관문 역할을 해
온 곳이다. 한 나라로 들어가는 관문은
교역의 시작점이기도 하지만 갈등과 다

툼의 온상지가 되기도 한다. 일본 치바현의 다테야마 시가 그런 곳 중의 하
나이다. 이러한 여건 덕분에 중세성터를 비롯하여 전쟁 유산, 교류 유산이
남아있다. 그중에 전쟁의 유산인 아카야마 지하호, 한일교류의 흔적을 지닌
사면 석탑, 아오키 시게루의 그림 〈바다의 선물〉이 있다.

도쿄역 야에수 남구 버스터미널에서 이른 오전에 다테야마로 향하는 버
스에 올랐다. 도쿄에서 다테야마로 가는 길은 한국의 경기만과 같은 일본 간
토 지방 남쪽의 보소 반도(지바현)와 미우라 반도(가나가와현)를 둘러싸고 있
는 만인 도쿄만을 끼고 가는 길이다. 그 길은 일본 국도 409번 호선에 있는
도쿄만 아쿠아 라인을 타고 거대한 도쿄만을 가로지른다. 다리와 터널로 이
루어진 아쿠아 라인은 도쿄만을 가로질러 가와사키시와 기사라즈시를 잇고
있는 15.1km 길이의 다리이다. 도쿄에서 출발한 고속버스는 다테야마 시내
에 도착해서 잠시 휴식을 가진 후 동네로 이어지는 노선은 완행버스로 바뀐
다. 하나의 버스가 고속버스가 되었다가 완행버스가 되는 경험을 하면서 일
본 치바현에 자리한 타테야마 에코뮤지엄 현장에 도착했다.

화가, 아오키 시게루의 〈바다의 선물〉

일본 근대 서양화가인 아오키 시게루(1882~1911). 그는 쿠루메시 쇼지마 마치의 하급 무사 집안의 아들로 태어났다. 1899년인 중학생 때 학교를 중퇴하고 도쿄로 가서 서양화를 배우기 시작한다. 그의 대표작인 〈바다의 선물〉은 서양화가로 우뚝 서는 작품이 되었다. 이 작품은 메이지 37년인 1904년에 그려진 작품이다. 그의 천재적인 소질에도 불구하고 그는 28세의 나이에 생을 마감하게 된다.

메이지 37년, 1904년에 22세의 청년 화가 아오키 시게루는 사카모토 시게지로 · 모리타 츠네모토 · 후쿠다 다네 화가 친구와 작은 어촌인 메라를 찾는다. 여기서 그려진 작품이 국가 중요문화재인 〈바다의 선물〉이다. 당시 그는 어부 고타니 씨의 집에 머물고 있었다. 그는 어부의 집에 머물면서 바다 일을 하고 돌아오는 어부의 삶을 목격하게 된다. 그는 4명의 친구와 함께 바다 스케치에 빠져 있었다. 그중 한 친구인 사카모토가 바닷가에서 본 알몸으로 고기 잡는 어부의 이야기를 듣게 된다. 아오키 시게루는 그 이야기를 들은 바로 그다음 날 그 현장에 가서 어부의 모습을 담고 싶다고 정중하게 부탁하고 그 모습을 그렸다. 전라의 모습을 한 어부와 그 어부가 잡아 올린 상어를 그린 그림은 아오키 시게루의 이름을 후세에 남기는 문화재가 되었다.

@ 아오키 시게루가 머물던 집

@ 아오키 시게루의 작품 〈바다의 선물〉

아오키 시게루가 머물던 집,
 마을박물관이 되다

아오키 시게루가 친구와 머무르며 〈바다의 선물〉을 그렸던 어부의 집은 마을박물관이 되었다. 이 집은 그와 관련된 기록을 전시하였다. 당시 이 집은 어업으로 번성하던 메이지 시대의 집으로 사료적 가치도 큰 집이다. 민가 형태의 가옥인 이 집은 전통적인 구조가 아닌 현대적 구조 형식을 지니고 있다. 이 집은 주택으로서의 가치와 아오키 시게루가 머무르며 그린 〈바다의 선물〉의 문화적 가치가 동시에 존재하는 문화공간이다.

마을박물관은 지붕 없는 박물관, 에코뮤지엄 활동의 시작이자 거점이다. 지역에 대한 이해와 관점이 중앙 중심의 관점이 아니라 사람의 삶이 오롯하게 배어 있는 지역 중심의 활동이다. 지역에서 일본을 바라보고 세계를 바라보는 눈을 키우는 것이 중요하다고 생각하고 이들은 마을 활동을 이어가고 있다.

대외교류의 상징,
 사면 석탑

지바현 다테야마 시의 오아미에는 에도시대에 세워진 사면 석탑이 있다. 이 사찰 다이간인大巖院은 1603년 사토미 요시야스가 오요레간雄誉霊巌에게 절 부지로 기부하면서 창건된 정토종 사원이다. 이 사찰에는 에도시대 초기

인 1624년이라는 연호가 적혀있다. 절 마당에 자리한 사면 석탑에는 인도 산스크리트 문자 · 중국 전자篆字 · 일본식 한자 · 한글 고어 네 문자로 "나무 아미타불"이라고 새겨져 있다. 석탑은 당시 동일본의 관문인 다테야마에 16 세기, 17세기에 조선을 비롯하여 동아시아 교류의 창구였다는 것을 알 수 있다. 사면 석탑에 적혀있는 나무아미타불이라는 글은 1624년 조선 통신사 가 다테야마를 방문했을 것으로 추정하며, 이때부터 임진왜란 피해자의 영혼을 위로하고 세계평화를 기원하기 위해 세워진 석탑으로 추정하고 있다.

@ 사면석탑

전쟁유적

전쟁의 세기라 불리는 20세기 초, 일본의 도쿄만은 태평양에서 진입하는 외부세계의 방어선이다. 메이지 13년 1880년에 도쿄에 침입하는 외부세력을 방어하기 위해 막대한 군사비를 쏟아부으면서 도쿄만 요새를 완성했다. 그중에서도 도쿄만 입구에 자리한 다테야마는 도쿄를 방어하는 최전선이었다. 지금도 다테야마 해안에는 해군, 항공대, 포술학교 등이 자리하고 있다. 전술적으로

@ 미나미보소의 주요 전쟁유적

중요한 위치를 차지하고 있던 다테야마는 육지의 항공모함이라고 불릴 만큼 군사적 요충지였다. 미국과의 태평양전쟁 당시 일본 전 국토는 승리를 위한 결전 의지가 불타올랐다. 7만 명 가까운 육군과 해군 부대에 다양한 형태의 특별한 기지가 만들어졌다. 그 과정에 해안 곳곳에 가짜 진지가 만들어졌다. 다테야마도 예외는 아니었다. 8월 15일 태평양전쟁의 패망 이후 9월 2일 도쿄만에 항복문서를 기다리는 전함 미주리호가 대기 중이었다. 9월 3일에는 다테야마 해군 항공대에 미국 육군 제8군 3,500여 명의 병력이 상륙하였다. 단 4일간의 직접 군정이 있었던 시기다. 역사에 묻힐 뻔했던 이 사실은 학교 기록에서 발견되면서 근대사의 중요한 사건으로 해석하고 있다.

다테야마의 주요 전쟁유적은 도쿄만 요새, 다테야마 해군 포술 학교와 스노사키 해군 항공대, 다테야마 해군 항공대 아카야마 지하호, 아아﹝嗚﹞ 종군위안부 석비, 미 점령군 본대 첫 상륙지점 등이 있다.

그중에서도 아카야마 지하호 유적은 전체 길이가 약 1.6km로 전국적으로도 제법 큰 편의 참호이다. 지금은 다테야마 시를 대표하는 전쟁유적이다. 이 지하호는 1942년 이후이며, 1944년 이후에 다테야마 해군 항공대의 병사들이 호를 파기 시작했다. 1945년 8월 15일 태평양전쟁 종전 전까지 참호 공사는 계속되었다. 이 아카야마 지하호 일부가 다테야마 해군 항공대의 방공호로 만들어졌으며, 그 안에는 발전소, 병실, 전산실이 있었다.

@ 아카야마 지하호

@ 아카야마 지하호 내부

에코뮤지엄의 꽃,
아와문화유산포럼

현장에 도착한 우리를 맞이한 NPO 법인 아와문화유산포럼 관계자이다. 아와는 치바의 옛 이름이다. 옛 지명으로 포럼 이름을 만들었다. 이들은 해양문화의 긍정과 부정의 이면이 가지고 있는 과정을 자원으로 자료로 축적하면서 지역에 대한 학습을 한다. 이들은 다테야마 그 자체가 박물관이 되기를 바라는 마음으로 일을 진행한다. 고등학교의 세계사 선생이었던 아이자와 교수는 수업의 일환으로 〈전쟁유적을 비롯한 지역 유적에 대한 조사〉 프로젝트를 학생과 함께 진행하였다. 이 작업은 1989년에 시작하였다. 그

이후 〈학생 출진 50주년〉인 1993년부터 본격적인 조사연구를 한다. 구제중학교 일지에 남겨져 있는 기록과 주민의 증언을 중심으로 다테야마의 태평양 전쟁사를 기록한다. 2차 대전 말, 군사기지 구축과 7만 군대의 배치, 식량 증진을 위해 마련된 꽃 재배 금지령을 비롯하여 종전 직후 4일간의 미 군정 등을 기록한다. 그 이후보다 구체적인 조사를 위해 치바현 역사교육자협회 아와지부와 고등학교 교사 160명 그리고 시민과 같이 조사·연구·보전하기 위해 〈전후 50년 평화를 생각하는 모임〉을 위한 실행위원회를 결성한다. 1995년 8월에는 〈전후 50년 평화를 생각하는 모임〉 기획전 및 강연회를 진행하면서 다양한 자료와 증언을 확보하였다. 그 이후 〈전쟁유적 보전 전국 네트워크〉와 연대하면서 2004년에는 〈전쟁유적보전 전국 심포지엄 다테야마 대회〉를 개최하였다. 이들의 노력은 중앙과 중앙정치로부터 자유로운 지역의 장소성을 찾는 과정을 보여준 활동이다. 그 과정에서 다테야마의 로컬리티가 형성되었다.

이들은 다테야마의 지역유산을 발굴하고 기록하며 그 유적에 대한 기억을 추적하는 일을 한다. 그 기록과 유산을 해석하면서 다테야마가 지닌 장소성을 재해석하면서 지역의 관점에서 일본, 더 나아가 세계사와 관련된 의미를 찾아내고 있다. 이러한 과정은 이웃 나라와의 평화와 공존의 가치를 다시 생각하면서 지역의 정체성을 확인하는 일이기도 하다. 이 포럼과 이 포럼에서 활동하는 사람은 에코뮤지엄 관점에서 매우 중요한 의미를 지닌다. 에코뮤지엄의 구성요소 중에 참여의 요소가 가장 중요한 요소인데 NPO 아와문화유산포럼과 관계자들은 중세의 성터, 근현대 전쟁유적 보존 활동과

지역안내 활동을 하면서 전적 서클, 이나무라 보존회와 함께 2004년 1월에 NPO 법인인 미나미보소 문화재·전쟁유적 보전활용포럼을 설립하고 본격적인 활동을 해왔다. 그 이후 2008년 5월에 아와문화유산포럼으로 명칭을 변경했다. 이들은 지역의 역사유산, 문화유산에 관한 조사연구 및 지역 가이드 사업, 아카이브 DB, 출판, 마을공동체 사업을 기획하거나 실행하고 있는 순수 NPO 조직이다.

이 포럼은 아오키 시게루의 〈바다의 선물海の幸〉에 대한 연구와 재현, 그림을 그리기 위해 머물렀던 고타니小谷 씨 주택과 아오키 시게루 50주기 기념비를 세우면서 〈화가가 사랑한 마을〉이라는 마을의 정체성을 그리고 있다.

온 동네가 박물관

다테야마는 지역 곳곳에 있는 자원을 연결하여 하나의 박물관 활동을 한다. 다테야마는 지역 그 자체가 통째로 박물관의 관점에서 활동을 한다. 이러한 활동은 아와문화유산포럼이 담당한다. 에코뮤지엄의 구성요소는 유산의 가치를 해석하고 이를 콘텐츠로 구성하고 스토리텔링을 구성하면서 마을에 대한 스터디 투어를 진행하는 것이다. 결국 다테야마에서는 유산이라는 가치를 재해석하고 콘텐츠로 구성한 후 주민이 주체가 되어 프로그램을 기획하고 그 과정에서 다양한 사람이 학습할 수 있는 활동으로 이어간다.

다테야마에서 진행하는 에코뮤지엄 활동은 현재의 지리적 조건에 대한 이해로부터 시작하여 과거에 있었던 사건과 자원이 갖는 의미를 재해석한

다. 재해석된 자원은 다시 다테야마의 미래를 위해 고민하고 행동하여야 할 가치로 이어간다. 이들은 오늘의 자리에서 어제를 돌아보고 내일을 기약하는 지속 가능한 발전의 방향을 실행하고 있다.

마을 스토리텔링 과정

첫 번째로 마을에서는 도쿄만의 관문, 해안 마을의 입지적 조건을 이야기하는 〈바다와 함께 사는 마을〉을 이야기하면서 인근에 걸어서 갈 수 있는 무인도 오 키노 시마섬과 그 섬에 살아있는 산호에 대한 이야기로 시작한다. 푸른 옥빛이 주는 감성과 누구도 살지 않는 평화로운 시간을 바다라는 자원을 가지고 이야기한다. 자연이 주는 평화 이면에서 자연이 주는 위대함에 대하여 경고하는 이야기도 이어간다. 일본은 지진과 해일이 일상일 정도로 위험 수위가 높은 지역이다. 다테야마 지역에 자연이 준 위대한 결과 앞에 인간이 얼마나 존엄하게 살아야 하는지를 생각하는 시간이 된다. 200만 년 전의 대규모 해저 산사태를 비롯하여 해일을 이야기한다. 그 과정에서 인간이 자연을 극복하기 위해 만든 방풍림인 주엽나무를 언급한다. 그 외에도 관동 대지진이 가져온 결과와 이에 대응하기 위하여 부흥위원회 활동을 비롯하여 조선인을 구했던 이야기를 전한다. 해일이 가져온 참담함을 조금이나마

극복하기 위해 재해 공양 부조 사례도 언급한다. 이들은 자연이 주는 아름다움과 그 이면에 놓여 있는 일본의 현실과 재해의 현장을 비롯하여 재해를 이겨보려고 노력한 사람의 이야기를 찾는 이들에게 전하고 있다.

두 번째는 토속신앙을 이야기한다. 대형 동굴 유적을 비롯하여 아와신사, 사찰, 절벽 관음(船形山 다이후쿠지), 코즈카 대사(만다라 山金 胎寺 遍智院) 외에 다테야마에 설화로 전해지고 있는 신화를 이야기한다.

세 번째는 일본에서 천재 화가로 불리는 아오키 시게루에 대한 이야기를 이어간다. 20대 초반에 다테야마에 와서 그린 그림과 그의 짧은 생을 이야기한다. 그가 그린 〈바다의 선물〉과 그가 그림을 그리기 위해 당시 묵었던 집에 대한 이야기를 한다.

네 번째는 《난소사토미 팔견전南総里見八犬伝》 대하소설과 그에 등장하는 사토미성과 그 일가에 대하여 설명한다. 이 소설과 관련된 다테야마의 무라 성터 보전 운동과 마을공동체 활동을 언급한다.

다섯 번째는 조선과 관련된 이야기를 이어간다. 조선과 관련된 이야기는 사면 석탑의 이야기와 당시 조선의 제주도에서 온 해녀의 무덤 이야기, 한국에 있는 일본 선박의 조난 공양 비에 대한 이야기이다.

여섯째는 다테야마를 키워 온 수산업과 주요 인물자원에 대한 이야기이다. 근대 수산업의 선각자를 시작으로 다테야마의 수산교육 과정을 설명한다. 당시 수산전습소로 시작하여 수상강습소, 동경수산대학, 도쿄해양대학으로 이어져 온 수산교육의 발자취를 살핀다. 그 외에도 오촌이 개혁자인 칸다吉右衛門, 수산 및 해운 발전에 노력한 마사키 부자貞蔵·淸一郎, 마사키 등대를 비롯하여 식산흥업(신산업 육성책)을 발전시킨 국회의원과 세계적인 동

백연구원, 촉성재배에서 현대 농업을 발전시킨 백작, 공장 기계 발명왕, 화학산업을 키운 숲 콘체른, 일본 스테인 그라스, 일본 제일의 수영 선수를 키운 중학교 사범 이야기 등 다테야마의 주요 인물자원에 대한 소개를 한다.

일곱 번째는 다테야마가 치유의 마을로 성장하게 된 과정을 설명한다. 다테야마 병원 초대 원장인 카나와 히로오, 시세이도 · 제국 생명 보험의 창업자인 후쿠하라有信, 실업과 복지 공로자인 시부사와 에이이치, 의료 전도에 인생을 바친 선교사 부부인 콜밴 의사 부부 등을 언급한다.

여덟 번째는 태평양을 건너간 어부 이야기를 이어간다. 이 어부 이야기는 미국과 일본 양국 간의 전후 60년 평화를 기념하는 행사로 이어졌다.

아홉 번째는 전쟁유적을 언급한다. 미나미 보소에 있는 다양한 전쟁유적과 인간어뢰인 특공기지 흔적, 해군 최초의 낙하산 부대 등을 언급한다.

열 번째는 코로 넷 작전과 미국의 상륙을 이야기한다. 당시 단 4일간 주둔했던 작전명은 '코로 넷'이었다. 일본이 태평양전쟁에 패전 후 미군이 다테야마에 상륙하였다. 그것에 대한 기록이다.

열한 번째는 전쟁유적을 활용한 마을 자원 활용에 대한 이야기이다. 오픈 에어 뮤지엄 개념인 다테야마 역사공원, 평화학습에서 시작된 고등학생의 우간다 지원 활동, 소설《꽃》, 영화 〈붉은 고래와 흰 뱀〉을 이야기한다.

다테야마의 입지적 조건에서 시작한 이야기는 그 입지에 의하여 생겨난 다양한 이야기를 서사적으로 설명하면서 다테야마가 가야 할 길을 언급한다. 다테야마 유네스코 운동을 비롯하여 앞으로 가야 할 길을 이야기한다.

다테야마는 지역의 다양한 자원을 새롭게 해석하고 구성하면서 "평화 · 교류 · 공생"의 마을을 실현하고자 노력하는 에코뮤지엄 현장이다.

마을의 주요자원 연계

〈가운데〉	지정학적 위치와 안보 · 평화
〈상단〉	하켄덴 소설과 사토미 일가
〈좌측 중간〉	전쟁유적과 평화학습
〈우측 중간〉	해양자원과 마을살이
〈좌측 하단〉	외부와의 교류
〈우측 하단〉	다테야마 관련 문학과 위인

가운데의 붉은 표기는 안보에 대한 정보를 주는 키워드이다. 이 지역은 지정학적으로 외부 공격의 대상이 되기도 하고 교류의 장이 되기도 하였다. 이 지역은 전쟁유적 자원을 중심으로 안보가 중요한 이유를 알아보고 그 과정에서 평화, 교류, 공생의 가치를 공유한다.

가장 상단의 표기는 장편 소설《난소사토미 팔견전南総里見八犬伝》에 대하여 안내한다. 1842년에 교쿠테이 바킨이 쓴 이 소설은 일본의 요미혼 중 하나이다. 교쿠테이 바킨은 1814년부터 1842년까지 28년 동안 106권으로 구성된 일본의 서사적 대하소설로 무로마치 시대 후기의 아와국을 배경으로 하고 있다. 이 책은 책판 이후 20세기에 들어 다시 엄청난 인기를 끌었다. 메이지 유신 이후 인기는 없어졌지만 20세기 후반에 다시 읽힌 책이다.

이 소설은 한 명의 공주와 8명의 무사의 운명을 다룬 소설이다. 소설에는 8명의 무사와 인간, 정의, 예의, 지혜, 충성의 문자가 있는 지파말라 구슬 그리고 관동 8국 각지에서 태어난 무사가 고난을 겪으면서 운명에 이끌려 서로 알아가는 과정을 그린다. 결국 8명의 무사는 사토미 일족 아래 모이

게 된다. 사토미 일족에 모인 그들은 봉건영주의 연합군과 싸워서 승리한다는 소설이다. 이 소설은 충성, 씨족의 명예, 무사도, 유교와 불교 철학이 담겨 있다. 저자는 18세기 초 일본에 번역된 중국소설《Water Margin》에서 아이디어를 얻어 사토미와 호조 가문의 역사를 담아 낸 소설이다.

이 소설은 1913년 첫 영상을 탄 이후 1950년에는 시리즈로 방영되었고 그 이후 10년에 한 번 꼴로 다시 제작되는 소설이 되었다. 일본에서는 2010년까지 가장 일본 사회에 영향을 준 소설 중의 하나로 꼽는다. 2006년 8월에는 연극무대에도 올랐다. 1983년에는 이 소설을 배경으로 〈8명의 사무라이의 전설〉로 영화로 제작되었다. 이 소설은 드라마, 영화, 연극뿐만 아니라 현대 만화와 애니메이션에도 큰 영향을 주었다. 1984년에 제작된 토리야마 아키라의 〈드래곤 볼〉과 1996년 제작된 다카하시 루미코의 〈이누야사〉가 대표적이다.

좌측 중간의 키워드는 전쟁유적과 관련된 평화학습에 대한 스토리텔링이다. 19세기에 보소 반도 남단은 안보적 요충지로 판단하고 해안을 방어하기 위한 건설을 진행한다. 특히, 청일·러일 전쟁 전후에서 보소 반도와 미우라 반도 등 도쿄만 연안은 군사 전략상 가장 중요한 지역이었다. 도쿄만과 관련하여 다테야마가 갖는 안보 요충지로서의 역할과 그 과정에서 있었

던 이야기를 담아낸다.

우측 중간의 표기는 다테야마 해양자원의 문화와 마을살이에 대하여 설명한다. 다테야마는 산호층이 많은 지역, 화살촉이 박힌 돌고래 뼈, 통나무 배로 만든 목관 무덤, 平砂浦 사카이 翁作 고분에서는 인골이나 대도, 스에키 토기 등의 부장품과 함께 환 머리 대도・圭頭 대도(다테야마 시 지정 문화재)의 출토, 포경 총과 원양 포경, 일본 최초의 향유고래, 전지 요양이나 휴양지로서의 바다 등으로 이야기를 시작한다. 그 외에도 기독교 의사의 의료선교와 전지 요양지가 된 배경을 설명한다. 다테야마 역에서 시립 도서관에 가는 골목에 '주엽나무' 노목이 있다. 마을에서는 "다시 승리"로 통하는 길조 나무로 다룬다. 나무줄기와 가지에 날카로운 가시가 있어 문이나 울타리 주위에 사용하기도 한다. 나뭇잎은 식용이 가능하며, 심지어는 가시가 해독기능이 있다. 일본 대지진이 왔을 때는 나무에 올라가 해일을 피했다는 일화도 있다.

좌측 하단의 표기는 외부와의 교류에 대한 이야기이다. 사면 석탑 이야기 외에도 1779년 11월 11일 청나라 무역선인 '원순호元順号'가 나가사키 항해 도중 폭풍우를 만나 5개월간 표류하다 이듬해 1780년 4월 29일에 남쪽 치쿠라 앞바다 암초에 좌초되었다가 구조된 이야기이다. 1897년 미국 캘리포니아 몬트레이 베이 지

역에서 잠수하여 전복을 채취하기 시작한 일본인이 전복 스테이크와 통조림을 만들면서 미일 친선에 기여한 이야기를 다룬다. 이때부터 이 지역에서는 수산전습소 3기생을 시작으로 잠수기술을 양성하고 미국에 인력을 공급하기 시작한다. 세계적인 반도체 회사인 대만의 UMCJAPANUMCJ 기업 진출 이야기, 관동대지진으로 혼돈의 시간을 보내고 있는 상황에서 다카무라 코타르가 상호 존중, 경외의 마음을 설법하며 1949년 쓰루오카 유네스코협력위원회 초대 회장이 된 이야기를 다룬다. 그 외에도 제주도 해녀와 군수물자 요오드 이야기를 비롯하여 1907년 9월 9일 수산강습소 첫 연습선인 '궤양원快鷹丸'이 한국의 영일만에서 조업 중에 조난 당한 이야기를 설명한다.

우측 하단의 표기는 아오키 시게루의 〈바다의 선물〉을 비롯하여 다테야마를 소재로 다룬 문학과 위인을 다룬다.

문학으로는 일본 근대문학의 대표적인 여성 작가인 하야시 후미코의《보슈 시라하마 해안》을 비롯하여 여러 문학인을 다룬다.

영화는 다테야마 자원을 무대로 촬영한 센본 요시코せんぼんよしこ 감독의 〈붉은 고래와 흰 뱀〉, 이시하라 유지로石原裕次郎의 〈폭풍 속으로嵐の中を突っ走れ〉, 〈녹슨 칼〉, 아카기 케이치로赤木圭一郎의 〈바다의 정사에 걸어라〉, 미소라 히바리美空ひばり의 〈가장 소매 태평기〉와 드라마 소재로 등장한 〈비치 보이스〉, 〈세상의 중심에서 사랑을 외치다〉를 다룬다.

　"지역공동체가 지속 가능한 발전을 위해 공동체의 유산을 보전하고 해석하고 관리하는 역동적인 방식"이라고 정의한 유럽에코뮤지엄네트워크의 개념에 의하면 다테야마의 에코뮤지엄은 개념에 충실한 것이다.

　지속 가능한 발전을 위해 활동하는 아와문화유산포럼의 노력은 다테야마에 흩어진 다양한 자원을 유산으로 인식하고 해석하는 과정이 매우 역동적이다. 지역의 흩어진 자원을 유산화 하고, 그 과정에서 아와문화유산포럼의 활동은 다양한 주민이 참여하는 창구역할을 한다.

ECOMUSEUM

07

사람이 유산이다,
알자스 에코뮤지엄

@ 일자스 에코뮤지엄

자기 정체성을 지킨 도시, 알자스

에코뮤지엄의 원형을 꼽자면 프랑스 알자스 에코뮤지엄이다. 알자스Alsace 는 프랑스와 독일의 국경 사이에 있다. 애니메이션 〈하울의 움직이는 성〉의 배경으로 알려진 콜마르와 프랑스 동부 중심도시 스트라스부르 등 유명한 관광지가 많은 곳이다. 그뿐 아니라 화이트 와인의 세계적인 산지로 이곳에서 생산되는 리즐리 와인은 세계 최고의 와인으로 평가되고 있다. 지리적으로는 프랑스 북동부 그랑데스크 레지옹에 자리한 알자스는 라인강 경계인 독일의 바덴 뷔르템베르크주와 인접해 있다. 풍부한 자원과 기름진 땅 덕분에 프랑스와 독일의 깊은 갈등이 서린 곳이다. 그 갈등을 다룬 유명한 일화가 있다. "애들아! 오늘이 너희와의 마지막 수업이야. 알자스와 로렌지방의 학교에서는 이제 독일어로만 수업하라는 명령이 떨어졌어. 새로운 선생님이 내일 오실 거야. 오늘이 프랑스어로 하는 마지막 수업이 될 거야." 프랑스 작가 알퐁스 도데Alphones Doudet 가 쓴 《마지막 수업》은 1871년 보불전쟁의 결과로 알자스 로렌지역을 지금의 독일, 당시 프로이센에 넘겨주는 시점을 배경으로 쓰인 소설이다. 알퐁스 도데는 비록 나라는 잃어도 자기 나라의 언어는 잊지 말라는 아주 감동적인 이야기이다. 알자스는 기름진 땅, 풍부한 자원 덕분에 늘 긴장의 공간이었다. 긴장된 상황에서도 알자스는 자기 정체성을 지키는 공간이기도 하였다.

시간을 살린 뮤지엄

알자스 에코뮤지엄을 방문하는 한국인에게 그리 낯설지 않은 곳이라고 생각될 수 있을 만큼 시골 풍경의 넉넉함을 지닌 곳이다. 이곳은 한국의 민속촌 느낌이다. 입구는 놀이공원 또는 테마파크에 들어가는 분위기이다. 매표소에서 입장권을 발권하고 들어서면 이곳에서 에코뮤지엄을 하게 된 과정을 패널로 소개하고 있다. 이 패널은 알자스 지방의 건축과 생활사를 엿볼 수 있는 안내이다.

알자스도 다른 지역과 마찬가지로 오래된 집은 사라질 위기에 처하게 된다. 그때가 1970년대이다. 고머스도르프Gommersdorf의 전통건축물이 사라지는 것을 안타깝게 여긴 학생들은 역사 및 고고학 전공 학생이 모였다. 사라져 가는 건축물은 웅게르하임Ungersheim에 그대로 옮겨 짓기 시작했다. 그때부터 알자스의 에코뮤지엄의 역사는 시작된다. 본격적인 시작은 1980년 9월에 케칭게Koetzingue 신문사 복원을 시작으로 지역의 건축물 20여 채를 복원하면서 알자스 에코뮤지엄이 개장되었다. 건물 내부의 오브제는 당시 사용했던 가구, 옷 등을 비롯하여 당시의 시간을 그대로 옮겨 놓았다. 1985년부터 1987년에는 15세기 말의 파편과 도시의 중세 성벽의 조각을 사용하여 요새를 다시 지었고, 1994년에는 도자기 아틀리에도 개장했다. 알자스 에코뮤지엄은 건축물, 공예품, 작업 중인 장인 등 과거의 시간으로 돌아가는 타임머신과 같은 살아있는 뮤지엄이자, 지역유산의 거울로서의 자부심을 가지고 있다. 그 이후 알자스 전역에 있던 주택, 농장, 학교, 예배당, 기차역, 제재소 등 지역에 있던 75개 이상의 건축물을 새롭게 구성하면서 알자스인의

기부를 통해 건축물 오브제를 꾸몄다. 이 건축물은 알자스 건축 유산의 컬렉션이다. 알자스 에코뮤지엄에는 19세기 중반부터 일상생활과 관련된 가구, 일상용품, 의류, 도구 및 농기계를 포함하여 약 40,000점 정도의 오브제가 마련되어 있다. 40,000점의 오브제는 1850년부터 1950년 사이 알자스의 농촌사회와 지역의 변화를 알 수 있는 컬렉션이다. 이 컬렉션은 지역 정체성을 보여주는 문화유산이다. 2014년부터는 환경, 농업, 자연 및 함께 살기 등 지속 가능한 삶을 위한 주제에 관심을 두기 시작했다. 알자스 에코뮤지엄은 19세기의 콘텐츠로 구성되어 있지만 그 안에서 21세기의 가야 할 길을 찾는 뮤지엄의 사회적 역할을 위해 다양한 고민을 하고 있다.

알자스의 재건

알자스 에코뮤지엄은 지역의 건축 유산에 대한 남다른 사랑으로부터 시작한다. 알자스의 건축은 꼴롬바쥬colombage 양식의 건축구조이다. 이 건축양식은 알자스 로렌지방의 전통 가옥에서 흔히 찾아볼 수 있는 건축물로 삼각형 형태의 지붕과 목구조로 된 건축양식이다. 알자스 지역의 전통건축물이 사라지는 것을 안타깝게 여긴 마크 그로드월Marc Grodwohl은 그가 이끄는 역사 및 고고학 전공 학생과 함께 지역건축물 보전과 보호를 위한 Paysannes d'Alsace 협회를 설립한다. 그때가 1971년이었다.

남부 알자스 송고Sundgau의 작은 마을인 고머스도르프에서 알자스농민협회Paysannes d'Alsace는 사라질 위기에 처해있는 가옥 복원을 위한 다각적인 노

력을 한다. 그 결과 1973년 알자스농가협회Maisons Paysannes d'Alsace를 설립한다.

1980년에는 대대적인 활동을 전개한다. 지역에서 건축물이 해체될 위기가 심화되자 해당 건축물을 해체하여 다른 장소에 재건하기로 결정한다. 단순하게 집을 해체하고 한 곳에 모아 놓는 것이 아닌 에코뮤지엄을 이들은 구상한다. 그 결과 웅게르하임 시에서는 뮐루즈Mulhouse와 콜마르Colmar 사이의 중간에 위치한 에코뮤지엄 자원을 재건할 수 있는 공간을 마련하고, 알자스농가협회는 송고에서 철거된 주택을 재건하였다. 이렇게 에코뮤지엄은 시작되었다.

1980년 9월에 첫 번째 집을 재건하게 된다. 그 집이 케칭게 신문사의 복원이었다. 당시 오랭Haut-Rhin 지역 정치인인 앙리 괴츠시Henri Goetschy는 주택 재건 과정에서 재건기술과 지속성이 유지되기를 원했다. 그 결과, 오랭 당국과 알자스농가협회는 지속적인 파트너십을 형성하였다. 1980년 9월 첫 번째 건축물의 재건 이후, 1984년까지 19채의 건축물을 복원한다. 19채의 건축물 복원과정은 알자스 건축에 대한 기초적인 기술력뿐만 아니라 지역과 주민에 대해 깊이 있게 이해할 수 있는 계기가 된다.

1971년부터 시작한 활동에 이어 1980년부터 지역건축물의 본격적인 복원과 재건이 진행되면서 1984년 6월 1일에 알자스 에코뮤지엄으로 공식적인 오픈을 하게 되고 당시 문화부 장관인 잭 랑Jack Lang이 공식적인 개관을 한다.

개관 첫해부터 알자스 에코뮤지엄은 국민적 사랑을 받는다. 20채로 시작한 건축 유산을 관람하기 위해 개관 첫해에 75,000명이 알자스 에코뮤지엄에 방문한다. 그 이후 건축물의 특성을 맞춘 건물 내부의 오브제가 구성되게 된다. 가구, 옷, 문서, 사진 등 내부 부속품 등 수만 점에 이르는 물품이

이곳에 기증된다.

알자스 에코뮤지엄 인근 뮐루즈시에는 중세 성벽이 있었다. 이 성벽은 1985년부터 1987년에 걸쳐 에코뮤지엄 현장에 재건된다. 1987년에 완공된 성채는 마을에서 그 위용을 뽐낼 뿐만 아니라 알자스 에코뮤지엄 전체 경관을 조망할 수 있는 장소로 방문객의 사랑을 받고 있다.

1989년에는 무스크Moosch 제재소를 재건했다. 나무가 지역의 중요한 자원이었던 시기에는 제재소가 마을에서 중요한 공장이었다. 알자스 에코뮤지엄에는 무스크의 위키Wicky 제재소와 돌레렌Dolleren의 게벨Gebel에서 가져온 제재소가 있다. 이 당시 재건된 제재소는 2006년 이후 거의 운영이 중지되었다가 2015년에 다시 프로그램을 운영하였다.

1994년에는 도예공방을 재건하고 개원했다. 새롭게 재건한 도예공방은 18세기에 바랭Bas-Rhin에 있었던 도예가 마을인 주펠른하임Soufflenheim을 재건한 것이다. 이 도예공방에서는 전통적인 방식으로 알자스 도자기를 만들기도 하고 방문객을 위한 참여프로그램도 운영하고 있다.

개관한 지 30주년이 되던 해인 2014년에는 뮤지엄 개관 30주년을 기념하여 다양한 이벤트를 진행했다. 30주년에 맞추어 30개의 도전과제가 알자스 에코뮤지엄과 자원봉사자에게 주어지고 그 미션을 수행하는 프로그램이었다. 그중에 30시간 안에 Rixheim 골조를 조립하는 퍼포먼스, 수염을 단 30명의 남자를 대상으로 알자스 에코뮤지엄 이발소에서 활동하는 이발사의 면도 시간을 기록하는 행사, 알자스 의상을 입은 30개의 가족사진을 공유하는 행사 등이 진행되었다.

2014년 12월에 알자스 에코뮤지엄에서는 과거의 건축물 중심으로 콘텐

츠를 운영했다면 앞으로 다가올 알자스의 건축은 무엇인가를 고민하는 시간을 갖게 된다. 건축가 마태 빈터르Mathieu Winter는 알자스의 첫 번째 주택을 착공하게 된다. 그 주택은 전통적 주택과 현대적 주택, 즉 과거와 미래의 결합을 소재로 한 건축으로 평가되었다.

2015년 여름에 〈알자스에서 21세기 살기〉라는 개발 프로젝트가 건축 그룹인 포모르ForMaRev와 ETC 그룹에 의해 진행되었다.

알자스 에코뮤지엄 연도별 주요 활동

구분	주요 활동
1971년	마크 그로드월과 역사 및 고고학 학생 중심의 그룹 구성
	알자스농민협회 설립
1973년	알자스농가협회
1980년	웅게르하임 시에서 뮐루즈와 콜마르 중간에 위치한 에코뮤지엄 재건 공간 마련
	알자스농가협회가 송고 마을에서 철거된 주택을 재건
1980년 9월	첫 번째 집 재건, 케칭게(Koetzingue) 신문사 복원과 기술력 및 지속성 인정
	행정과 협회와 파트너십 형성
1980년~1984년	19채 건축물 복원 및 알자스 건축에 대한 기술력 확보
1984년 6월	알자스 에코뮤지엄 오픈
	개관 첫해 75,000명 방문
1985년~1987년	성채 재건
1989년	무스크 제재소 등 제재소 3곳 재건 후 2006년 운영 중단
1994년	도예공방 개원
2014년	개관 30주년 행사, 30개의 다양한 퍼포먼스
	21세기 최초의 알자스 주택 착공
2015년	버킷 휠 제재소 재운영 시작
	〈알자스에서 21세기 살기〉 프로젝트 진행

살아있는 유산,
　　알자스 사람들

　산업화 이전 사회는 마을 사람 각 개인은 마을에서 중요한 자산이자 자원이었다. 오랜 시간 선대로부터 물려받은 기술은 마을에서 장인으로 대접받았다. 그 이유는 마을에서 필요한 모든 필요를 충족시켜주는 능력자였기 때문이다.

　알자스 에코뮤지엄에서는 이들을 무형문화유산으로 구성하고 건축물과 물건을 보전하는 방식과 동일하게 이들을 운영했다. 오랜 시간 삶의 기술력을 쌓아온 장인을 무형유산으로 구성한 이유는 에코뮤지엄의 정체성을 확인시켜 줄 뿐 아니라 그들이 수입을 올릴 수 있기 때문이다. 이발사, 빵 굽는 사람, 수레를 끄는 사람, 수레 목수, 제화공, 대장장이, 도공, 가죽으로 작업하는 사람, 쿠퍼(나무공예가), 바구니 메이커 등의 장인을 알자스 에코뮤지엄의 무형문화유산으로 구성하였다. 알자스 에코뮤지엄의 장인들은 화려한 삶을 살아온 이들이 아니라 마을 사람과 삶을 공유하며 마을 사람의 삶을 윤택하게 한, 숨은 공로자 역할을 한 사람들이다. 20세기 초까지 이발사는 인기 있는 직종이었다. 마을 사람의 수염과 콧수염을 다듬는 일을 전담했다. 동네 이발사의 면도용 브러쉬와 면도기, 수염과 콧수염을 다듬을 수 있는 빗과 가위는 그의 일상에 늘 함께하는 도구였다. 이발사의 면도는 제1차 세계대전 이후 가정에서 사용할 수 있는 면도기 보급과 함께 이발에서 미용으로 사회적 분위기가 바뀌면서 이발사의 설 자리는 점점 위축되었다.

그뿐 아니다. 제빵사도 이발사와 유사하다. 지금은 빵을 구매하거나 사 먹기 위해서는 제빵사가 만든 베이커리에서 빵을 구매한다. 이발사가 성행하던 그 비슷한 시기에 빵은 베이커리가 아니라 각자의 집에서 직접 만들었다. 토요일을 빵의 날로 정하고 주로 안주인이 빵을 만들었다. 알자스에서는 프랑스 혁명 이전까지 집집마다 빵을 만드는 화덕이 있었다. 알자스 에코뮤지엄에서는 당시 집에 돌출되어 있는 화덕을 만날 수 있으며, 당시의 기술로 재현한 다양한 빵을 만날 수 있다. 당시 각 가정에서는 화덕에서 빵을 굽고 난 후 식지 않은 화덕의 열기를 이용하여 남은 반죽을 피고 그 위에 크림과 양파를 얹어 타르트 플랑베tarte flambée 또는 라마쿠에차lammakuecha를 만들었다. 이 빵은 알자스의 유명한 빵이 되었다.

자동차가 보급되기 전에 이동수단은 수레였다. 목공전문가인 수레공은 수레, 마차, 트롤리와 같은 차량을 만드는 장인이었다. 그중에 바퀴를 만드는 일이 가장 어려운 일이었다. 수레공은 목수와 대장장이 기술 모두가 필요한 장인이었으며, 대장장이 기술이 필요한 이유는 바퀴제작 마지막 단계에 철을 이용하여 타이어를 만들기 때문이었다. 20세기 초까지 모든 마을에서는 자체적으로 수레를 만들었으며, 1950년대 자동차와 고무 타이어가 등장하면서 수레공은 점점 사라졌다. 당시 알자스에서는 수레공을 구부러진 나무를 의미하는 크룸 홀츠krum holz라고 불렀다.

구두 수선공은 마을에서 반드시 있어야 하는 장인이었다. 그들은 마을 사람이 신을 신발을 만드는 일을 담당했기 때문이다. 그들은 가죽신과 나막신

을 만들었다. 가죽 조각에 철이나 주철을 활용하여 못을 이용하여 신을 만들기도 하고 직접 손으로 꿰매어 신을 만들기도 하였다. 신발 수선 역시 전문 구두 수선공의 몫이었다.

대장장이는 쇠를 다루는 일을 하는 장인이었다. 대장장이는 마을에서 존경의 대상이 될 정도로 마을에서는 매우 중요한 사람이었다. 대장장이는 수레공이 사용할 철 타이어를 준비하고 수레의 차축과 볼트뿐만 아니라, 식사할 때 사용하는 포크와 나이프를 만드는 일을 한다. 대장장이는 자기 일 외에도 창문을 잠그는 잠금장치를 만드는 목수, 금속밴드를 만드는 술장수, 농부가 필요한 쟁기와 써레를 만드는 일과도 연결되어 있는 중요한 장인이었다.

알자스 주변은 라인강이 인접해 있다. 라인강을 따라 마을 곳곳에 자리한 어부 역시 마을에서 중요한 인물이었다. 어부는 대마를 이용하여 고기를 잡기도 하며 그들만의 생활의 지혜로 어부의 삶을 이어갔다. 반면 산업화에 의한 오염과 운하 건설로 어류의 양이 감소하면서 1950년대 이후 생계를 위해 활동하던 어부는 사라지기 시작했다.

도공 역시 알자스의 중요한 인적자원이었다. 불과 열을 이용하여 실용적인 물건을 만드는 일을 하는 도공은 어떤 형태의 모양과 상관없이 모든 종류의 점토로 도자기를 만드는 장인이었다. 알자스 에코뮤지엄에서는 당시 북부 알자스 마을인 주플레하임Soufflenheim에서 사용하던 기술을 그대로 적용

하여 운영하고 있다. 1930년대 이후 주철을 활용한 법랑 제품이 등장하면서 도자기는 일상생활에서 생활하는 생활용품이 아니라 장식용 기능이 커졌다. 지금 알자스 에코뮤지엄에서는 장식용 도자기를 예전의 알자스 도예 기술을 접목하여 관광객을 위한 상품을 만들고 있다.

그다음은 가죽으로 작업하는 장인인 마구 제조인Saddler이다. 이들은 굴레, 끈, 배낭, 안장 등 가죽으로 제품을 만드는 장인이다. 이들은 동물을 이용하여 농장을 운영하는 사람에게는 매우 중요한 장인이었다. 농장에서 동물을 이용한 생산이 줄면서 이들 역시 사라져갔다. 그 이후 이들은 가죽가방, 자동차 시트, 가구 덮개 등을 만드는 일로 전환해 갔다.

알자스에서는 와인 만드는 일을 하는 사람이 사용하는 나무통을 만드는 쿠퍼cooper가 중요한 장인이었다. 와인의 성지인 알자스에서 와인을 담기 위한 나무통은 매우 중요했다. 와인을 담는 통을 만드는 쿠퍼의 가장 핵심적인 기술은 열을 이용하여 나무를 구부리는 기술이었다.

마지막으로 바구니 제작자이다. 바구니 제작자는 우리 선조가 짚, 대나무, 갈대, 싸리나무 등을 이용하여 생활에 필요한 물건을 만들었듯이 알자스에서 섬유질이 많고 유연한 재료를 활용하여 바구니와 장식적 요소가 많은 가구를 만드는 장인이었다. 이들은 특히 버드나무를 이용하여 제품을 만들었다. 당시 많은 바구니 제작자는 자신이 직접 버드나무 농장을 가지고 있었다. 바구니 제작자가 가장 황금기를 누린 시기는 산업혁명 시기였다. 와인 생산, 농업, 제빵 등 모든 분야에서 바구니 제작자가 만든 제품이 필요했기 때문이다.

알자스 에코뮤지엄에서 장인이 중요한 이유는 간단하다. 그들의 삶이 곧 알자스 에코뮤지엄의 정체성의 표현이자 알자스의 유적이자 유산으로 인식되었기 때문이다.

알자스의 에코뮤지엄 이발소의 재현은 마을에서 실제로 이발소를 운영했던 장인이 실질적으로 할 수 있는 사람을 발견하는 일부터 시작되었다. 알자스 에코뮤지엄에서 가장 중요한 것은 장인이 가지고 있는 그만의 기술을 보여주는 것이 중요하다. 중세부터 근대까지의 오랜 경험으로 축적된 그들의 문화를 알자스 에코뮤지엄에 그대로 녹여 관광객을 맞이한다. 이렇게 활동하는 장인은 150여 명 정도 된다. 가령, 이발사는 이발소에 정기적으로 가서 당시의 오브제를 소개하기도 하고 방문 온 방문객을 대상으로 직접 면도를 하거나 이발을 해준다. 산업화에 잊혀 갈 수 있는 장인들, 그들이 가지고 있는 기술을 알자스 에코뮤지엄에서 각자의 자리에서 활동을 하거나 20~30대의 젊은 세대는 그 기술을 배워 알자스의 전통을 이어가면서 자기 삶의 기술을 만들어 가고 있다. 다양한 기술을 가진 장인은 단순히 기술을 가진 사람이 아니라 알자스 에코뮤지엄의 운영자가 되기도 한다. 이들의 자부심과 알자스 에코뮤지엄의 미래는 그들의 미소와 활동에서 찾을 수 있다.

@ 알자스 에코뮤지엄의 이발소

@ 알자스 에코뮤지엄의 체험프로그램

ÉCOMUSÉE D'ALSACE

Bienvenue
Willkommen
Welcome

Tant d'histoires à vivre | So viel zu erleben

@ 알자스 에코뮤지엄 안내판

ECOMUSEUM

08

사람과 석탄의 콜라보,
르 크뢰소-몽소

@ 프랑스 르 크뢰소의 베르리성

인류의 끝없는 숙제, 혁명

인류의 역사는 혁명의 역사라고 해도 지나친 말이 아니다. 제4차 산업혁명의 시대를 사는 지금 인류는 여러 차례의 혁명의 시간을 지내왔다. 농업혁명에 이은 산업혁명도 인간과 산업에 대하여 많은 질문을 하게 한 혁명의 시간이었다. 그 결과를 모아 놓은 곳이 프랑스 브르고뉴의 르 크뢰소Le Creusot 와 몽소Montceau라는 마을에 자리하고 있다. 이곳에 자리한 에코뮤지엄은 "인간과 산업박물관"으로 표현되곤 한다. 그만큼 두 개의 마을은 프랑스 산업혁명을 이끄는 데 중요한 자원을 공급하는 역할을 해온 곳이기 때문이다. 르 크뢰소와 몽소의 두 개 지역으로 나뉘어 있지만 에코뮤지엄을 설명할 때는 하나로 묶어서 설명한다. 일종의 패키지 같은 것이다. 몽소의 석탄과 탄광, 르 크뢰소의 제철과 산업이 하나의 묶음이 될 수 없는 이유이다.

몽소의 탄광뮤지엄에 방문했을 당시 관계자는 "아니, 이 촌구석까지 먼 나라에서 온 이유가 뭐예요."라는 질문으로 이야기는 시작되었다. 한 시간 정도 기다려 줄 수 있느냐는 질문과 함께, 먼 나라에서 온 우리를 위한 그녀의 배려는 잔잔한 감동이었다. 공무원이 된 후 줄곧 한 곳에서 7년째 한 현장에서 업무를 하고 있다는 이야기와 자기 할아버지의 탄부 이야기에 자신의 마을을 대하는 마음이 각별하다고 느꼈다.

르-크뢰소의 베레리 성 에코뮤지엄 현장 전시실에서 본 한국인이면 "어! 이게 왜 여기에 있지, 아니 크뢰소 지역과 우리나라의 팔당과 이런 인연이

있었구나."라는 생각이 들 정도의 오브제가 전시되어 있다. 그 전시물은 커다란 엔진이었다. 엔진 외부에 영문이 쓰여 있는데 그 영문은 "PALDANG"이었다. 우리글로는 '팔당'이다. 르 크뢰소에서 주조하여 생산한 엔진이 한국 팔당댐에 사용되다가 수명이 다 되자 다시 이곳 전시실에 산업 콘텐츠로 자리하고 있다. 당시 르 크뢰소와 몽소에 있던 수많은 갱도에 스며든 물을 퍼 올리기 위해서는 펌프가 필요했다. 갱도와 펌프는 불가분의 관계였을 것이다. 자연스럽게 물을 퍼 올리는 펌프 개발은 당연한 일이었다. 그렇게 생산된 펌프는 우리에게는 댐에서 사용하는 펌프로 등장한 듯하다.

@ 몽소 레 민 석탄뮤지엄

프랑스의 심장이 되다

산업혁명이 한 나라의 근간을 세울 수 있는 콘텐츠로 생각하던 시기에 그 나라의 상징적인 구조물을 만드는 것은 매우 중요한 의미를 지닌다. 외부적으로 자기의 권위와 위상을 보여줄 수 있기 때문이다. 프랑스의 권위와 위상을 보여주는 대표적인 구조물이 파리 에펠탑이다. 파리 에펠탑을 둘러싼 우화는 많다. 철 구조물의 아름다움을 느끼게 해주는 탑이며, 당시 프랑스 철강산업의 상징과도 같은 구조물이다. 산업혁명과 산업사회로 가기 위한 콘텐츠는 철로 만든 무기가 아니라 철로 만든 거대하고 권위적이며 물리적인 콘텐츠였다. 1889년 프랑스 혁명 100주년을 기념하여 세워진 에펠탑은 지금은 프랑스의 자존심이 된 구조물이다. 당시 세워진 에펠탑은 과학과 산업의 승리라는 평가와 동시에 파리를 망치는 흉물로 평가되기도 하였

@ 파리 에펠탑

다. 대표적으로 프랑스를 상징하는 에펠탑은 프랑스의 철강산업의 결과이기도 하다. 석탄을 생산하던 몽소와 철을 생산하는 르 크뢰소 그리고 그 상징적 결과라고 할 수 있는 프랑스의 에펠탑은 프랑스 역사를 관통하는 하나의 궤적을 그리고 있다.

@ 베레리성 전시실의 전시물. 팔당댐 엔진

화려한 시간의 흔적

석탄과 철강의 도시였던 르 크뢰소와 몽소는 석탄 산업유산이 지역 곳곳에 자리하고 있다. 이 지역은 16세기부터 노천 채광 활동이 시작되었다. 삽 하나 들고 땅을 파면 석탄이 나올 만큼 지천에 널린 천연자원이었다. 18세기에 와서는 수공업 방식의 생활형 채탄작업 대신 지하에 갱도를 뚫고 석탄을 채굴하면서 본격적인 갱내채굴방식으로 전환되기 시작하였다. 자연스럽게 두 지역에는 많은 자본과 기술력과 이를 보유한 사람이 모이기 시작했다. 채굴을 위한 기술력은 시간이 지날수록 고도화되기 시작하였고 이것을 운영하는 사업 주체도 점점 커지기 시작했다.

1769년 3월 29일에 프랑스와 드 라 세즈Francois de la Chaise는 약 5만 헥타르에 달하는 지역에 몽스니 컨소시엄 설립 허가권을 얻는다. 1782년에 설립된 몽스니 왕립제련소는 1986년에 프랑스와 드 라 세즈Francois de la Chaise로부터 몽스니 컨소시엄 경영권을 넘겨받게 된다. 1832년에 몽스니 컨소시엄은 남쪽의 블랑지와 북쪽의 르 크뢰소로 분할되었다. 1830년대에 작은 규모의 광산업체가 생겼지만 결국 블랑지 컨소시엄으로 흡수된다. 당시 프랑스 국가 총생산에서 블랑지 컨소시엄은 1837년에는 2위, 1898년에는 4위, 1913년에는 9위, 제1차 세계 대전 직후에는 3위, 1927년에는 10위로 당시 국가 총생산의 4.2%를 차지할 정도로 이들은 호황을 누렸다. 1844년 590명으로 시작한 블랑지 컨소시엄의 종사자는 1920년에는 1만 명에 이를 정도로 대폭적인 성장을 하게 된다. 1930년대에는 8천 명으로 감소하였다가 1970년

@ 에코뮤지엄 포스터　　　　　@ 르 크흐소 지형

대 이후 급속하게 감소하면서 1998년에는 80명 정도에 불과할 정도로 쇠락
하게 된다. 당시 이 지역에서 블랑지 컨소시엄의 유일한 경쟁업체는 크뢰소
슈나이더 가문이 경영한 광산업체였다.

　두 지역에는 석탄과 광산 그리고 철강과 관련된 수많은 유산이 남아있다.
르 크뢰소의 광산산업 개발에 참여했던 샤고트(1808년-1826년), 영국계인
맨비와 윌슨 그리고 슈나이더 가문(1836년-1943년)을 비롯하여 19세기 르
크뢰소 철강산업의 요람인 리오 평원(플렌느 데 리오)이 내려 보이는 곳에 건
설된 얼음 갱도, 르 크뢰소 탄광 역사에서 가장 중요한 설비를 가지고 있었
던 생 로랑 갱도와 펌프, 1980년대 10개의 광산업체의 개발허가권을 취득
해 새로운 컨소시엄을 설립한 몽샤냉, 1938년 몽샤냉 컨소시엄에서 광부를

위해 최초로 설립된 주택 등이 있다. 몽샤냉 컨소시엄에 의해 설립된 주택 단지는 나중에는 몽소 레 민이라는 코뮌으로 성장하게 된다. 몽샤냉 레 민은 몽샤냉과 광산을 뜻한다.

그 외에도 19세기에 탄광채굴 산업의 중심지였던 라 마쉰느 갱도, 노르드 갱도, 켈탈 갱도, 생 뱅상 갱도, 베르트랑과 트레모 갱도Les puits Bertrand et Tremeau, 크레팽 갱도, 생-클로드 갱도, 샤샤뉴 갱도를 비롯하여 1908년에 뚫은 탄광 지역의 마지막 본거지였던 레게레트 갱도 등이 있다. 이 지역에 자리한 여러 갱도 가운데 생-클로드 갱도는 탄광뮤지엄으로 활용되고 있는 현장이다. 이 갱도는 1857년부터 1882년까지 채굴작업을 했던 갱도였다. 탄광뮤지엄으로 새롭게 변모한 이곳은 당시 블랑지 탄광에서 일하던 광부들이 이곳을 찾는 방문객에게 당시의 상황을 이야기하고 갱도를 안내한다. 과거의 광부가 마을의 스토리텔러로 바뀐 것이다. 과거의 광부는 안전등 보관 창고, 광부 개인 소지품을 보관하는 탈의실, 1916년 다른 지역에서 옮겨온 철로 만든 시추탑을 비롯하여 1872년 건축된 채굴설비 건물 등을 안내하고 당시의 에피소드를 전한다. 마지막으로 탄광뮤지엄의 핵심인 갱도를 탐사한다. 250여 미터에 이르는 갱도는 지난 2세기 동안 실제로 현정에서 작업했던 석탄채굴기술을 다양하게 관람하게 된다.

이 지역의 노동자를 위한 삶터를 만드는 일과 사회문화적 인프라를 만드는 일은 매우 중요했다. 1874년에서 1876년까지 슈나이더 가문이 설립한 남녀 학교 각각 한 개와 "씨테 누벨"이라는 이름의 노동자를 위한 주택 등이 대표적이다. 그 외에도 다양한 주거지가 등장한다. 처음에는 노동자 숙소로 시작하여 나중에는 주거지가 조성되면서 도시의 형태를 갖추게 된다. 1834

년 블랑지 탄광업체가 지은 노동자 숙소 단지인 알루에트 드 사비니 씨테, 19세기의 몽소 씨테 중 가장 대표적인 주택단지였던 브와 뒤 베르느 씨테, 1939년에 다양한 지붕 양식과 건축양식을 적용하여 만든 로즈레이 씨테, 1921년에서 1926년 사이에 생-아베데 갱도 부근에 노동자들을 위한 기숙사 건축물로 건립된 고테레 씨테La cite des Gautherets 등이 대표적인 주거지이다.

주요 업체 가운데 1825년부터 블랑지 코뮌 남쪽과 생-바이에 코뮌(몽소 농장 가까이에 위치해 있다)의 북서쪽에서 사업을 확장했던 몽소-레-민느 기업체와 1880년에 설립된 페레씨 레 포르주 컨소시엄 등이 있었다.

그 외에도 1852년경 알루에트 드 몽소 씨테에 최초 설립된 탄광병원, 1857년부터 코뮌의 광부들이 지은 노트르담 성당, 1876년 건립된 시청과 당시 위원회를 주재한 사람은 광산업체 사장, 1899년 몽소-레-민느에 설립된 광산노조, 1922년 광산업체의 추진 하에 몽소 출신의 마르셀 푸르니에 건축가가 지은 결핵 예방을 위해 건립된 보건진료소, ⟨Considere-Pelnard, Caquot & Cie⟩ 엔지니어 그룹의 주도로 세워진 루시 화력발전소, 샤반느 석탄 세척공장, 블랑지의 유리공장, 몽소의 광부노동조합, 몽소 광산공원 등 르 크뢰소와 몽소 레 민에는 사람과 탄광, 탄광과 사회에 대한 많은 콘텐츠가 100여km에 이르는 길에 각자의 색깔로 잘 분포되어 있다.

르 크뢰소와 몽소에는 석탄을 둘러싼 갱도, 주거지, 코뮌, 학교 등 다양한 자원과 이야기가 있다. 화려한 날은 가고 쇠락의 길을 걷게 된 두 지역은 새로운 선택을 하게 된다. 이러한 화려한 날의 기억은 "인간과 산업박물관"이라는 이름의 에코뮤지엄으로 다시 태어난다. 폐광 당시 남아있던 광산업 관련 건축 유산, 석탄자원이 가져다준 도시의 생기 등 두 지역이 산업과 사회

의 역사적 과정에서 보여 준 역할이 얼마나 중요했는지를 알 수 있도록 디자인 된 것이 르 크뢰소-몽소 레 민 에코뮤지엄이다.

에코뮤지엄의 성지로 다시 태어나다

프랑스 에코뮤지엄의 성지라고 할까? 그만큼 프랑스에서 중요한 에코뮤지엄 현장으로 생각하고 있는 이곳은 한국의 탄광 지역인 태백, 황지, 철암 지역 같은 느낌의 마을이다. 르 크뢰소의 주거지는 당시 노동자를 위해 주거지를 만든 노동자 지대이다. 지금도 르 크뢰소의 도심에서 보는 주거지는 노동자 지대라는 느낌이 짙게 들 정도로 황량하다. 프랑스 포도의 성지이자 노동자의 성지인 부르고뉴 지방의 르 크뢰소와 몽소는 주요 통신망이나 유명한 지적·문화적 중심지와는 거리가 있는 곳이자, 제각기 다른 농장, 광산, 공장의 노동자 주거지대다. 두 지역은 프랑스 산업혁명의 상징적인 도시로 인간과 산업 그리고 자연자원으로 공존한 도시였다.

르 크뢰소와 몽소 두 지역은 석탄과 철강, 인간과 산업의 상징적인 도시였다. 이러한 도시의 콘텐츠는 프랑스 에코뮤지엄으로 발돋움한다. 1972년에 설립된 르 크뢰소-몽소 레민 에코뮤지엄은 1973년 랑데스 가스코뉴 박물관Landes de Gascogne Museum과 동시에 시작된 프랑스 최초의 에코뮤지엄이다. 르 크뢰소-몽소 레 민 에코뮤지엄은 두 마을을 중심으로 25개의 마을을 포함하고 있으며 18세기 말 이 지역에서 성행했던 금속업, 탄광업, 유리제조

업, 세라믹 등 산업 활동과 관련된 문화유산 발굴을 목표로 운영되고 있는 뮤지엄이다. 이 에코뮤지엄의 가장 큰 특징은 에코뮤지엄의 핵심구성요소인 참여의 요소를 출발할 때부터 세밀하게 준비했다.

두 지역의 커뮤니티는 두 지역을 중심으로 16개의 행정구역으로 구성된 코뮌이 지방자치단체를 조직하고, 1960년대 이후 급격히 쇠락하는 도시에 새로운 대응을 위해 선택한 것이 에코뮤지엄 전략이었다. 커뮤니티에 해당하는 약 600여만 명의 사람들이 1970년 1월 13일 지방자치단체 구성원이 모여 자발적으로 대표자를 선출하는 방식으로 커뮤니티를 조직하였다. 당시 이 인구는 프랑스 인구의 10%에 해당하는 인구였다. 그만큼 이 지역은 프랑스에서 매우 매혹적인 도시였다. 이들 지방자치단체는 에코뮤지엄 운영에 필요한 시설과 자금을 투자하면서 시 당국은 부분적인 지원을 했다.

르 크뢰소-몽소 레 민 에코뮤지엄은 산업혁명 시기에 부흥했던 부지와 건물을 중심으로 100km에 이르는 길을 따라 21곳에 이르는 에코뮤지엄 관련 유산을 발굴하였다. 에코뮤지엄과 관련된 유산은 11세기의 수도원, 바로크 양식의 몽트세니스 교회Montcenis church, 르 뵈이르 성Le Breuil castle 등이 대표적으로 발굴된 유산이다. 르 크뢰소에서 몽소 레 민에 이르는 100km의 여정 그 자체가 두 지역의 삶을 오롯하게 담은 에코뮤지엄의 기록이자 삶의 여정이라고 할 수 있다. 르 크뢰소와 몽소 레 민 지역은 에코뮤지엄을 개념화한 조르주 앙리 리비에르George Henri Riviere와 위그 드 바랭Hugues de Varine이 제안한 에코뮤지엄의 실험지이기도 하였다.

거점과 거점을 연결하다

르 크뢰소-몽소 레 민 에코뮤지엄은 거점과 거점을 연결한 연결형 구조로 운영된다. 피터 데이비스는 거점과 거점의 연결을, 목걸이를 만드는 것은 진주가 아니라 실이라고 강조하면서 목걸이 모델을 제안한 바 있다. 그의 주장처럼 르 크뢰소-몽소 레 민 에코뮤지엄은 진주와 같은 지역의 보석을 잘 꿰는 체계를 갖춘 에코뮤지엄이다. 이 체계는 몇 개의 사이트별로 에코뮤지엄이 구성되어 있다. 르 크뢰소-몽소 레 민 에코뮤지엄의 중심을 담당하는 베르리성을 비롯하여 운하를 오고 가던 배를 이용하여 만든 운하뮤지엄, 몽소의 탄광지대에 있는 탄광뮤지엄, 1802년 지역에서 일하는 자녀의 교육을 위해 설립된 공립학교와 벽돌공장이 있다. 르 크뢰소-몽소 레 민 에코뮤지엄은 르 크뢰소와 몽소 지역 전체가 하나의 살아있는 뮤지엄으로 인식하고 이에 맞게 에코뮤지엄을 디자인했다.

르 크뢰소-몽소에서 핵심적인 뮤지엄 역할을 하는 곳이 베르리성이다. 이곳은 "인간과 산업박물관"으로 불리기도 한다. 인간과 산업박물관은 석탄을 이용하여 제련하고 철을 만드는 과정 등을 포함한 프랑스의 산업화에 대한 이야기를 담고 있다. 이 건물은 1786년부터 1832년까지는 유리제조공장이었으나, 1937년부터 슈나이더Schneider 가문의 저택으로 사용되기 시작했다. 철강산업의 쇠퇴는 곧 슈나이더 가문의 쇠락으로 이어졌다. 1969년 르 크뢰소에서 이 건물을 구입한 후 지금의 에코뮤지엄의 중심 거점으로 활용하고 있다. 이곳에서 3층 높이의 주 전시장과 유리공장으로 사용하던 원형 추모양의 건물 두 개와 당시 별채로 사용하던 건물은 전시장으로 활용하고 있

다. 르 크뢰소 지역의 역사와 문화를 그림, 판화, 사진, 유물, 기록 형태로 다양하게 전시 운영하고 있다.

운하뮤지엄은 르 크뢰소와 몽소 레 민 지역에서 중요한 운송로였다. 18세기 말에 손Saone과 루아르Loire강을 연결하는 운하가 건설된 이후 운하는 지역의 중요한 교통수단이자 운송수단이 되었다. 1990년 자발적으로 조직된 중부지역 운하협회는 에코뮤지엄에 자연스럽게 결합되었다. 1994년에 협회는 60인승 규모의 배를 구입하여 운하를 이용하여 관람하는 프로그램도 개발하기도 하였다.

몽소 레 민 에코뮤지엄은 채굴하면서 살아온 광부의 이야기와 그 지역의 삶과 산업을 주요 콘텐츠로 구성했다. 몽소 레 민 에코뮤지엄은 지역의 고고학을 연구하는 광산 · 광부협회와 연계하면서 활동이 시작되었다. 광산 · 광부협회의 노력으로 당시의 작업장을 다시 복원할 수 있었다. 몽소 레 민 에코뮤지엄은 갱내에서의 광부의 고된 노동, 갱내에서의 희생자에 대한 회고 외에 지역에서 진행하던 축제, 광부들 간의 끈끈한 동지애와 연대감, 탄광촌 경영자의 가족적인 경영의 가치를 발견하는 일이라고 설명한다.

공립학교Maison d'Ecole는 1880년에 몽소 지역의 소녀들을 수용하기 위해 설립된 학교이다. 이 공립학교는 1988년에 역사적 건축물로 등재되면서 학교뮤지엄이 되었다. 5개의 교실 중 2개는 19세기 말부터 1950년대까지의 교실이 재현되어 있다.

레베보도Vairet-Baudot 벽돌공장La Briqueterie은 19세기 말부터 20세기 초까지 이 지역 특산품으로 각광을 받았던 벽돌 시연과정을 볼 수 있는 뮤지엄이다. 몽소와 블랑지 광산에서 채굴한 석탄은 공장을 가동하는 주요 연료로 사용

되었다. 당시 이 벽돌공장에서 생산한 벽돌은 다른 지역에서 생산하는 붉은 색 벽돌과는 달리 철분을 많이 함유하고 있는 흑벽돌brique noire de fer은 인기가 좋았다.

르 크뢰소-몽소 레 민 에코뮤지엄은 주요 거점과 거점을 연결하고 그 안에 사람과 그들이 살아왔던 이야기를 담아낸 살아있는 지붕 없는 박물관이다.

@ 에코뮤지엄 안내지

에코뮤지엄을 설계하다

르 크뢰소-몽소 레 민 에코뮤지엄의 활동영역은 넓고 깊다. 이곳의 특징
은 뮤지엄에 소속되어 관리를 받으면서도 뮤지엄 활동을 확장하는 영구적
인 시설이 마을과 지역공동체 곳곳에 스며들도록 디자인되었다는 점이다.
지역공동체 전체가 살아있는 뮤지엄, 사람들은 언제나 그 안에서 생활이 가
능한 특징을 지닌 곳이 르 크뢰소-몽소 레 민 에코뮤지엄이다. 이렇게 하기
위해서는 몇 가지 중요한 디테일이 숨어 있다. 그 디테일은 수집, 활동, 보
관, 관리의 체계를 이루고 있다. 이 체계는 다른 에코뮤지엄 현장에서도 숙
지할 만한 사안이다. 르 크뢰소-몽소 레 민 에코뮤지엄은 지역의 모든 것을
뮤지엄의 일부로 규정하고 그 안에서 19세기와 20세기의 산업 활동에 자
료는 수집하고 분류하고 보관하는 작업을 지속해서 수행한다. 특히 수집방
식은 일반수집과 보관수집으로 이원화하여 진행한다. 일반수집은 소유자가
직접 보관하는 형식을 의미하며 목록 카드 정도를 작성하고 보관은 개인이
하는 것을 의미한다. 반면 보관수집은 박물관이 책임을 지고 보관하는 형식
을 의미한다. 보관수집은 공동체와 공동체의 역사 또는 환경에 중요한 것이
무엇인지를 판단하고 수집하는 것을 의미한다. 여기서 중요한 것은 법적 소
유권 유무를 떠나 문화재 재산권의 개념에서 접근하여 지역자원을 유산으
로 체계화시키는 작업을 한다.

수집은 활동으로 이어진다. 에코뮤지엄의 구성요소 가운데 유산과 참여
에 이른 활동을 의미한다. 어떻게 보면 에코뮤지엄의 꽃이라고 할 수 있다.
뮤지엄의 전통적인 활동이 아니라 에코뮤지엄의 활동은 지역에서 주민의

참여로 생산된 유산을 다른 주민과 공유하는 것이다. 활동은 여정 기법 같은 방식의 과정중심 · 관계중심 · 사람중심으로 설계된다. 가령, 방학을 이용하여 청소년을 모집하고 이들이 카메라와 녹음기를 들고 사전에 학습된 워크숍 내용을 기초로 중요한 사람 또는 자원을 찾아 나선다. 초기에는 기초 수준의 마을 자원 탐색을 시작으로 횟수가 거듭될수록 깊이 있는 조사를 하게 된다. 이 프로그램에 참여한 청소년은 그 과정에서 마을 주민의 생활에 얽힌 모든 것을 채록할 뿐만 아니라 바깥일과 집안일, 과거와 현재, 유품, 구비전승, 사진앨범, 주거 상태 등을 탐색하고 기록한다. 어느 정도 자료를 모으면 조사결과에 대한 논리적이고 체계적인 분류와 전시계획을 세운다. 전시계획은 뮤지엄 기능을 할 수 있는 전시 디자인이다. 청소년의 눈으로 본 전시준비과정에서 청소년은 지역과 지역사람 그리고 세대와 세대를 이해하게 된다. 지역에서는 청소년이 조사한 자원은 공동체적 유대관계를 갖게 된다. 결국 에코뮤지엄의 활동은 지역공동체에 대한 이해로부터 시작하여 커뮤니티 뮤지엄의 중요성과 지역공동체 단위에서의 문화 활동을 증진하는 연쇄적 반응이 일어나게 된다.

생활사에 관련된 자원을 중요하게 정리하기도 하고 그 외에 뮤지엄 본연의 활동인 사료적 가치가 있는 활동도 특정 주제에 맞추어 보관하는 과정을 갖게 된다. 마지막으로 가장 중요한 것은 수집된 자원을 어떻게 보관하고 관리할 것인가 하는 문제이다. 결국 에코뮤지엄에서는 커뮤니티 기록보관소 또는 관련 활동을 모색하는 일이 매우 중요하다.

르 크뢰소-몽소 레 민 에코뮤지엄에서는 이용자위원회, 과학 · 기술위원회, 관리위원회를 중심으로 관리하고 있다.

르 크뢰소-몽소 레 민 에코뮤지엄의 위원회 구성

1) 이용자위원회	계획수립 및 결과를 평가 수행 역할 사회적 직업별 그룹, 연령 그룹, 문화적 소수자와 기존의 학술, 문화단체 대표로 구성
2) 과학 · 기술위원회	연구 활동 보조, 전시 활동 수행 및 감독 박물관과 관계를 맺고 있는 전문가(교사, 분야별 연구자, 공학자 등)를 비롯한 상임 또는 활동가로 구성
3) 관리위원회	박물관의 재정 담당 재정에 관계된 모든 단체의 대표자로 구성 각 위원회를 대신해 동일한 숫자의 대표들이 박물관의 집행기구가 될 집행위원회 구성

참조 : 백승길(1988).《오픈 뮤지엄 프로그램》. 정음사. pp. 57~66. 재구성.

르 크뢰소와 몽소 레 민 에코뮤지엄의 운영의 특징

구분	주요 내용
1단계 : 태동기	• 르 크뢰소 지역에 주민네트워크 형성 -〉 지역공동체 가치 발견 • 사양산업이 된 과거 지역의 핵심산업이었던 철강, 크리스탈 제조, 벽돌, 타일 등에 대한 조사 · 연구 및 지속적 수집 • 철강산업 쇠락으로 몰락한 슈네르트 가문의 대저택인 베르리성 매입 후 1973년「인간과 산업박물관」으로 개관 • 베르리성을 중핵으로 에코뮤지엄 시작
2단계 : 형성기	• 중핵박물관과 위성박물관의 네트워크 형성 • 주민과 각 사이트의 연합과정 도모 • 르 크뢰소의 베르리성이 중핵 역할 • 블랑지의 광산박물관, 몽소의 학교박물관, 시리르노블의 벽돌공장, 에퀴스의 운하박물관 등이 중심적이며 독립적인 거점 활동 • 주민의 자발적 협회 조직 -〉 자치단체 설득 -〉 에코뮤지엄 영역확보 -〉 자원봉사 활동 증진 -〉 지역연구자와 연계 -〉 지속적 학술 활동 -〉 지역예술가와 연계한 출판 활동 -〉 시즌별 기획전시
3단계 : 성숙기	• 외부와 관계 맺기 • 사회적 박물관 연대와 회원 간 교류 및 대내외적 활동 지원 • 사회적 박물관 연대에 가입하여 활동 • 기획전시 및 방문객과의 소통 • 홈페이지를 활용한 적극적 소개 • 여러 나라에 사례로 소개

참조 : 송희영 · 배은석 외(2018).《프랑스 지역 문화콘텐츠》. 북코리아. pp. 152~153.

르 크뢰소와 몽소 레 민의 에코뮤지엄은 산업 역군으로 자기 삶을 갈아 넣은 노동자의 영혼을 기억하고, 지역경제의 쇠락으로 떠나는 젊은이를 기억하는 일은 지역의 '유산'을 이해하는 것으로부터 출발한다. 사람과 사람의 관계, 유산과 유산과의 관계, 사람과 유산과의 관계 맺기와 참여를 통하여 에코뮤지엄의 또 하나의 가치인 '활동'을 이어간다. 이것이 르 크뢰소와 몽소 · 레 · 민의 에코뮤지엄이다.

09

거리아트와 시대의 거장들,
카실리노

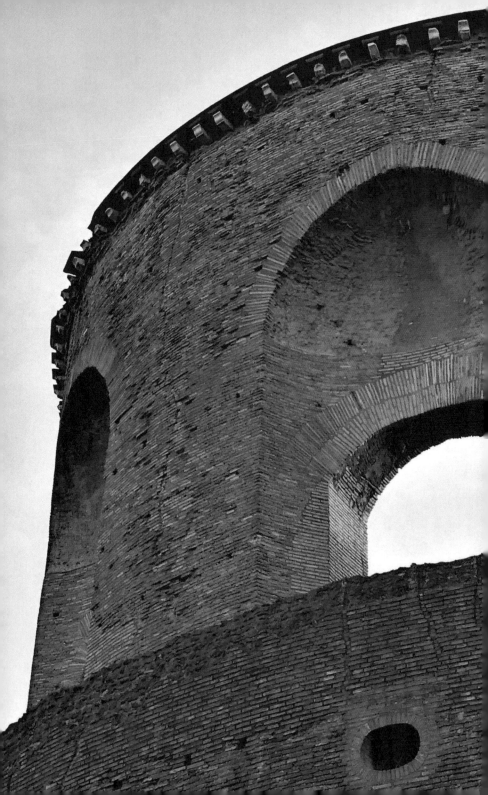

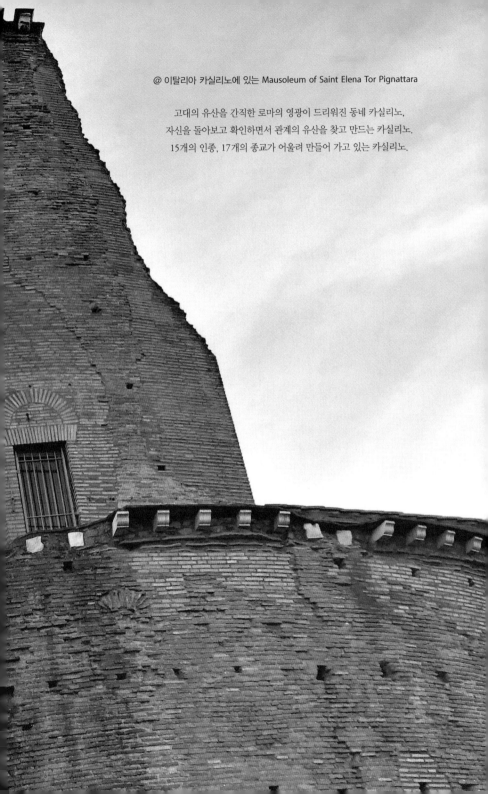

@ 이탈리아 카실리노에 있는 Mausoleum of Saint Elena Tor Pignattara

고대의 유산을 간직한 로마의 영광이 드리워진 동네 카실리노,
자신을 돌아보고 확인하면서 관계의 유산을 찾고 만드는 카실리노,
15개의 인종, 17개의 종교가 어울려 만들어 가고 있는 카실리노.

인류 역사의 대서사극, 카실리노

카실리노는 우리가 알고 있는 이탈리아 로마의 원형이다. 지금의 로마가 자리 잡기 전에 자리를 잡았던 로마의 원도심이 카실리노이다. 중세시절 한참 잘나가던 로마가 지금의 자리로 이전하면서 이곳은 이미 수세기 전에 원도심이 되었다. 카실리노는 시골에서 도시로의 확장을 지켜보면서 영토와 변혁의 역사를 간직한 곳이자, 고대 제국의 역사를 비롯하여 전쟁과 이주의 현대의 역사를 간직한 곳이다. 고대에서 현대까지, 지금의 로마에서 과거의 로마까지 이들의 영토성과 삶의 연대기는 엄청난 서사적 파노라마를 지닌 곳이 카실리노이다. 이 안에는 엄청난 이야기와 상상력이 묻혀 있는 보물 같은 곳이 지금의 카실리노이다.

로마의 원형이었던 카실리노는 예술, 문화 그리고 생활의 중심지였다. 그러던 어느 날부터인가 교황들이 시내로 나가기 시작하면서부터 변화가 생기기 시작했다. 당시 교황들은 건물 안에 갇혀 생활하는 것보다 넓고 트인 곳을 찾는 과정에서 지금의 로마로 이전하게 되었다고 한다.

"교황들이 지금의 로마로 나가면서 변화되기 시작했어요. 예술작품 등이 트레비 분수 등 지금의 로마로 거주하기 시작하면서 그쪽으로 이동하기 시작했습니다. 당시 시내는 발전했지만 거주는 외곽지역에서 했지요. 휴양할 수 있는 곳은 도시 외곽에 두고 생활을 했지요. 그런데도 넓고 트인 곳을 선호하는 교황들은 넓은 땅을 찾아갔지요. 일종의 '나, 이 만큼 있어'라는 과시욕이지요. 그들에게는 과시할 수 있는 넓은 땅이 필요했지요."

@ 클라우디오 제네시(Claudio Gnessi). 그는 카실리노에코뮤지엄 대표로 활동하고 있다.

15개 언어, 17개 종교의 만남

이 지역은 과거의 영광을 뒤로 한 채 15개의 인종, 17개의 종교가 있는 로마의 다민족 중심지이기도 하다. 이러한 연유로 이들의 관심사는 참으로 다양하다. 인류학, 고고학, 현대사, 종교사, 현대도시미술, 도시계획 및 조경, 지속 가능한 관광, 문화유산, 무형문화유산, 스마트 관광, 스마트 시티, 디지털 문화 등 이들이 지향하고자 하는 철학적 기반부터 현실적으로 고려하여야 하는 비대면 사회에까지 다양한 분야에 깊은 관심을 두고 있는 곳이 카실리노이기도 하다. 복잡하고 난해한 지역으로 이해될 수 있지만 이들은 오히려 이러한 지역의 상황을 긍정의 자원으로 생각하고 거리예술과 문화로 문제를 풀어가고 있다.

공존을 위한 선택, 에코뮤지엄

엄청난 대서사적 시간을 관통하여 지금은 각기 다른 언어와 문화 그리고 그에 따른 종교가 있는 카실리노. 소통도 안 될 것 같고 문화적 양식도 달라 갈등도 많을 것 같은 동네다. 더욱이 17개나 되는 종교는 성향에 따라 갈등의 원인이 될 수 있다. 삶터에서의 긴장감은 늘 존재하는 듯하다. 그곳에 카실리노 에코뮤지엄이 있다. 이들은 Ecomuseum Casilino ad Duas Lauros Association 명칭으로 활동하는 지역사회조직이다. 카실리노는 2012년에 에코뮤지엄 활동을 시작했다. 로마의 원형이라는 명예 대신 로마의 주변부로 취급되면서 주변부라는 강박에 사로잡혀 있기도 했다. 초기에는 지역에서 활동하고 있는 수십 개의 협회와 시민이 모여 부동산 개발 프로젝트를 막기 위한 협의회로 시작하였다. 그 과정에서 선택한 방법이 에코뮤지엄 도시를 만드는 것에 합의를 하고 활동을 시작하였다. 에코뮤지엄의 원칙에 준하여 이들은 시민권에 깊은 관심을 두고 활동을 시작했다.

지역에서는 여러 여건상 일반 박물관이나 특별한 전시공간을 만들 수는 없으나 공동체 그 자체가 살아있는 하나의 유산으로 인식하고 직접적인 시민이 참여할 수 있는 방안을 고민하기 시작했다. 카실리노에서는 2012년 지역유산에 대하여 어떻게 생각하는지를 연구하면서 그 과정에 참여 과정을 녹여 냈다. 연구 활동 이후 2016년에 200여 명이 모인 자리에서 그 결과를 발표하였다. 2019년에는 카실리노 에코뮤지엄 계획을 해당 지방자치단체에 전달하고 각 부서는 이 계획에 대한 듣기와 공유를 하기 시작했다. 그해

2019년 10월 7일 카실리노 에코뮤지엄Casilino Ecomuseum을 공식적으로 인정하면서 본격적인 활동을 시작하였다.

이들은 에코뮤지엄 활동을 통하여 지역 문화유산, 문화 간 대화, 공동의 상품도 개발하고 이를 위한 연구 활동에 촉진하고 있는 지역사회조직으로 구성하였다. 이들이 지역유산에 깊은 관심을 두는 이유는 명백하다. 지역유산에 대한 지식을 확산시키면서 사회적 문화적 포용성을 높이고 궁극적으로 지역사회복지와 연결하고자 한다. 그 일련의 과정은 참여의 과정에 집중한다. 이들은 참여형 디자인을 강조한다. 참여의 키워드는 에코뮤지엄에서 매우 중요한 의제인데, 이들은 참여 과정에서 커뮤니티디자인을 위해 노력하는 분위기이다. 이들이 참여형 디자인을 하는 이유는 단 하나다. 참여형 디자인은 커뮤니티 자신의 영역을 돌아보는 과정이 도시계획의 과정에 반영된다. 그뿐 아니라, 커뮤니티에서 돌보아야 할 문화유산의 가치 확산이 결국 지속 가능한 발전으로 이어진다는 믿음에서 이들은 참여형 커뮤니티 디자인을 강조한다.

벽에 그린 허바륨

우리에게는 생소한 단어, 허바륨Herbarium. 우리는 식물표본실이라고도 한다. 허바륨은 식물을 채집하고 계통적으로 분류하여 만든 표본을 전시 또는 보관하는 장소를 의미한다. 이탈리아 로마 인근에 자리한 카실리노, 지금의

로마가 생기기 이전에 로마의 시작이 카실리노 지역이었다고 클라우디오 제네시Claudio Gnessi는 전한다. 첫 미팅 장소는 다양한 식재료가 그려진 벽화 앞이다. 온갖 파슬리가 그려져 있다. 이 지역의 랜드마크 같은 곳이기도 하다. 이 지역 에코뮤지엄의 기획자이자 대표인 클라우디오 제네스Claudio Gnessi와의 첫 만남도 허바륨 벽화 앞 거리에서였다. 그와의 미팅이 결정된 이후 첫 미팅 장소는 거리라는 소리에 약간 의외였다. 왜! 거리에서 만나자고 하지? 약속 당일 아침 시간을 서둘러 약속 시각보다 일찍 도착했다. 지저분한 거리, 인도의 보도블록에 듬성듬성 자란 풀들과 그 사이에 펼쳐진 개똥들, 지역의 첫인상은 그리 편하지 않았다.

편하지 않은 첫인상을 반겨준 이는 바로 허바륨이었다. Via Acqua Bullicante의 110번가 맹인 벽에 세워진 허바륨 벽화는 MIBACT의 DGAAP가 그린 작품이다. 이 작품은 "참여하세요! 창의적으로 행동하고 생각하세요! Prendi Parte! Agire e pensare creativo"라는 슬로건으로 만든 작품이다. 이 작품은 지역의 성격을 담은 예술품이다. 15가지에 이르는 다양한 인종, 17개에 달하는 종교 그 자체는 지역의 다문화와 다양성과 복잡성을 이야기 할 수 있지만 한편으로는 복합성을 지니고 있는 특징이라고 할 수 있다. 이를 관통시키는 그 무엇인가 고민하던 차에 그려진 그림이 허바륨이다.

이 그림은 다양한 인종이 서로 존중하는 창의적 사고를 통하여 지역사회가 가지고 있는 사회적 한계를 문화적으로 포용하고자 하는 마음에 시작된 프로젝트의 상징이다. 이 지역은 가난한 로마의 주변부로 취급될 가능성이

있다고 스스로 비평하기도 한다. 그런데도 이들은 아름다움과 못생김, 풍부함과 가난함, 중심부와 주변부라는 것들을 지역에 갈등으로 가져오게 되면 지역이 스스로 화해할 수 있는 전선이 무너지고 서로 돌이킬 수 없는 양극화 현상이 분명해진다는 것을 인식하기 시작했다. 이들의 생각은 간단했다. 행동할 것이냐 아니면 그만둘 것인가? 사랑할 것인가 아니면 혐오할 것인가? 서로 포용할 것인가 아니면 문을 닫을 것인가, 공유할 것인가 아니면 서로 배제할 것인가? 하는 문제에 직면하게 되었다. 이러한 현상을 지역에서 긍정적으로 생각하는 순간 아름다움, 사랑, 포용, 공유가 지역을 지배하게 될 것이며, 그 반대일 경우 못생김, 혐오, 배척, 배제가 지역에 만연할 것을 알게 되었다. 즉 지역의 특이성과 부정성에 대한 생각과 함께 앞으로 나가야 할 방향을 고민하게 된다. 이 허바름 벽화는 이러한 지역의 분석을 통하여 나타난 결과물이다. 의제가 결정된 이후 일반적인 회색의 콘크리트 빈 벽에 지역이 가지고 있는 특성과 차이를 거침없이 그리기 시작했다. 다민족 지역의 특성은 도시와 비도시의 특성을 간직하고 있다고 보고 이들은 그 사이에서 이들이 문화적이고 태생적으로 가지고 있는 것들을 그릴 것을 계획했다. 그들의 삶과 문화가 가지고 있는 식재료, 그들 또는 그들 선조의 땅이나 고장에서 얻을 수 있는 식재료를 벽에 그리기로 했다.

그림은 그리 화려하지 않게 단아하고 단순함을 선택했다. 배경색과 모노톤의 명료함을 선택했다. 그림에 대한 정보를 전달하는 인포그래픽 같은 느낌으로 구성하였다. 아마도 복잡하게 여길 수 있는 지역의 특성을 고려하여 보다 단순함을 설명하기 위한 선택이지 않을까 싶다. 한편으로는 다문화주

의를 주제로 다룬 작품이기도 하고 현재 거주자가 사는 사람의 문화를 식물로 표현하였다. 전 세계에서 온 먹을 수 있는 식물 또는 허브를 한 곳에 모아 자기의 영토성과 카실리노의 영토성을 표현한 작품이라는 생각이 든다.

그림의 구성에 대한 선택과 동시에 또 하나의 선택이 필요했다. 어디에 그릴 것인가 하는 것이다. 그들은 Via Acqua Bullicante의 110번가를 선택했다. 그 선택 역시 현명했다. 이들은 건축과 미개발의 경계가 되는 곳, 현대와 고대의 경계가 되는 곳, 문화적인 곳과 자연적인 곳이 만나는 곳, 현대의 시간과 고대의 시간이 만나는 곳을 찾아 선택한 곳이 바로 Via Acqua Bullicante의 110번가였다. 이들은 콘크리트 벽에 오랜 시간의 궤적이 스며 있는 장소성과 영토성을 상징적으로 표현하고자 했다. 즉, 질서와 혼돈의 경계 지점에 장소를 선택하고 이들의 이상을 그림으로 그렸다. 당시 현장을 안내해 준 클라우디오 제네시는 이렇게 설명한다.

"이 작품은 카실리노를 상징적으로 축적해 놓은 작품이다. 이탈리아에서 찾아볼 수 있는 채소들이다. 3번 채소는 파파야이다. 이탈리아 과일은 아니지만 여기서 찾기 쉬운 과일이다. 저 작품은 단순히 채소 또는 과일이 아니라, 카실리노의 복잡성을 담고 있다. 그런데도 서로 연관되어 있으며 섞여 있다는 것을 의미한다. 여러 채소와 과일을 섞어서 요리를 하듯이 서로 융합하자는 마음을 담은 작품이라고 볼 수 있다. 음식 문화를 융합해서 같이 조화롭게 살자는 우리의 희망을 담은 작품이다."

@ 허바륨(Herbarium)

Musa acuminata
Capsicum baccatum
Carica papaya
Capparis spinosa
Vicia faba
Olea europaea

7. Cucurbita moschata
8. Cucurbita
9. Citrus medica sarcodactylus
10. Raphanus sativus
11. Passiflora edulis
12. Solanum lycopersicum

13. Zingiber officinalis
14. Persea americana
15. Avena sativa
16. Asparagus officinalis
17. Cynara scolymus
18. Brassica oleracea

19. Illicium verum
20. Rosmarinus officinalis
21. Schinus molle
22. Thymus
23. Cichorium intybus
24. Coriandrum sativum

@ 허비륨 벽화 안내판

커뮤니티 문화공간, 시네마 엠파이어

카실리노의 상징적인 건물 중의 하나가 엠파이어 시네마이다. 이 극장은 커뮤니티 극장의 성격이 강하다. 건물 외벽에는 이탈리아 배우의 초상이 그려져 있다. 그런데도 이탈리아에서 논란이 많은 건축물 중의 하나이다. 이 건물은 1934년 마리오 메시나Mario Messina가 지은 건축물이다. 당시 이탈리아 파시스트 정권 스타일을 강조했는데 이 건축물이 이러한 비판으로부터 자유롭지 못한 상황이다. 이탈리아 초대 총리이자 이탈리아 파시스트당을 만들어 이탈리아 파시즘을 수립한 인물인 무솔리니가 만든 영화관이었기 때문이다. 무솔리니가 꿈꾸던 제국을 상징하듯 영화관 이름이 엠파이어라는 것이 아이러니하다.

본격적인 시네마 운영은 1970년대까지 진행되었다. 언제부터인가 사람들의 발길이 뜸해졌다. 결국 영화관은 문을 닫았다. 셔터가 내려간 이 건물에는 방랑자와 노숙자들이 밤에 모이기 시작했다. 지역 사람들의 눈에는 타락과 방랑의 소굴처럼 보였다. 건물은 점점 더 쇠락해갔다.

그 이후 2000년대 초반에 건물 소유주인 알레산드로 롱고바르디Alessandro Longobardi는 대학교 숙소의 일부로 사용하기 위한 리모델링 프로젝트를 수행하였다. 이 프로젝트에도 불구하고 지역의 끊임없는 요구가 이어졌다. 문화공간으로 다시 태어나기 위한 시위로 이어졌다. 4,000여 명이 이 운동에 참여했다. 그 결과 2012년에 지역의 복합문화공간의 성격을 지닌 엠파이어 시네마가 다시 열리게 되었다.

1970년대까지 영화관은 지역주민에게는 오락의 장소로 너무도 선명하게 자리 잡고 있었다. 1970년대에 영화관 폐쇄 결정이 내려진 이후에도 영화관의 향수는 여전했다. 2012년 카실리노 에코뮤지엄은 엠파이어 시네마를 주제로 워크숍을 운영했다. 그 워크숍은 영화관이라는 문화공간을 지역의 다기능센터로 다시 개발하는 것을 목표로 진행된 워크숍이었다. 드디어 2014년 영화관은 다시 문을 열었다. 2015년에는 건물의 일부 공간을 댄스와 시네마 활용이 가능한 공간으로 사용하게 되었다. 2016년 건물 6층은 공동작업공간, 연극교육을 위한 교실, 설치극장, 워크숍이 가능한 문화공간으로 구성되었다.

거리에서 만나는 제국의 인물

엠파이어 시네마 건물 외벽에는 유명한 배우의 얼굴이 그려져 있다. 이 프로젝트는 2014년 거리예술의 일환으로 진행된 프로젝트이다. 그림을 그린 작가는 이탈리아에서 명성이 높은 데이비드 베키아토David Vecchiato이며, 조직은 참여디자인연구소Cantiere Impero였다. 이들은 시네마 주변에 안나 마냐니 Anna Magnani, 마리오 모니첼리Mario Monicelli, 프랑코Franco & 세르지오 시티Sergio Citti, 피에르 파올로 파솔리니Pier Paolo Pasolini의 초상화를 그렸다. 이들은 지역 출신의 배우이기도 하고 로마와 관련된 프로젝트에 참여를 했거나 이탈리아 남부 이민자의 삶과 역사를 다루거나 파솔리니 부두 등등을 촬영하기 위해 자주 이 동네에 들렀다는 인연을 중심으로 선정된 인물이다. 그중에서는 아카데미 상을 받은 배우도 있다. 당시 이 프로젝트를 위해 100여 명 이상의 시민이 참여하여 기금을 마련해 주었다. 이 그림은 공식적으로 토르 피냐타 라Tor Pignattara 지구위원회에 의해 제작되었으며 카실리노 에코뮤지엄과 공동으로 MURo 프로젝트를 위해 데이비드 디아브 베카아토David Diavù Vecchiato에 의해 편집된 거리벽화이다.

벽화는 영화감독이 그려져 있는 그중에 여배우 그림이 있다. 그녀가 안나 마냐니이다. 이탈리아에서는 리틀 안나로 통했다. 이곳에서 안나 마냐니는 1908년 3월 7일 태어나 1973년 9월 26일 사망한 이탈리아 로마 출신의 연극배우이자 영화배우였다. 그녀는 이탈리아를 대표하는 배우로 〈장미의 문신〉으로 아카데미 여우주연상의 수상자이기도 하다. 〈소렌토의 눈먼 여인〉

으로 영화를 시작한 그녀는 세계대전 후 이탈리아 영화를 지탱해 준 최대의 성격배우로 평가받고 있다. 그녀는 배우뿐만 아니라 이탈리아 희곡을 만들고 대중화시킨 장본인이다. 희곡을 쓰더라도 실화를 바탕으로 썼다. 그는 카실리노에서 둥지를 틀고 활동을 했다.

@ 카실리노 거리 곳곳에 설치된 장식. 카실리노와 관련된 인적자원을 기억하고자 땅에 표식을 만드는 퍼포먼스를 진행한다. 1927년에 태어난 Giordano Sangalli는 1944년 7월 4일에 체포되고 체포된 1944년 7월 4일에 처형당했다고 기록하고 있다.

ⓒ 이탈리아 대표 여배우, 안나 마니니(Anna Magnani)

#T.SF TORPIGNASTREETARTFEST
3-10 FEBBRAIO 2018

LA MOSTRA CO
INAUGURATA IL
PRESSO IL CIR

아홉 뮤지스의 숲

엠파이어 시네마 1층 외벽 안쪽 면 벽에 그림이 있다. 〈아홉 뮤즈의 숲〉이라는 작품은 데이비드 디아부 베키아토David Diavù Vecchiato의 작품이다. 디아부는 1992년 만화와 삽화를 결합하여 포스터 아트를 시도한 인물이다. 그는 이 콘셉트로 1996년 로마와 밀라노에서 작품전을 열기도 하였다. 그는 한때 로마의 "MondoPOP" 갤러리 및 아트샵의 아트 디렉터였다. 그 이후 2010년에 "MURoRome of Urban Art of Rome" 프로젝트를 만들고, 2013년에는 TV 채널 Sky ARTE HD에서 거리예술 "MURo"에 관한 일련의 다큐멘터리를 기획하기도 하였다. 〈아홉 뮤즈의 숲〉은 2019년 3월에 완성된 작품이다. 이 작품은 숲을 배경으로 아홉 명의 여인을 각기 자신의 자연스러운 반라의 모습으로 그린 것이다.

@ David Diavù Vecchiato, "9 Muses의 숲(9 Muses의 숲)". Dell'Acqua Bullicante Rome

그는 그림을 그릴 때 준비 스케치를 하고 공간에 인물 프레임 비율을 정하는 형식으로 작품을 구상한다. 혹자는 예술 버스커라는 평가도 있지만 그는 공공예술 프로젝트를 고안하는 기획자이다. 그는 과거의 건축과 현재의 예술이 만나 오늘의 거리예술을 만들었다.

영화감독,
파솔리니를 다시 기억하다

카실리노 거리를 걷다 보면 거리벽화 한 장을 만나게 된다. 처음 보는 이들에게는 무언가 몽환적이기도 하지만 엄숙한 분위기를 자아낸다.

이 그림은 피에르 파올로 파솔리니Pier Paolo Pasolini(1922년 3월 5일-1975년 11월 2일) 영화감독을 기억하기 위해 그려진 그림이다. 파솔리니는 영화감독이자 시인이자 평론가였다. 그는 로마 가톨릭교회와 파시즘에 대하여 매우 비판적이었다. 그는 영화감독으로서〈살로 소돔의 120일〉영화라는 작품을 완성한 후 의문의 죽음을 당하기도 한 인물이다. 그의 죽음은 여전히 석연찮은 미스터리로 남아있다. 그는 영화뿐만 아니라 문학 활동도 열성적이었다. 최하층 노동자의 삶을 공감하면서 그의 문학은 인간의 빈곤, 고독, 상처받은 감정이 작품의 주요 테마였다. 특히 그는 작품을 위해 로마의 빈민굴에 출입하면서 빈민들과 같이 생활하면서 경험을 바탕으로 작품 활동을 하였다. 1955년〈생명의 젊은이〉라는 작품은 콜롬비아 퀴톳티 상을 받기도 하였으나 이탈리아에서는 발행금지되는 문제작으로 평가받았다. 그 이후 영

화에 전념하였다. 1954년 〈강의 여자〉 각본을 시작으로 1961년 〈아카토네〉를 연출하면서 영화계의 주목을 받았다. 그의 유작 〈살로 소돔의 120일〉은 부패한 종교와 권력이 결탁하면서 가져다준 인간의 파괴를 묘사한 작품이다. 이 영화는 바티칸 교황청의 분노를 가져오게 된다. 1975년 로마 옆의 항구도시 오스티아에서 〈살로 소돔의 120일〉에 출연했던 17세 소년 피노 펠로시과 함께 바닷가를 산책하던 중 의문의 죽음을 맞이한다. 그의 죽음 이후, 그의 죽음을 소재로 〈누가 파솔리니를 죽였나〉(감독 마르코 툴리오 지오르다나)라는 다큐멘터리 영화가 제작되었다.

토르 피그나타라의 시스틴 예배당은 파솔리니 감독에게 경의를 표하는 마음으로 2015년 4월 Galeazzo Alessi 215 건물 벽면에 벽화를 그리게 하는 데 중요한 역할을 한다. 파솔리니 감독의 죽음을 상징하는 작품이다. 이 작품은 파솔리니가 사망할 당시 몸이 떨어지는 것을 형상화했다. 그림은 우화적인 장소로 현장을 표현했다. 어머니의 무릎에 앉아 있는 아이, 떨어지는 파솔리니를 바라보는 사람들을 콘텐츠로 그의 삶을 표현했다. 이 작품은 주민의 참여는 의도하지 않은 작품이다. 작가주의가 반영된 작품이다. 파솔리니의 삶을 다룬 작가주의가 반영된 작품은 동네 주민들이 가장 사랑하는 작품 목록이 되었다.

@ Nicola Verlato – Hostia
Creato da Ecomuseo Casilino

브랜드에 대한 권리

로마의 로마인 카실리노. 한때 로마의 원형이었던 카실리노가 외부로 확
장되면서 지금 관광지로 유명해진 로마에 가려진 로마 속의 로마인 카실리
노이다. 지금은 15가지 인종과 17개의 종교가 카실리노를 메울 정도로 다
양성의 사회를 보여주고 있다. 카실리노는 다양한 이해관계가 보여줄지 모
르는 민낯을 그대로 안은 채 스트리트 아트로 카실리노의 미래를 찾아가고
있다. 건물 외벽에 그려진 허바튬과 시네마 엠파이어가 지역사회의 문화공
간으로 자리 잡아가는 그 과정은 지역사회에 대한 기록과 문화를 축적한 결
과이다. 거리에서는 이탈리아에 영광을 가져왔던 당대의 배우와 감독의 그
림이 그려져 있다. 매혹적인 반라의 모습을 한 〈아홉 뮤즈의 숲〉은 공공예술
의 전형을 보여주기도 한다. 이탈리아 카실리노의 에코뮤지엄에서 이야기
하는 것은 무엇일까? 카실리노는 오랜 시간 지역에 묻어 있는 사람의 이야
기와 그들이 층층이 쌓아 온 시간의 유산을 카실리노의 브랜드로 만들었다.
에코뮤지엄이 유산, 참여, 활동이라는 키워드의 삼박자로 이루어진 지붕 없
는 박물관이라고 보면, 카실리노는 지역의 자원을 새롭게 해석하고 활동하
는 브랜딩을 하는 과정이다. 카실리노의 이러한 노력은 로컬브랜딩으로 설
명할 수 있다. 지역의 문화콘텐츠를 소재로 현세대가 사는 장소성을 기억하
고 그 과정에서 카실리노 내부의 공동체를 만들어 가면서 지역사회가 살아
움직여 성장하게 하는 상호활동을 의미한다.

10

SDGs의 선택,
파라비아고

@ 이탈리아 파라비아고는 에코뮤지엄과 SDGs 실행을 위해 많은 노력을 하고 있다.

"에코뮤지엄은 참여가 에코뮤지엄의 존재를 합법화하는 커뮤니티 박물관이다. 에코뮤지엄은 인간과 자연의 가교이며, 인구와 그 영토 간 만남의 장소이며, 거주지의 풍경을 느끼지 못하는 사람을 위한 치료 약이다. 지속 가능한 발전을 기반으로 자연과 문화의 유산을 목표로 하는 공동체와의 협약이다. 주민과 방문객에게는 사회적 · 환경적 유산을 공유하고 제공하기 위해 세대 간의 소속감을 만들어 가는 것이 에코뮤지엄이다 (Città di Parabiago(2007), 《Verso l'Ecomuseo del Paesaggio》, p. 50.)."

이탈리아 에코뮤지엄 매니페스토 선언

2016년에 이탈리아에서 이탈리아 파라비아고 시의 에코뮤지엄 코디네이터인 Raul Dal Santo, 역사경제학자 Nerina Baldi, 고고학자 Andrea Del Duca, 건축가 Andrea Rossi는 〈The Strategic Manifesto of Italian Ecomuseum〉을 작성하였다. 저자 4명은 2015년에 구성된 이탈리아 에코뮤지엄 네트워크 구성원이자 2016년 ICOM 총회를 위한 국제포럼을 조직한 바 있다. 이들은 경관생태학, 에코뮤지엄학, 지속 가능한 발전, 지역계획과 프로젝트 과정에서의 주민참여에 중요성을 두고 활동하고 있다. 이탈리아 에코뮤지엄은 사회, 환경 및 경제적으로 지속 가능한 발전을 촉진하기 위해 지역의 유산을 인식하면서 관리하고 보호하는 참여 프로세스를 강조한다.

여기서 강조되는 에코뮤지엄은 적극적인 참여와 기관 및 협회와 같은 이해관계자가 모여 협력과 상호 이해를 바탕으로 지역사회의 문화적 성장을 목표로 창의적이고 포괄적인 관행을 만들어 가려고 노력하고 있다. 이들은 기술, 문화, 생산 및 경관자원과 지역 문화유산이 상호 공유될 수 있는 상황을 만드는 것을 목표로 한다. 이탈리아 헌법 제9조는 역사적, 예술적 유산에 대한 국가적 주요 임무라고 규정하고 있다면서 제대로 된 임무 수행이 지속 가능한 발전의 근간이 된다고 설명하고 있다. 일명 Florence 2000으로 불리는 유럽 경관협약 제1조에서는 경관은 곧 문화의 구축으로 설명하고 있다.

이러한 관점에서 중요하게 취급되는 것은 경관이다. 이들은 경관이 에코 뮤지엄의 핵심이라고 설명한다. 경관은 인간의 인식과 관련되어 있다. 인간의 인식은 자연적이거나 인적요소에 의해 나타나기도 하며 상호작용의 결과이기도 하다. 20세기 초부터 경관에 대하여 중요하게 생각하기 시작한 이탈리아는 경관에 대한 인간의 인식에 근거하여 국가 단위에서 경관을 보호하는 중요한 역할을 해왔다. 이러한 의미는 시에나 헌장Siena Charter에 잘 담아내고 있다. 이탈리아 박물관 운영의 경향은 경관과 정체성 관계를 더욱 잘 이해시키기 위해 적극적인 노력을 해왔다. 지리학자 유지니오 투리Eugenio Turri(2006)는 경관에 대한 이중적 역할을 강조하면서 경관은 극장과 같은 역할이 필요하다고 한 바 있다. 이중적 역할은 배우와 관중의 역할이다. 배우로서 인간은 경관을 수정하기도 하며 영향을 주며, 관중은 변화되고 있는 경관을 바라보는 증인으로 변화되는 파노라마 같은 상황과 해당 사이트를 즐기며 보고 있다. 이 두 가지 관점은 서로 밀접하게 연결되어 있다.

이탈리아의 경관은 아름다움에 대한 감상보다 그것을 착취하는 것에 대한 비극적인 모습을 보면서 문제의식을 지니게 되었다. 이러한 과정을 경험한 지역사회는 주변의 경관, 보호, 변형 및 주변의 상황에 대하여 책임의식을 지니고 있다. 에코뮤지엄은 자연적 · 문화적 · 유형적 · 무형적인 유형과는 상관없이 모든 것을 수용할 수 있는 상황을 고려하여 경관과 관련된 구성요소를 습득하기 때문에 공공의 동원과 교육, 경관의 관측 및 현지 방문객을 이해하는 데 많은 도움을 받는다.

지역 에코뮤지엄은 박물관, 기념물 및 유적지 외에도 지역 및 국가 차원의 문화유산 보호와 이와 관련된 행위자와의 협력을 중요하게 여기고 있다. 이러한 행위는 살아있는 유산과 경관을 관리하는 분야에서 고유한 경험과 전문지식을 대중에게 제공할 뿐만 아니라 지역의 전망을 비롯하여 지방의 중요한 의제로 다루게 된다. 지난 10년 동안 이탈리아는 유익한 시간을 보냈다. 지역에서 관련법이 제정되고 에코뮤지엄 증진을 위한 다양한 기회가 국가와 유럽 차원에서 마련되었다. 그 과정에서 에코뮤지엄 참여는 증가하였으며, 그들은 문화유산과 경관을 이해하는 시간을 갖게 되었다. 우리가 만난 이탈리아 파라비아고 에코뮤지엄은 위의 내용과 관련하여 경관의 의미를 강조하고 있다.

파라비아고 에코뮤지엄은 유럽의 경관협약 준수를 원칙으로 한다. 파라비아고 에코뮤지엄 경관협약을 준수하면서 활동을 이어가고 있다. 특히 에코뮤지엄 활동을 하면서 다양한 사람의 참여와 경관의 질적 환경을 위해 다양한 계획과 노력을 하는 것을 주요 목표로 정하고 있다. 2007년 3월에는 이런 의지를 가지고 다양한 지역의 이해관계자가 모여 깊은 수준의 논의를 이어갔고 그 결과는 에코뮤지엄 지역 행동계획을 만들어 갔다.

랜드스케이프 에코뮤지엄 현장, 파라비아고

이탈리아 북부 롬바르디아주의 파라비아고. 잘 모르는 이들에게는 두 개 모두 낯선 지명이다. 최근 이탈리아 코로나 19의 주요 발원지로 알려지면서 뜻하지 않은 유명세를 치르고 있는 곳이다. 롬바르디아주는 1,984km^2, 40만 정도의 사람들이 모여 사는 곳이다. 롬바르디아주의 도청은 패션, 경제, 관광, 두오모의 도시로 잘 알려진 밀라노이다. 롬바르디아주는 11개 도 province, 1개 메트로폴리탄 시, 1,530개 코뮤네commune로 구성되어 있다. 파라비아고는 인구 3만 명 미만의 소도시로 14.16km^2 규모를 차지하고 있는 소도시이다. 파라비아고 에코뮤지엄은 걸어서 가능한 동선으로 구성되어 있다. 그 동선 사이에 란실리오Rancilio 커피머신 회사, 만조니 초등학교, 만 그루의 나무를 심은 공원과 그 옆에 규모가 제법 큰 밀밭 등이 지역사회에 자리하고 있다. 주민과 함께 로콜로Roccolo 공원을 만드는 과정에서 주민의 농담 어린 이야기도 한다.

> "이 공원을 만드는 데 만 그루의 나무를 심었어요. 그런데 이 큰 나무에 시민들이 장난스러운 메시지를 남겼어요. 우리가 심은 나무에 와이파이가 만들어지면 많은 양의 나무를 심겠지만 우리가 지금 숨 쉬는 공기밖에 생산하지 못하기 때문에 안타깝네요."

우리는 밀라노 외곽의 Via Ponte Nuovo에 자리한 Housing32 Apartment에 캠프를 마련했다. 2박 3일 일정의 짧은 시간이었지만 파라비아고의 온

전한 하루를 위해 길을 나섰다. 그간 우리는 2016년 경기만 에코뮤지엄 기본구상과 2019년 경기만 에코뮤지엄 실천대학 콘텐츠를 제작하면서 국내외 에코뮤지엄 관련 자료를 모으고 학습해왔다. 독일, 프랑스, 일본의 답사도 다녀왔다. 이탈리아에 대한 정보는 그리 많지 않았으나 지방정부 차원의 에코뮤지엄 관련 제도를 담은 정보를 모으고 학습하기 시작하면서 이탈리아 에코뮤지엄이 궁금해졌다. 학습 과정에서 소셜네트워크인 페이스북 메신저가 큰 역할을 했다. 한국의 경기만 에코뮤지엄을 페이스북에 공유한 것이 이탈리아 파라비아고의 한 기획자를 만난 계기가 되었다. 그가 라울 달산토Raul Dal Santo이다. 어느 날 산토로부터 페이스북 메신저가 왔다. 이탈리아를 비롯하여 유럽 에코뮤지엄의 플랫폼 역할을 하는 DROPS에 대한 정보였다. DROPS는 국제박물관협의회ICOM가 2016년 총회에서 물방울이 모여 강이 되고 바다가 되고 세계가 된다는 의미를 실어 만든 에코뮤지엄과 공동체 박물관을 위한 국제적인 플랫폼으로서 교류와 경험 공유를 목적으

@ 이탈리아 파라비아고 에코뮤지엄 총괄담당자이자 DROPS 사무총장, 산토(Raul Dal Santo)

로 한 것이다(https://sites.google.com/view/drops-platform). 그는 드롭스_DROPS뿐만 아니라 파라비아고의 에코뮤지엄 기획자였다. 그와의 인연은 이렇게 시작되었다. 한국에서의 출국 그리고 이탈리아의 입국 중간중간 산토와의 연락은 계속되었다.

드디어 미팅 당일, 큰 실수로 미팅은 시작되었다. 숙소 주변의 치미아노_Cimiano 역에서 출발하여 가리발디_Garibaldi FS역에서 환승하고 파라비아고_Parabiago로 가야 하는 동선이었다. 가리발디 기차역에서 환승하여 파라비아고로 가야 했으나 가리발디_Garibaldi FS역을 파라비아고 역으로 착각했던 것이다. 천연덕스럽게 도착했다고 그에게 문자를 보냈다. 곧이어 도착한 답장이다. "왜! 거기에 있지. 파라비아고로 와" 아차 싶었다. 통역 가이드 선생님을 만나 가는 길을 안내 받았다. 예정 시간보다 한 시간 늦게 도착했다. 그는 온화한 얼굴로 우리를 맞이했다. 여러 번의 답사지만 늘 낯선 길은 경계와 긴장의 연속이다. 약 한 시간 남짓 이탈리아 전원풍경을 만끽하다가 파라비아고 역에 도착했다. 우리의 시골 역과 그리 다를 게 없다. 도착했다고 산토에게 문자를 보냈다. 걸어서 잘 찾아오라는 회신이 왔다. 약 10분의 거리, 걸어서 중요한 일상생활이 가능한 거리이다. 이탈리아 파라비아고 에코뮤지엄 답사는 이렇게 시작되었다. 구글 지도를 이용하여 직진, 좌회전, 우회전 한 번 정도씩의 걸음으로 시청에 도착했다. 나지막한 높이의 2층 건물이다. 우리나라 동주민센터보다 작게 느껴질 수 있는 규모다. 청사에는 이탈리아어로 MUNICIPIO라고 쓰여 있다. 타운 홀, 우리말로는 시청이라는 뜻이다. 현관 앞에 도착하여 문자를 보냈다. 2층으로 올라오라고 한다. 낯선

걸음으로 2층에 오르니 페이스북에서 보았던 산토가 서 있다. 이탈리아 남성의 풍미가 느껴진다. 지금 약간의 감기 기운이 있다며 엄살을 떤다. 짧은 영어로 인사를 나누었다. 명함에는 〈Landscape Ecomuseum of Parabiago, Mills Park〉라고 적혀있다. 그의 이메일 아이디는 Agenda 21이다. 파라비아고는 인간이 만드는 인위적 조형물이나 건축물이 주변의 자연환경과 어울린 풍경을 의미하는 랜드스케이프를 에코뮤지엄에 적용하고 있다는 것이 명함으로 읽힌다. 이메일 주소 역시 지속 가능한 발전의 맥락에서 에코뮤지엄 활동을 전개하고 있음을 알 수 있다.

이야기가 시작되기 전에 오히려 그의 질문이 이어진다. "당신이 활동하고 있는 에코뮤지엄은 어떻게 시작되었나요, 그리고 생각보다 규모가 상당히 큰 것 같은데 설명을 부탁드려요"라고 산토가 말한다. 경기만 에코뮤지엄에 대한 간단한 설명을 이어갔다. 경기만 에코뮤지엄은 남한과 북한 528km^2에 이르는 긴장과 평화의 공존지대로, 잊힌 연안의 시원을 찾는 동시에 경기만을 끼고 있는 경기도가 한국 사회 개발의 정점을 찍어 왔던 것에 대한 보다 지속 가능한 발전의 관점에서 성찰한다는 의미임을 소개하였다. 연이어 각 현장마다 진행되고 있는 상황도 설명했다. 그는 이야기를 들은 후 이해가 되었다는 듯 고개를 끄덕인다. 본격적인 이야기가 시작되었다. 그는 페이스북과 현장에서 전한 자료를 보면서 파라비아고 에코뮤지엄과 경기만 에코뮤지엄의 공통점과 차이점이 무엇인지를 생각해보았다고 너스레를 떤다.

파라비아고의 선택, SDGs와 DROPS

파라비아고 도시는 1800년도부터 성업을 이뤘다고 한다. 파라비아고에
는 밀라노와 연결된 큰 물줄기가 있는데 이미 800년부터 이 물이 파라비아
고를 살리는 젖줄 역할을 해왔다고 한다. 그 젖줄 중의 하나가 블로레시Canale
Vvloresi 운하와 올로나Olona 강이다. 운하는 물이 말라 콘크리트 회색의 속살
을 그대로 드러내고 있다. 이 두 물줄기는 800년부터 20세기까지 파라비아
고를 비롯하여 밀라노와 산업을 연결하고 있었다. 1700년에 파라비아고는
옷감을 만드는 천과 신발생산에 유명한 도시로 성장해왔다. 옷감이나 신발
같이 많은 물이 필요한 산업은 도시 성장에는 긍정적인 역할을 해왔으나 한
편으로는 환경오염이 심해지면서 파라비아고는 지속 가능한 방식을 고민해
야 할 과제를 안게 된다. 도시의 산업화는 지역사회 고유의 문화를 상실시
키면서 지역의 정체성이 사라질 위기에 처하게 된다. 도시화와 산업화가 가
져온 파라비아고의 딜레마를 해결하기 위해 환경을 보호하고 문화적 요소
를 찾기 위한 프로젝트가 10년 동안 진행되었다. 그 시작이 지속 가능한 발
전 관점을 적용한 에코뮤지엄 전략이었다. 지속가능발전목표SDGs: Sustainable
Development Goals와 에코뮤지엄을 결합하는 이유를 이렇게 전한다.

> "SDGs는 우리의 목표입니다. 그래서 에코뮤지엄은 파라비아고의 정체성을 찾
> 는 행동도 중요하지만 환경을 유지하고 보존하는 역할에 더 큰 의미를 둡니다.
> 지금 하는 파라비아고 에코뮤지엄 활동은 비록 마을 단위에서 작은 활동일 수 있
> 지만 전 세계를 위한 프로젝트라고 생각하면서 진행하고 있습니다."

산토의 답은 명쾌했고 단호했다. DROPS 플랫폼에는 SDGs 17번 목표 "Partnerships for the GOALS"를 강조하고 있다. 에코뮤지엄의 "유산, 참여, 활동"을 핵심 구성요소로 본다면 SDGs 17번 목표인 "Partnerships for the GOALS"는 에코뮤지엄의 목표 실현을 위해 파트너십이 강조될 수밖에 없는 것이며, 그 파트너십은 에코뮤지엄의 참여와 활동으로 설명이 된다. 이렇듯 파라비아고의 결기는 분명해 보인다. 독일이나 프랑스보다 늦게 시작한 이탈리아의 에코뮤지엄 현장은 200여 곳에 이른다고 한다. 200여 개의 에코뮤지엄 현장이 가능한 이유는 중앙정부가 주도하여 만들지 않고 각 주마다 각자의 법안을 가지고 만들고 그 법안에 기초하여 에코뮤지엄 활동을 할 수 있는 환경을 만들어 주었기 때문에 가능하다는 것이 산토의 설명이다.

"이탈리아가 빠른 시간에 200여 개의 에코뮤지엄 현장이 가능한 이유는 이탈리아 정부에서 주도하지 않았기 때문입니다. 각 주마다 자기 옷에 맞는 자기 법을 만들어 에코뮤지엄이 활동할 수 있는 환경을 만들어 주었기 때문이라고 생각합니다. 에코뮤지엄이라는 공간은 큰 도시가 있는 곳보다 관광지역이 아닌 곳이나 사람이 많이 가지 않는 작은 도시에 있습니다. 예를 들어 파라비아고처럼 환경오염이나 공업적 생산 활동으로 인하여 문제가 발생한 지역이나 도시에서 진행되고 있다고 보시면 됩니다."

에코뮤지엄에 대한 파라비아고의 선택은 국제적 플랫폼으로 성장한다. 2016년 밀라노에서 국제박물관협의회ICOM 박람회인 〈General Conference ICOM 2016 – Italian Ecomuseums〉가 있었다. DROPS라는 플랫폼이 만들어지면서 전 세계가 공유하고 활용할 수 있게 되었다. DROPS는 에코뮤지엄과 관련된 자료를 공유하고 연대할 수 있는 플랫폼이다. 당시 이 박람

회의 한 컨퍼런스를 통해 에코뮤지엄 포럼이 생겼다. 이 플랫폼은 파라비아고가 중심이 되어 전 세계적인 코디네이터 역할을 하고 있다. 에코뮤지엄에 대한 뉴스 또는 새롭게 교류할 프로젝트가 있으면 상호 메일을 공유하면서 사이버 플랫폼으로 자료를 공유하는 방법으로 DROPS가 운영되고 있다고 전한다.

삶의 시선을 담은 마을지도 콘텐츠

산토는 두 장의 마을지도를 소개한다. 마을지도는 전문가의 시선으로 지역사회의 유산을 기록한 것이 아니라 파라비아고에서 사는 사람의 시선에서 기록된 지도이다.

지도는 다양한 주체가 모여 만든다. 중학생도 참여한다. 마을 주민과 학생의 눈높이에 맞추어 삶의 시선으로 마을의 유산을 확인하고 그린 지도이다. 지도는 마을에 오래 사셨던 어르신이나 그분들의 가족에게 정보를 받은 후 그 정보에 기초하여 그림을 그리고 디자인으로 완성된 지도이다. 지도 한편에는 파라비아고의 역사적인 것과 문화적인 것을 간략하게 기록하고 있다고 전한다. 지도 제작과정에서 히브리어 또는 가톨릭에 대한 중요한 정보와 명칭은 비중 있게 다룬다. 환경오염으로 인하여 사라졌던 반딧불에 대한 정보를 지도에 담아 지역사회에서 보전에 대한 하나의 문화로 만들어 내기도 한다. 파라비아고 에코뮤지엄 지도는 삶의 시선으로 가장 마음에 담아 둔 장소를 기록한 삶의 디자인이라는 것이 산토의 설명이다.

@ 에코뮤지엄 운영과정에서 제작된 마을지도

동네지도가 갖는 의미는 남다르다. 동네에 대한 이해를 넘어 에코뮤지엄 활동영역과도 연관된다. 큰 규모의 에코뮤지엄 활동은 지양한다는 것이 산토의 설명이다. 주민이 다 아는 정도의 공간 규모로 작은 지역 단위의 에코뮤지엄 활동을 강조한다. 큰 규모의 에코뮤지엄은 밀라노에서 진행될 수 있지만 대부분 동네 단위 활동에 집중한다는 것이 그의 설명이다. 결국 규모에 대한 논의이다. 대규모화, 집중화, 거대화가 갖는 것이 지구사회의 근대적 패러다임이었다면 규모를 분산하고 서로 소통할 수 있는 단위와 걸어서 활동 가능한 관계를 만드는 것이 에코뮤지엄에 매우 중요하다는 설명이다. 이러한 관점은 마을지도 콘텐츠로 담아 낼 수 있으며 그 과정에서 자기 삶의 시선을 공유할 수 있는 환경을 만들어 낸다는 것이 이들이 지향하는 SDGs 관점의 에코뮤지엄의 한 단면이라는 생각이 든다. 이들은 경관이 에코뮤지엄에 있어서 중요한 이유를 이렇게 설명한다. 특히 경관 교육에 중요하게 다룬다.

이미 2006년과 2007년에 관내에 있는 11개 초등학교와 중학교에서 경관 교육을 진행했을 뿐 아니라 지역 투어 및 주민참여계획에 경관 교육을 연결하고 있다. 경관 교육에 대한 네 가지 요소를 강조한다. 첫째, "우리의 경관을 알라"이다. 경관의 구성요소를 식별하고 풍경과 그 변화를 관찰하면서 차이점을 배워간다. 우리가 사는 풍경을 이해한다는 것은 우리 자신 스스로를 더 잘 이해한다는 것을 의미한다. 경관에 대한 교육은 지구의 거주자로 살아가는 데 있어서 인간의 의미를 이해하는 데 도움을 주고 한다는 것이 이들의 설명이다.

둘째, "올바르게 행동하는 학습을 위한 전제 조건으로 보는 것을 배워라"이다. 보는 교육은 인간 행동이 환경에 미치는 영향을 인식하고 책임 있는 행동을 전제로 한다. 우리가 알고 있는 지식의 관점을 행동으로 옮기는 것이 핵심이라고 설명한다.

셋째, "풍경을 존중하라"이다. 멸종 위기에 처한 동식물을 보존하고 보호하여야 하는 것처럼, 경관 그 자체가 존중되고 보호받아야 한다는 것이다.

넷째, "미래세대를 위해 풍경을 전달해주어야 한다."이다. SDGs 논리에 의하면 경관은 미래 세대에게 남겨 주어야 할 자산이다.

에코뮤지엄에서 경관이 강조되는 이유는 환경을 알고 행동하고 존중하며 전달을 중요하게 생각하며, 이것을 곧 교육의 목표로 정하고 있다. 이런 의미를 가지고 설계된 교육과정은 중등학교 학생에게는 새로운 교육목표가 되었고 그 과정에서 부모, 조부모, 요양원의 노인들과 그 지인들이 함께 소년들과 커뮤니티 지도를 만드는 과정이 단순한 커뮤니티 맵을 만드는 것이 아니라 삶터를 이해하면서 지속 가능성을 고민하는 과정이라는 생각이 든다.

커피 산업의 시원을 담아낸 Rancilio

산토는 우리를 화려한 과거의 명성을 지닌 곳으로 안내한다. 그가 안내한 곳은 동네 박물관 중의 하나인 〈OFFICINA RANCILIO 1926〉이다. 이곳은 Officina Rancilio가 생애 첫 커피 머신을 만든 장소를 기념한 장소이다. 파라비아고라는 이탈리아의 지방 소도시에서 시작한 커피 머신 회사는 지역을 떠났지만 에코뮤지엄 콘셉트의 박물관을 지역사회와 연계하여 운영하고 있다. 〈Officina Rancilio 1926〉은 Parabiago의 Rancilio 커피 머신의 역사적 유산, 수집 및 보관소를 알리기 위해 만들어진 공간이다. 이 공간에서는 1926년부터 현재까지의 이야기를 공유하고 있다. 그때부터 지금까지 Rancilio 회사가 생산한 수천 장의 사진 및 종이 문서와 완전한 형태의 커피 머신이 전시되어 있다. 방문자에게는 회사를 알리는 책자와 기념품 그리고 커피도 한 잔 준다. 2009년 풍부한 역사의 Egro 커피 머신 컬렉션을 추가하였다. Rancilio가 2008년에 인수한 스위스 회사 역사를 알 수 있는 약 20여 대의 기계, 커피 및 관련 제품뿐만 아니라 회사의 이야기를 읽을 수 있는 기사 및 평가 자료가 전시되었다.

해설사의 이야기를 이어간다. 1927년 길쭉하게 만든 커피 머신이 30년간 지속한 이야기를 시작으로 1956년 Officina Rancilio가 세상을 떠나는 날까지의 이야기를 하면서 플라스틱으로 만든 제품을 보지 못하고 세상을 떠난 것에 대하여 몹시 안쓰러워한다. 그가 세상을 떠난 후 커피 머신의 색감과 디자인은 다양해지기 시작했다. 당시에 가장 인기가 많은 색은 와인색의 디자인이었다고 한다. 2003년에 Officina Rancilio 가족은 사업을 그만두게

되면서 사업은 다른 사업자에게 넘겼지만 박물관은 지금도 처음 시작한 그 자리에서 운영하고 있다.

이 박물관은 단순히 커피 회사의 역사를 보여주는 것이 아니라 파라비아고의 역사와 문화 그리고 커피 회사인 Rancilio와 지역사회와의 강한 연대를 보여주는 활동이다. 〈Officina Rancilio 1926〉은 커피 역사의 기원을 회복하는 기억의 장소를 파라비아고의 유산으로 담아낸 에코뮤지엄 활동이다. 박물관을 운영하는 이유는 파라비아고의 역사를 남기는 중요한 일이라고 해설사는 설명한다.

> "예전에 파라비아고는 작은 가게들, 공방, 작업실 공장이 많았는데 지금은 많이 남아 있지 않아요. 이곳에 박물관을 지속해서 유지하고 싶은 이유는 Rancilio에 대한 역사, 즉 이 가문이 만들었던 역사이기도 하지만 파라비아고의 역사를 남기는 일이라고 생각합니다."

이탈리아 사람들이 손재주가 뛰어나다는 것이 그녀의 설명이다. 커피 머신과 같은 기계를 만드는 일도 있지만 신발 만드는 일, 패션과 관련된 옷을 만드는 일 등 그런 브랜드 작업을 수공업으로 이어가는 것이 이탈리아 사람의 자존심이라고 그녀는 말한다. 그녀의 설명이 에코뮤지엄의 핵심이라는 생각이 든다. 삶의 궤적이 녹아들어 있는 장소성은 이들 손끝의 장인기술과 연관되어 있다는 것을 의미할 뿐만 아니라, 이들은 이러한 장인기술을 동네의 유산으로 생각하고 유산의 지속 가능성을 위해 고민하는 것이 파라비아고 에코뮤지엄이라고 본다.

@ 에코뮤지엄으로 사용하고 있는 초기 Rancilio 회사. 이곳은 회사의 성장과정을 콘텐츠로 담아 놓았다.

@ 박물관에 전시된 오브제들

학교 지하실의 숨은 보물

〈Officina Rancilio 1926〉 부근에 주립학교인 A. Manzoni 초등학교가 있다. 이 학교는 1학년부터 5학년까지 각 학년별로 많게는 3학급에서 5학급 규모이며 학년당 학생은 100여 명 정도이다. 4학년이 3학급에 70여 명으로 가장 적은 학생 수를 보인다. 산토는 우리를 초등학교로 안내한다. 학교 공식명칭은 "Scuole Manzoni Parabiago" 우리 식으로 표현하면 파라비아고 만조니 초등학교라고 할 수 있다. 학교를 안내하는 홈페이지 첫 장에는 이렇게 적혀있다. 꽃병을 채우지 말고 햇불을 켜라고 적혀있다. 아이들은 이 문구를 보며 무슨 생각을 할지 전율이 느껴진다.

"… non vasi da riempire ma fiaccole da accendere …" (Plutarco)
"… 꽃병에 꽃을 채우지 말고 햇불을 켜라 …" (플루타르코스)

이 학교는 6세에서 10세 사이의 아이들이 다니는 학교라고 한다. 학교는 2층 높이의 아담한 규모다. 예상 도착 시간이 오후 1시였는데, 10분 정도 늦은 시간에 도착했다. 이미 1층 중정에서 만난 선생님은 약간의 긴장과 함께 우리를 맞이할 준비는 마치신 듯하다. 이미 학교의 인프라가 에코뮤지엄과 함께하고 있다는 것을 보여주는 사례이다. 단지 에코뮤지엄의 활동이 아니라 SDGs의 교육과도 연결되어 있다. SDGs는 단순하게 환경보호 차원을 뛰어넘는다. 지역사회 활동은 때에 따라 다르게 해석되고 분리된다는 것이 산토의 설명이다. 지역사회에서 진행되는 사업은 때에 따라 에코뮤지엄으로,

SDGs 활동으로, 문화예술 활동 등으로 불린다. 목적과 활동이 비슷함에도 불구하고 각기 다른 이름으로 설명되기도 한다. 이탈리아 파라비아고도 이런 상황은 우리와 크게 다를 바 없는 듯하다. 같음과 다름의 결이 있더라도 지역사회의 지속 가능성을 위해 다양한 접목과 실행을 한다는 것은 의미 있는 도전이다. 그 현장이 학교이다. 이 학교 학생들의 문화예술 교육은 예술 작가나 예술작품을 보고 그리는 것에 만족하지 않고 아이들이 각기 자기 방식으로 표현하는 데 중점을 둔다고 한다. 그 과정에서 예술뿐만 아니라 환경보호의 가치도 동시에 학습할 수 있도록 한다. 미술 재료 역시 다시 이용 가능한 소품을 선택한다. 이런 방식으로 그려진 아이들의 작품이 학교 1층 복도 벽에는 즐비하다. 그림에는 "Classi Seconde A. Manxoni"라고 적혀있다. 그림에는 남미인, 아시아인, 아프리카인과 그들이 먹는 간단한 식재료가 그려진 그림이 걸려있다. 다문화를 상징하는 그림이다. 다양한 인종이 모여 사는 이곳도 다문화 문제는 피해갈 수 없는 지역사회의 큰 관심사로 보인다. 어릴 적부터 학교 교육을 통해 이해와 협력하는 관계를 만들어 가는 것이 하나의 그림으로 잘 표현되어 있다.

복도를 지나 비상구 같은 문을 여니 지하로 연결되는 계단이 보인다. 선생님은 지하 계단으로 안내한다. 계단을 내려가는 입구에 피노키오 인형이 있다. 그 이유를 설명한다. 피노키오는 세계적으로 너무 유명한 동화이다. 피노키오는 소문난 말썽꾸러기다. 아마 대부분의 아이들이 학교를 즐겁게 가기는 쉽지 않다. 말썽도 피우고 싶고 장난도 치고 싶은 동심을 대신하여 전시된 피노키오를 보면서 즐거운 학교생활을 하자는 취지에서 갖다 놓았다

@ 이탈리아 파라비아고 만조니 초등학교

@ 이탈리아 파라비아고 만조니 초등학교 복도에 걸린 그림

고 전한다. 지하에 박물관이 조성되어 있는 이 공간은 학교 리모델링 공사를 하면서 지하에 큰 박스 몇 개를 발견했는데 그 박스 안에는 학교와 관련된 자료가 많았다고 한다. 당시 파라비아고 시에서도 박물관을 조성할까 생각 중이었는데 발견된 박스가 박물관이 조성되는 계기가 된 셈이다. 안내하는 선생님은 당시 상황을 이렇게 전한다.

> "학교를 리모델링 하는 공사를 하고 있었어요. 그때 큰 박스 두 개를 발견했어요. 그 박스에는 학교와 관련된 자료와 도구가 담겨 있었어요. 보전상태도 괜찮았어요. 당시 파라비아고 시도 박물관을 기획하고 있었다고 해요. 그 이후 학교 지하에 박물관이 만들어지면서 주변에 있는 학교의 자료까지 모두 모아 지금의 아카이브가 된 거예요. 자료수집이 가능했던 이유는 주민의 참여가 있어서 가능했어요."

학교 1층 규모가 지하에 전체 열려 있는 규모이다. 제법 넓다. 그 넓은 곳에 학교의 역사를 담은 모든 오브제가 전시되어 있다. 학생들의 학습을 위해 사용되었던 교보재를 비롯하여 선생님이 친필로 작성했던 학생의 생활기록부 및 출석부 등이 그대로 보전되어 있다. 학교의 역사가 곧 지역사회의 유산이며 학교 유산의 아카이빙은 에코뮤지엄 활동으로 이어가고 있다. 학교의 아카이빙은 1900년, 1901년 2년의 교과서 및 회계 장부를 중심으로 구성된 자료이다. 학교에서는 이 작업을 학교와 지역사회를 알 수 있는 지식의 원천이라고 생각하면서 마련한 공간이다. 이 프로젝트는 학교의 문화를 지역사회에 보급하는 것을 목적으로 시작된 프로젝트이다. 이들은 "Polo di cultura sulla scuola"라고 표현한다. 우리 식으로 표현하면 "학교 문화의 극점"이라는 뜻이다. 당시 아카이브 기록은 20세기 전체의 역사를 볼 수 있는

고대의 기록처럼 정리되어 있다. 이 기록은 세대와 세대를 넘나드는 기록물로 파라비아고에서 매혹적인 여행의 여정이기도 하다. 교사와 어린이 너나할 것 없이 잉크병의 잉크가 얼 정도로 추웠던 혹한의 겨울 이야기를 비롯하여 따스한 온화한 봄날 파라비아고에 자리한 올로나 강 유역을 걷는 이야기들, 봄 여름 가을 겨울 사계의 이야기가 담겨 있다. 학생들이 병사들에게 소포와 우편을 보낸 편지, 전쟁으로 인해 쏟아지는 포탄에 대한 경보를 담은 이야기, 나무로 난로를 데우고 따스한 온기를 기다리던 이야기, 학교에서 미사의 거룩함을 맞이하던 이야기 등에 대한 이야기가 담겨 있다. 이 기록은 학교의 교육담당 이사가 1928년부터 1948년에 깊은 애정으로 시작된 프로젝트였다. 이것이 지금은 에코뮤지엄으로 연결되어 있다. 학교의 기록도 중요하지만 그 기록을 정리하고 아카이브 한 것 역시 지역사회의 유산이며 활동이라는 것을 보여주는 아주 건강한 사례이다. 이 책의 저자는 교육자

@ 이탈리아 파라비아고 만조니 초등학교 지하실에 있는 박물관

이자 교육청 관리자를 지냈던 프란체스코 카지오Froncosco Caggio, 심리학자이면서 정신분석학자인 레토나 데 폴로Renato De Polo, 심리학자이자 학교 책임자인 알리다 고타르디Alida Gottardi에 의해 정리되었다.

만조니 학교, 교육을 위한 여정

보육단계의 아이들에게는 우리 몸에 주는 빵의 힘을 공유한다. 그 과정은 신체와 마음이 얼마나 밀접하게 연결되어 있는지를 깨닫게 하는 것이 목적이다. 아이들은 좁고 어두운 지하 계단에 서면 약간의 두려움이 생길 수도 있다. 그 두려움은 19세기 마법의 세계로 이어질 수도 있고, 마냥 신기해할 수도 있다. 박제된 동물 교보재를 보고 낯설어 할 수도 있다. 낯선 시간도 잠시, 파스타를 만들거나 빵을 만들기 위해 천사 같은 얼굴과 고사리 같은 손에 밀가루를 덕지덕지 묻혀가며 밀가루를 반죽하고 무언가를 만든다. 미술 전문가의 도움을 받아가며 자기의 작품을 완성해 간다. 비록 밀가루 반죽을 하는 단순한 행위로 보일지 모르지만 이 프로그램은 몸과 마음, 감정과 기술을 모으면서 내면과 현실을 이해하려는 노력으로 여긴다. 반죽 된 밀가루는 빵으로 모양으로 아이들 앞에 다가선다. 밀가루가 반죽 되면서 새로운 마법으로 탄생한 빵은 아이들에게 경험과 감정 그리고 기억을 만들어 낸다. 이런 프로그램을 기획한 이유는 무엇일까? 아카이브 자료 한 편에 빵과 관련된 이야기가 기록되어 있다. 그 기록은 빵을 소재로 한 축제 이야기다. 과거를 통해 오늘을 보고 내일을 모색하는 에코뮤지엄의 활동이다. 작고 호기심

에 가득한 빵부스러기는 결국은 빵 축제가 되었다. 빵 축제는 과거에 실제 있었던 일, 기억을 해야 할 일, 지금 사라진 현장이 아이들에게는 소중한 숙제가 되기도 하고 귀중한 도구가 되었다.

초등학교 과정은 5단계로 구성된다. 퍼스트 클래스 과정은 빵과 반죽으로 곰팡이에 대한 학습을 한다. 교실이 엉망이 될지라도 참깨, 양귀비, 기름, 우유 등의 다양한 재료가 밀가루에 혼합되면서 즐거움을 재발견한다. 더 큰 재미는 곰팡이가 피는 과정도 경험한다. 서투른 솜씨이기는 하지만 아이들은 크리스마스트리에 장식할 작품을 만들어간다. 아이들은 만든 빵을 파라비아고의 경관과도 연결시킨다. 재미있는 발상이다. 아이들은 보드판을 만들고 초원을 표현하는 초록색을 입힌다. 밀밭에서 걷어 온 줄기를 세우고 그 사이에 빵으로 디자인한다. 이 디자인은 빵을 만들면서 파라비아고 경관을 상상한 결과이다. 중등과정은 2단계 과정으로 지구상에 다양하게 존재하는 빵의 문화를 알아가는 과정으로 가상의 여정을 설정하고 빵을 만들 때 필요한 물, 불, 효모 등의 다양한 소재를 디자인에 포함시키기도 하며 씨앗에서 밀이 되는 과정, 밀에서 빵으로 오는 긴 여정을 콘텐츠로 구성하여 스토리로 구상한다.

또 하나는 빵의 기본 개념을 학습하게 한다. 캐네그레이트Canegrate의 몬탈바노Montalbano 빵집에서 프로젝트를 시작한다. 빵의 재료가 무엇이며 어떻게 준비하는지를 알려준다. 밀가루, 기름, 물, 맥아, 소금 등이 혼합되어 빵이 만들어지는 과정으로 학습한다. 아이들에게는 세계 각지의 다양한 유형을 소개하고 토론을 유도한다. 토론은 쉽게 할 수 있는 시로 대신하기도 한다. 잔니 로다리Gianni Rodari의 〈제빵사를 했다면〉이라는 제목의 시가 발표되었다.

파라비아고 에코뮤지엄 프로그램

구분	주요내용
Scuola dell'Infanzia 보육원	• Pane ... cibo per il corpo cibo per la mente 빵 ... 마음의 몸을 위한 음식 • Una piccola e curiosa ... briciola di pane... 작고 호기심 많은 ... 빵 부스러기 ...

Scuola primaria 초등학교

Classi prime 주요 수업	• Pane, pasticci e... fantasia 빵, 파이 및 ... 환상 • Pane e fantasia 빵과 상상력
Classi seconde 중등 수업	• Paese che vai, pane che trovi 당신이 가는 나라, 찾은 빵 • Pane ... nel mondo 세계에서 빵..
Classi terze 세 번째 수업	• La preistoria del pane 빵의 선사 시대 • Dai semi al pane 씨앗에서 빵까지
Classi quarte 네 번째 수업	• Dal mulino al forno 밀에서 오븐까지 • C'era una volta il pane 옛날 옛적에 빵이 있었다
Classi quinte 다섯 번째 수업	• Cibo e scuola 음식과 학교 • Pane e Scuola 빵과 학교

Secondaria di 1° Grado 1학년 중등 학교

Classi prime 프라임 클래스	• Saperi, Sapori e Costumi 지식, 풍미 및 의상
Classi seconde 중등 수업	• Memorie di carta 종이의 추억
Classi terze 세 번째 수업	• Il pane di ieri e di oggi: valore e spreco 어제와 오늘의 빵 : 가치와 낭비
Scuola - Famiglia 학교 - 가족	• Chi va al mulino si infarina 제분소에 가는 사람은 번창한다

출처 : http://www.museodellascuolaparabiago.it/le-attivit%C3%A0-didattiche.html 재정리

Se io facessi il fornaio vorrei cuocere un pane cosi grande da sfamare tutta, tutta la gente che non ha da mangiare.	내가 **빵** 굽는 사람이라면 먹을 것이 없는 모든 사람에게 먹이를 줄 정도로 큰 **빵**을 굽고 싶다.
Un pane più grande del sole, dorato, profumato, come le viole.	제비꽃처럼, 황금빛, 향기로운, 태양보다 큰 **빵**.
Un pane cosi verrebbero a mangiarlo dall'India e dal Chili i poveri, i bambini; i vecchietti e gli uccellini.	그런 **빵**은 인도나 칠레의 가난한 이나 아이들, 노인들 그리고 새들이나 먹을 것이다.
Sarà una data da studiare a memoria: un giorno senza fame! Il piu bel giorno di tutta la storia.	굶주림이 없는 하루는 마음으로 공부하는 날이다! 모든 역사상 가장 아름다운 날.

세 번째 수업은 오랜 시간을 두고 살아온 선조에 대한 삶을 이해하는 시간이다. 전문적으로 설명하면 영토성을 기반으로 연대기 있는 역사를 학습하는 시간이다. 파라비아고는 선사시대부터 거주 지역에 속하며 기원전 3천 년 중반부터 생활한 기록이 있다. 선사시대와 청동기시대로 이어지는 시간의 축은 더 많은 불과 물 그리고 곡물의 사용을 위해 숲을 체계적으로 관리했을 것으로 추정하고 있다. 파라비아고의 공간의 시원을 이해하기 위해 거친 돌 위에 곡물을 얹어 놓은 후 작은 돌로 갈아내는 퍼포먼스를 진행하기도 한다. 거칠게 분쇄된 곡물을 불을 이용하여 빵을 만들어 내는 프로그램을 운영한다.

이 단계에서는 농가 방문 프로그램도 진행한다. 농가 방문은 〈빵의 기원에 대한 여행〉이다. 여러 농가 중에 크레모나에 있는 Combonino Vecchio를 방문한다. 농가에 방문하여 씨앗에 대하여 배우고 구별하는 법을 배운다. 밀가루, 물을 이용하여 반죽을 하고 그 과정에서 누룩에 대하여 알게 된다. 수천 년 전 효모 없이 만들어진 빵과 그 빵의 기원에 대한 학습 시간이다.

4단계 학습은 올로나 강을 따라 형성된 방앗간과 들에 재배되고 있는 밀에 대한 학습이다. 가을에 시작한 파종은 겨울과 봄을 지나면서 자라난다. 7월의 여름이 되면 수확할 준비를 한다. 이 과정을 기록한다. 방앗간에서 분쇄되는 과정은 물 에너지를 이용하여 밀이 밀가루로 탄생하는 과정을 학습한다.

5단계는 학교가 파라비아고 지역을 위해 한 일에 대하여 학습한다. 100년 전에 설립한 만조니 초등학교는 제2차 세계대전 당시 어려움에 처한 가족을 위해 무료 식당을 운영한 바 있다. 당시 상황에 대하여 치아파 암브로지오Chiappa Ambrogio는 학생들에게 이렇게 전하고 있다. 이 기록은 2014년 10월 10일 학생들이 Mr. Ambrogio에게 한 인터뷰이다. 그는 2차 대전의 궁핍함과 배고픔을 견딜 수 있는 것은 때때로 주는 한 끼밖에 안 되는 학교의 무료 식당 덕분이라고 이야기한다.

...

- 학교에서 점심으로 무엇을 먹었습니까?
 - 먹을 것이 거의 없었습니다. 채소나 밥, 파스타를 곁들인 수프, 치즈 샌드위치, 때로는 과일.

- 누가 학교에서 무료로 먹을 수 있습니까?
 - 식당은 모든 사람을 위한 것이 아니며, 재정적 어려움을 겪는 어린이들에게만 제공되었으며, 나머지는 12시 30분에 집에서 점심을 먹었습니다.

- "무료 식당"을 누가 승인했습니까?
 - 시가 승인했습니다.

- 모든 학생들이 모든 학교 주문에서 점심을 제공 받았습니까?
 - 아니요, Manzoni 초등학교에서만 가능합니다. 모성은 사적이었습니다.

- 고기나 생선이 학교에서 제공되었습니까?
 - 우리는 고기나 생선을 먹지 않았습니다. 전쟁 중에 음식이 크게 부족했습니다.

- 아침 식사 중반 휴식이 있었습니까?
 - 아니요, 먹을 것이 없어 휴식이 끝나지 않았습니다.

- 첫 번째 코스의 "bis"를 가질 수 있었습니까?
 - 보통은 아닙니다. 그러나 경보 사이렌이 울려서 점심 식사 전에 우리를 집으로 보내면 나중에 학교로 돌아온 소수의 사람들도 집에 머물기로 결정한 사람들의 수프를 먹을 수 있었습니다.

- 저녁에 집에서 저녁을 먹을 기회가 있었습니까?
 - 항상 그런 것은 아닙니다. 때때로 학교에서 제공되는 점심은 오늘의 유일한 식사였습니다!

80세 나이의 지안카를로Giancarlo는 10살의 나이에 베네치아에서 레그나노Legnano에 있는 빵 굽는 일부터 시작했다고 한다. 당시 빵집은 군대를 위해 일을 하여야 했다. 13살 나이에 다른 빵집으로 일터를 옮기고 매일 아침 5시에 일어나 자전거를 타고 레그나노Legnano 주변 농가에 빵을 배달했다. 그는 20세가 되던 해에는 브리사를 경유하여 파라비아고에서 일을 했다고 한다.

1922년 오소나Ossona에서 태어난 주세페 미레게티Giuseppe Mereghetti는 조부모와 삼촌을 도우면서 어릴 적부터 빵 굽는 일을 했다. 그는 학교공부보다는 빵 굽는 일이 더 재미있었다고 전한다. 소년 시절부터 빵을 구운 그는 1948

년 아내와 함께 자신의 빵집을 열었다. 1984년 11월 10일 사망한 그는 파라비아고의 영원한 베이커로 존경받고 있다. 그의 아들은 아내와 어머니와 함께 빵 굽는 일을 하고 있다.

이들의 기록은 정교하다. 5단계에서의 또 하나의 수업은 1928년부터 1948년까지 살았던 그들의 영양 상태에 대한 기록이다. 영양, 질환, 빈곤 등을 파악하고 교사는 가장 약한 사람을 돕기 위한 방법을 모색했다고 전한다. 당시의 상황을 이해하기 위해 조부모에게 다양한 질문을 하였다. 이것을 이들은 기록으로 남겼다.

> "소금, 쌀, 설탕, 파스타, 기름, 와인, 비누 등을 식료품점에서 구매하기 위해서는 특별한 카드Annonaria Card가 있어야 했습니다. 전쟁 동안 먹을 것이 거의 없었으며 이 카드는 배급 카드와 함께 제공되었습니다. 모든 것이 배급되었습니다."

- 조부모의 나이는 매우 다양합니다(60세에서 92세까지).
- 일부 질문에는 비슷한 답변이 있습니다.
 - 빵은 중요한 영양소였습니다.
 - 음식은 낭비되지 않았습니다.
 - 음식에 대한 존중이 더 있었습니다.
- 농작물과 농장이 있어서 더 많은 음식이 있었기 때문에 시골에서 사는 것이 더 쉬웠습니다.
- 전쟁 중에 식량은 Annonaria 카드로 배급되고 분배되었습니다.
- 학교 급식 서비스가 운영되는 학교는 거의 없었습니다(우리 지역에서는 유치원에 있었습니다).
- 학교에서는 대구 간유가 분배되어 단백질과 비타민 부족을 보완했습니다.
- 다이어트는 매우 다양하지 않았습니다.
- 우리는 주로 채소, 콩류, 우유, 빵, 수프, 밥, 파스타, 감자를 먹었습니다.
- 작은 고기와 생선을 먹었습니다.
- 빵은 영양의 기초였습니다.
- 폴렌타polenta.는 북부 지역에서 널리 퍼졌습니다.
- 사람들 사이에는 연대가 더 많았습니다.

중등과정은 3단계 과정으로 구성된다. 첫 번째 단계인 프라임 과정은 "지식, 풍미 및 의상Saperi, Sapori e Costumi"으로 소개한다. 그 과정에서 〈모닝커피에서 다민족 과일에 이르기까지 역사를 만드는 학교 여행Viaggio nella scuola che fa storia: dal caffellatte mattutino alla frutta multietnica〉을 다루는 프로그램을 운영한다. 하나는 앞서 언급한 Rancilio Secondary School에 대한 이야기이며, 두 번째는 파시즘, 전쟁 및 전후 직후 시기의 이야기이다. 전쟁과 가난 사이에 드러나는 학생의 역할이 지역사회에서 사회적 · 문화적으로 미친 영향을 성찰하는 과정이다. 오늘날처럼 복잡하고 다양하고 다문화가 혼합되어 있는 상황에서 다양한 다문화 주체들이 지역사회에 건강하게 뿌리 내릴 수 있도록 하는 것은 매우 중요하다고 생각하면서 마련된 프로그램이다. 학교는 지역사회의 건강을 위해 다양한 활동이 필요한데 단순할 것으로 보일 수 있는 음식 나누는 일을 묵묵히 수행한다.

2014년 12월 15일에 1st B 클래스의 교실에 Nebuloni 교수와 함께 Livia 선생님을 초대했다. 전쟁 당시 일상생활에 대한 이야기를 듣기 위해 마련한 자리다. 그 진지한 시간은 두 시간 동안 진행되었다. 당시 아침 식사는 의무였다. 아침 식사는 연구소에서 제공하고 분유, 커피, 샌드위치로 구성된 아침을 긴 테이블이나 체육관에서 식사를 했다. 한 달에 한 번 정도 강장제를 마시기도 했는데 아이들은 싫어했다고 전한다. 어려운 환경의 아이만 이용할 수 있는 매점이 있었는데 매점은 철저하게 개인의 익명성을 보장했다. 리비아Livia 가족은 일주일에 한 번 정도 육류를 먹었으며 채소는 집에 마련한 정원에서 조달했다고 한다. 당시 가장 비싼 소금을 얻기 위해서는 1kg에

600파운드를 지불했어야 했다. 이 과정은 내가 만든 음식의 풍미는 우리가 누구인지를 알아가는 것부터 시작한다는 것을 알게 하는 과정으로 설계된 듯하다. 음식과 풍미는 우리 선조들의 삶의 궤적이 녹아들어 간 삶 그 자체를 학습 프로그램에 녹여 냈다.

두 번째 단계는 보다 깊은 인문학 프로그램이 운영된다. 빵 만드는 것을 넘어 그것을 기록하는 일에 집중한다. 만조니 연구소는 인터뷰와 기록으로 당시 상황을 재현했다. 아이들에게 당시의 기법을 적용하기도 한다. 시간의 추억을 통해 지식의 상상력을 동원하도록 하는 고도의 전술 같기도 하다. 아이들은 박물관에 방문하여 당시 가구와 비품인 펜촉과 잉크를 사용하는 경험을 한다. 짧은 방명록 수준의 글이지만 쓰는 그 순간은 사뭇 진지하다. 과거의 시간이 기록된 문서를 다루면서 전통적인 교수법과 과거에 대하여 학습할 수 있는 시간이 만들어진다. 짧은 시간의 경험이 아이들에게는 다른 경험이 될 수 있으며 때로는 감추어진 감정이 발현될 수도 있다.

당시 일기장은 이렇게 적혀있다. 1947년 1월 4일 어느 학생의 일기이다. 아이들은 당시 작성된 일기를 보면서 그 시대의 생활을 알게 될 것이다. 이것이 기억이 갖는 힘이자 기록의 힘이라고 생각한다.

"이미 폐 질환을 앓고 있는 내 동급생인 몬 델리 니 루치아노가 사망했다는 소식이 전해졌다. 이 끔찍한 소식이 왔을 때 나는 몇 초 동안 거의 마비되었다. 그가 나의 좋은 친구였기 때문에 나는 매우 불편함을 느꼈고, 그가 더 이상 우리 사이에 있지 않다는 것을 믿을 수 없었다. 우리는 모두 우리가 수업 시간에 모은 돈으로 장례식을 조직하고 그에게 카네이션의 화환, 큰 친구를 위한 작은 공물을 사기로 결정했다. 장례식을 조직한 후 동료들과 함께 루치아노에게 헌정하기 위

해 짧은 글을 썼다. 나는 즉시 그 없이는 계속 갈 수 없을 것으로 생각했다. 나는 내 안에 큰 고통을 느낀다. 일상생활을 계속하기는 쉽지 않지만 Luciano의 경우에도 그렇게 해야 한다고 생각한다. 사랑하는 친구는 항상 내 생각에 남아있을 것이다. 이제 나는 당신에게 경의를 표한다. 〈당신의 에마누엘레(Emanuele)〉(Andrea Serratore 2ᵃB 작성)"

마지막 세 번째 단계는 음식의 가치를 인식하는 시간이다. 아이들은 조부모들이 가지고 있는 음식이 갖는 사회적 가치를 인식하기 어렵다. 만조니 연구소는 이러한 삶의 여행에 대한 기록을 통해 두 개의 그룹으로 나누어 사회적 토론을 이어간다.

첫 번째 그룹은 과학적, 기술적 관점과 시간이 지남에 따라 진화해 온 빵에 대한 이야기, 과거와 비슷한 친숙한 맥락에서의 빵에 대한 이야기, 매혹적인 빵의 세계와 전통을 탐구하기 위해 조부모와의 인터뷰를 통해 기억으로의 여행을 기록한다. 두 번째 그룹은 우리 박물관의 기록이 언급한 역사적 시기(1926-1948, 특히 파시스트 20년), 인권과 그들의 부정, 광고 아이디어 및 전단 또는 포스터를 활용한 홍보 등을 담당한다.

마지막 최종 과정이다. 학교가 가족으로 확장되는 과정이다. 파라비아고에는 올로나Olona 강이 있으며 그 강변을 따라 커다란 밀밭이 있다. 그 밀밭은 산토가 관리자이기도 하다. 2008년 레냐노Legnano, 카네그라이트Canegrate, 파라비아고Parabiago 및 네르비아노Nerviano의 지방자치단체는 PARK OF THE MILLS를 설립했다. 란실 리오 또는 델 미글 리오, CorviniResegone 경유지에 남아있음, 모로나이 또는 버트, Gajo-Lampugnani 방앗간은 파라비아고 에코뮤

@ 박람회 2015를 위한 우리의 폐기물 방지 캠페인

지엄 지도에 잘 표시되어있다. 9월이 오면 부모들은 방앗간에 밀가루를 만들 수 있는 작업장을 만들고 아이들을 위한 교사가 된다. 7월의 추수를 마치면 9월부터 프로그램이 운영된다. 파라비아고의 부모는 자녀 성장을 위한 훌륭한 자원이라고 생각하고 학교를 중심으로 긍정적인 관계를 건설하고 지역사회의 다양한 주체와 협력하면서 가족의 참여를 견인하는 역할을 하고 있다. 에코뮤지엄의 유산, 참여, 활동이 일련의 과정으로 연결되는 것을 볼 수 있다.

석기시대와 청동기시대를 거슬러 올라 당시 밀이 보여 준 먹거리와 그 사회적 의미, 그리고 전쟁으로 인한 배고픔의 시간과 빵 한 조각의 기억을 모

아 학교 지하 공간에 아카이브 공간을 만들고 그 공간에 사람과 시간을 채워 오늘의 아이들이 내일의 미래를 가치 있게 생각할 수 있도록 기획된 것이 매우 흥미롭다. 산토의 명함에 적혀있는 랜드스케이프와 밀 파크는 이유가 있었다. 만조니 학교의 역사를 보면서 파라비아고 에코뮤지엄의 한 흐름을 이해할 수 있었다. 랜드스케이프는 화려하고 웅장한 건축물 이전에 삶의 궤적을 인문학적으로 스며들게 만드는 활동이자 그것이 지속 가능한 발전의 기초가 된다는 것을 파라비아고의 만조니 학교를 통해 배운다.

파라비아고 3.0

파라비아고 3.0은 지역사회의 다양한 자원을 앱을 개발하여 운영하는 프로그램이다. 앱을 비롯하여 유튜브를 활용하고 있으며, 콘텐츠는 사진, 영상뿐만 아니라 주요 장소의 소리를 들을 수 있도록 구성하였다. 사람, 장소, 자연환경, 생태 등의 파라비아고 지역사회를 하나의 공동체로 보고 이와 관련된 콘텐츠를 담아 공유하고 있다.

에코뮤지엄 실행의 기본, 참여

이탈리아 파라비아고 에코뮤지엄은 커뮤니티 박물관을 지향한다. 커뮤니티 박물관을 지향하는 이유는 다양한 구성원 참여를 전제로 하기 때문이다.

2000년부터 2006년까지 에코뮤지엄을 조성하는 과정에서 유럽연합과 롬바르디아주에서 자금을 지원했을 뿐 아니라 지역사회의 젊은이, 성인, 노인 및 협회, 전문가 등 다양한 사람들이 에코뮤지엄 행동계획에 대한 자원, 지식 및 기술 활성화를 위한 질문과 토론을 이어갔다. 참여가 중요한 이유는 서로 다른 기술, 역량 및 경험을 상호작용에 있어서 필수적이기 때문에 참여는 에코뮤지엄 운영에 있어서 중요한 키워드 중의 하나로 여긴다. 그뿐 아니라, 참여를 함께하는 구성원의 교육과 학습 과정이라고 생각하기 때문에 참여는 더욱 중요하다. 서로 다른 사람들의 이해관계와 지식을 서로 알아가고 다른 사람의 문제를 이해하게 된다. 이 과정에서 공동체가 형성되며 지역에 대한 소속감이 증대된다. 결국 에코뮤지엄에서 참여는 사람을 위한 계획이자 디자인이라고 인식한다.

삶터에서 각기 다르게 나타나는 관점은 위기에 처해질 수 있는 정치적, 기술적 역할을 하면서 상호 동등한 가치가 작동되며, 참여는 차이를 통하여 상호학습을 하며 사람들의 다양한 아이디어가 공유되면서 다른 관점을 평가하면서 새로운 도전과제를 얻어내는 힘을 갖는다. 이 과정에서 지역 정체성을 확인하게 되고 공동체 형성에 중요한 밑거름이 된다. 이러한 의사결정 과정은 시민의 장소와 주민 간에 관계가 탄생하거나 촉진하는 역할을 한다.

파라비아고 에코뮤지엄의 참여는 사람에 무게 중심을 두고 있다는 것을 알 수 있다. 사람은 계획과 프로젝트 및 지역발전계획에 생명을 주는 주체이기 때문에 얼마든지 강조해도 지나치지 않는다. 사람을 생명을 주는 주체로 생각하는 파라비아고 에코뮤지엄은 이해당사자, 이해관계자부터 현재 지역

에 사는 비공식그룹까지 지역사회의 지역 활동을 촉진하려 노력한다. 지역 활동과정에 나타난 공동의 작업과 아이디어는 개인의 성장을 끌어내게 된다. 기술정치위원회와 시민단체와 공동 협업하는 학교와 파트너 단체가 상호관계를 맺은 후 그 이후에 지역사회 활동이 연결된다. 이 모든 과정은 하나의 에코뮤지엄을 만들기까지의 일련의 과정이다.

파라비아고 에코뮤지엄 참여구조

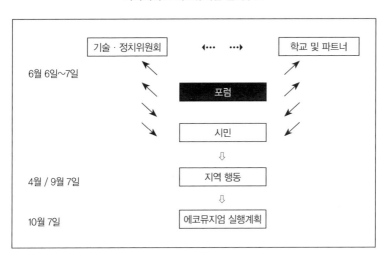

파라비아고 에코뮤지엄에서도 참여는 이행하여야 할 기본 사항이다. 이들은 참여로 서로의 존재를 확인하고 정당화할 수 있다고 믿는다. 그뿐 아니라 살아있는 공동체의 유산을 잘 관리하고 사용하기 위해 주민과 기관과의 협정은 매우 중요하게 여긴다. 그 과정에서 이들이 추구하는 파라비아고의 경관이 잘 관리되고 유지할 수 있다고 본다. 참여는 다양하게 진행된다.

학생들과 지도를 만들기도 하고 웹사이트를 이용하여 자원을 DB 하기도 한다. 구글 지도를 이용하여 자원 DB한 과정을 기록하는데, 각기 다른 색상으로 협업 기획 과정, 협업 활성화 과정, 몸과 마음 음식 프로젝트 과정, 다양한 예술 프로젝트 과정, 거리 미화 환경 개선을 위한 협업 과정을 일자별로 정리하는 등 참여과정에 대한 DB를 세부화하고 있다.

이탈리아 파라비아고 에코뮤지엄 주요활동

지역 활동	진행 사항
커뮤니티 맵 특별한 지도 제작 : 지도는 장소를 기억할 뿐만 아니라 지역의 미래를 구상하는 기초자료	커뮤니티 맵 3.0 제작 대화식 및 사운드 맵 구성 파라비아고 3.0 프로젝트
공원 활성화 프 콜로 파크와 뮬리니 공원 보호 및 활성화	물길 투어 밀의 날 운영 올로나 강 협정 이행
에픽 박물관epico-museo 과거에 대한 기초자료 수집	《겨울의 파라비아고》 전 운영 《400년 게르 바소 교회Gervaso e Protaso》 전시회 《포도나무에서 테이블까지》 전시회 Maggiolini 워크숍 기초자료 업데이트 메모리 뱅크 운영 전자책 발간 《공주의 귀환[1]》 행사
데이트 풍경 우리의 삶의 장소인 파라비아고의 풍경이 만남의 장소가 되도록 재미와 매력을 가진 행사 조직	전시회 《남자와 나무》, 《처녀 자리 여정》, 《겨울의 파라비아고》 출판 / DVD 조경 교육 리알Riale의 길 ecomuseum 카드놀이

1 『공주의 귀환』은 역사적으로 파라비아고의 여왕으로 칭하는 내용으로 1708년 6월 21일과 22일에 Brun-swick의 Elizabeth Christina 공주가 Cistercian Monastery와 Sant 교회(시스터 수도원) 방문을 기념하여 구성된 프로젝트이다.

파라비아고 프로젝트에는 다양한 주체가 참여한다. 다양한 주체는 학교도 있다. 지역사회의 모든 초등학교와 함께 에코뮤지엄 가치에 기반을 둔 환경교육을 진행한다. 교육 활동과정에서 파라비아고의 풍경을 공유하고 풍경을 위한 올바른 행동을 학습하고 풍경 보전의 필요성을 배운다. 그 과정에서 학생뿐만 아니라 여러 세대가 참여하도록 독려한다. 에코뮤지엄을 지속해서 운영하기 위한 스폰서의 참여도 있다.

이탈리아 파라비아고 에코뮤지엄 참여 주체

- Centro Servizi Villa Corvini
- Scuole dell'Infanzia Paritarie "Sen. Felice Gajo", "Santi MM. Lorenzo e Sebastiano", "Don Franco Facchetti", "Ravello"
- Istituti Comprensivi Statali "A. Manzoni", "Viale Legnano"
- Scuola Primaria Paritaria Gajo
- Scuola Secondaria di primo Grado Paritaria S. Ambrogio
- Istituto Tecnico Economico e Tecnologico Maggiolini
- Liceo Scientifico Statale "C. Cavalleri"
- Museo Crespi Bonsai
- Museo Officina Rancilio 1926
- Museo Storico Culturale Carla Musazzi
- Parrocchia Santi Gervaso e Protaso
- Associazione la fabbrica di Sant'Ambrogio
- Legambiente — Circoli di Parabiago, Nerviano, Canegrate
- Lipu(sezione di Parabiago)
- Distretto Urbano del Commercio Parabiago
- Amministrazione Provinciale di Milano—Assessato alla politica del territorio
- ARPA — U.O. Compatibilità dello sviluppo
- Politecnico di Milano, Università degli Studi di Milano, Università Cattolica del Sacro Cuore di Milano
- Servizio Emergenza Lombardia – Gruppo di Protezione Civile
- Proloco Parabiago
- Associazione Olona Viva
- Confartigianato
- Assesempione.info

참여의 촉매제, 포럼

참여를 끌어내는 가장 중요한 프로그램 중의 하나가 포럼이다. 이 포럼은 공개적으로 운영된다. 포럼은 합법적으로 서로 다른 의견을 공유하는 자리로 지역에 대한 다양한 지혜와 지식을 모으는 자리이기도 하다. 각기 다른 관심과 주제를 모아 참여라는 기제로 의사결정을 하는 합의의 공간이다. 이 포럼에는 다양한 이해관계자와 특정 관심사를 가진 공동체 또는 대표들이 참여한다. 참여의 과정은 에코뮤지엄의 아이디어를 나누고 때에 따라서는 각기 다른 의견을 중재하기도 하며 상호 촉진하는 과정을 거친다. 이들은 시의회의 기능과 역할을 대체할 수는 없지만 향후 지속 가능한 선택과 결정을 위해 아이디어를 모으고 프로젝트 및 주어진 과제를 조율·평가·제안을 하면서 참여를 이끌어 간다. 포럼은 에코뮤지엄 활동을 위한 지식과 기술의 공유, 진행 중인 에코뮤지엄 활동에 대한 평가 및 건축물에 대한 경관적 관점에서 의견을 제안하기도 한다.

파라비아고 기술 정치위원회Technical and Political Committee는 포럼과 지역 행동계획 및 실행을 하는 연결고리와 상호 의견을 공유하는 자리이다. 이 위원회는 파라비아고의 지방자치단체의 다양한 분야의 기술자 그룹과 그 과정에 관련된 환경, 도시계획 및 교육 정책 평가자로 구성되어 있다. 이들은 현장에서 진행되는 참여과정을 모니터링하고 지역 행동과 행동계획을 위한 역할을 한다.

파라비아고에서 포럼을 강조하는 이유는 명확하다. 마르첼로 아르체티 Marcello Archetti는 이와 관련하여 이렇게 설명한다(Città di Parabiago(2007),《Verso l'Ecomuseo del Paesaggio》p. 70). 커뮤니티에는 사물을 반영하고 있으며 자신의 이미지가 투영된다. 투영된 이미지와 사물은 시간이 지나면서 상황이 이질적으로 변화될 가능성이 높다. 전체 공동체가 서로 볼 수 있을 정도로 큰 거울을 상상해 보라. 에코뮤지엄은 공동체의 거울이라고 설명한다. 그 이유는 간단하다. 거울은 거울로 보일 때 자신이 나타나기 때문이다. 우리의 역사가 만들어 낸 자연, 인간이 만들어 낸 풍경 등은 포럼이라는 참여 기제를 통하여 우리의 이미지와 지역의 경관을 볼 수 있기 때문이다.

주민참여 케이크

지역발전 프로젝트는 진행하는 과정에서 다양한 주민참여 프로세스가 적용된다. 파라비아고 에코뮤지엄도 예외는 아니다. 참여의 사다리는 제안한 아른 스타인, 아른 스타인의 개념을 적용하여 재-고안한 윌 콕스의 참여 사다리, 그 이후 참여 과정에 대한 논의가 다양하게 등장했다. 특히 지역발전 과정에서 주민참여 중요성이 고조되면서 이에 대한 프로세스는 더욱 정교해졌다.

2015년 류전후이Zhen-Hui Liu & 이영이안Yung-laan Lee 두 저자가 공동으로 〈Sustainability〉 저널에 논문을 한 편 실었다. 내용은 에코뮤지엄을 담고 있

Zhen-Hui Liu & Yung-Jaan Lee가 개념화 시킨 참여 기제

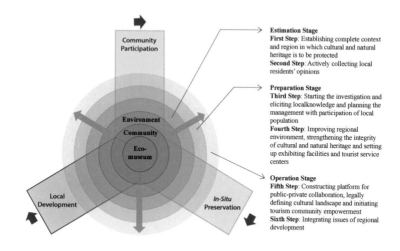

Estimation Stage
First Step: Establishing complete context and region in which cultural and natural heritage is to be protected
Second Step: Actively collecting local residents' opinions

Preparation Stage
Third Step: Starting the investigation and eliciting localknowledge and planning the management with participation of local population
Fourth Step: Improving regional environment, strengthening the integrity of cultural and natural heritage and setting up exhibiting facilities and tourist service centers

Operation Stage
Fifth Step: Constructing platform for public-private collaboration, legally defining cultural landscape and initiating tourism community empowerment
Sixth Step: Integrating issues of regional development

1 단계 : 문화유산과 자연유산 보호를 위한 완전한 컨텍스트 및 지역 설정
2 단계 : 적극적으로 지역주민 의견 수집
3 단계 : 조사 시작 / 지역의 지식 도출(지역자원 DB 및 이해) / 지역의 주민참여를 통한 관리 계획
4 단계 : 지역 환경개선 / 문화 보전 강화 / 자연유산, 전시시설 및 관광서비스 운영
5 단계 : 공공–민간의 협력 플랫폼 구축 / 제도적 차원의 문화경관 정의 / 투어 커뮤니티 역량 강화 시작
6 단계 : 통합적 지역발전 이슈 종합

출처: Zhen-Hui Liu & Yung-Jaan Lee(2015), "A Method for Development Ecomuseum in Taiwan," 〈Sustainability〉 2015, 7(10), 13249-13269: https://doi.org/10.3390/su71013249

지만, 새로운 지역발전 양식을 핵심 축으로 한 주민참여 방식을 정리한 논문이다. 2000년 초반 New Taipei City에 Gold Museum과 Houtong Coal Mine Ecological Park가 설립된 이후 2010년에는 Daxi Wood Art Ecomuseum과 Togo Art Museum이 설립되었다. 이 과정에서 지역사회의 참여가 강조되었고, Togo Art Museum은 지역사회가 주도하면서 에코뮤지엄으로

완성돼 갔다. 그 과정에서 "커뮤니티 참여, 지역발전, 현장보전"을 세 가지 핵심으로 정하고 3개 영역으로 세부적으로 6개의 영역으로 구분하여 지역 발전양식의 참여 모델을 정리한 논문이다. 이 논문에 소개된 대만 사례뿐만 아니라 이탈리아 파라비아고를 비롯한 에코뮤지엄의 현장에서 참여는 중요 한 필수 항목이라는 것을 다시 확인하게 된다.

이탈리아 파라비아고 에코뮤지엄의 참여 케이크는 5단계로 구분되어 있다. 파라비아고의 참여단계는 아른 스타인과 윌콕스 참여 사다리의 전형과 매우 유사하다. 아른 스타인과 윌콕스의 참여 사다리는 영국의 램버스구 구정 운영의 주요한 운영 프로세스이기도 하다. 행정영역에서 참여 사다리 모 티브로 참여 과정을 설계한다는 것은 참여 과정에 단계별 과정이 그만큼 중 요하다는 것을 의미하며 파라비아고 에코뮤지엄 운영도 주민참여의 단계별 설계가 필수적이라는 것을 의미한다.

이탈리아 파라비아고 에코뮤지엄 주민참여 케이크

1단계	정보 단계	프로젝트를 담당자가 시민과 의사소통하는 단계로 프로젝트의 계획, 일정, 특정 시점, 주제 등에 대한 정보를 공유하는 단계
2단계	상담(컨설팅) 단계	다양한 의견을 공유하고 피드백을 공유하는 의사소통 단계
3단계	공동의 의사결정 단계	이해관계자의 이해를 촉진, 새로운 아이디어 도출, 다양한 사항 구성사항에 대한 기회의 창출, 개발전략 사항의 결정, 우선순위 판단 등의 내용으로 공동의 의사결정을 하는 단계
4단계	함께 행동하는 단계	다양한 이해관계자와의 공동의 의사결정, 활동 사항 및 파트너십 구성, 호라동 분야에 대한 공동수행, 공동의 목표 공유를 하는 공동의 행동단계
5단계	지원 단계	기술지원, 인센티브, 직간접적 금융지원 등의 프레임워크에 의한 함께 결정한 일에 대한 지원

시민참여의 과정에서 파라비아고는 이렇게 설명한다. 참여계획은 계획 또는 프로젝트 및 전략 측면에서 최상의 솔루션을 만들기 위해 여러 관점을 연결하고 네트워킹 시키는 계획의 한 형태이다. 서로 다른 기술과 역량 그리고 경험의 상호작용은 매우 필수적이라고 설명한다. 또 하나는 교육의 한 과정이다. 서로 다른 사람들이 사로 다른 지식을 공유함으로써 서로 알 수 있게 하고 다른 사람의 문제를 이해하게 된다. 그 과정에서 공동체가 형성 되고 지역에 대한 소속감을 키우게 된다. 결국 참여계획은 사람을 위한 계획과 디자인이다. 서로 다른 관점에 대한 이해 과정에서의 학습과 지역 정체성 및 공동체의 건설이다.

과거를 다시 사는 일, 유산

에코뮤지엄에서 유산은 지역사회를 이해할 수 있는 중요한 지표 중의 하나이다. 물리적으로 정형화된 유산을 단순하게 정리하고 목록으로 만드는 일로 끝나지 않는다. 유산을 매개로 참여를 구체화하고 그 과정으로 행동계획으로 옮기도록 디자인하는 것 그 자체가 에코뮤지엄의 유산을 만들어 가는 일이다.

파라비아고 기술-정치위원회는 지역사회의 다양한 의견수렴을 심층 분석한 결과 다음의 네 가지 사항을 정리했다. 이 사항은 앞서 언급한 이탈리아 파라비아고 에코뮤지엄의 주요활동이기도 하다. 이 과정은 유산을 에코뮤지엄 관점에서 지역화하는 관점이기도 하다.

공동체 지도
공원에 생명을 불어 넣다
과거를 다시 살려라
만남의 풍경

위원회는 각 활동마다 세부적인 내용을 정리하고 방향을 잡아갔다.

첫째 사항인 공동체 지도에 대한 논의를 이렇게 풀어갔다. 영국이나 유럽에서 보편적으로 이해되고 있는 커뮤니티 맵에 대한 기본 조건을 수용했다. 주로 현재에 관한 것, 과거에 관한 것 그리고 동식물에 관한 것이다. 단순한 것 같지만 이 구성요소는 공간과 장소를 식별할 수 있으며 커뮤니티 역사를 재구성할 수도 있으며 지역의 경관을 이해하기 때문에 중요한 구성요소로 적용한다. 이렇게 만들어진 지도는 오늘날 서로 다른 세대 사이에 숨겨져 있는 장소와 이야기, 장소와 사람들이 자신이 가지고 있었던 사건에 대한 질문이기도 하다. 공동체 지도는 지역사회에 남아있는 흔적을 기록하고 새롭게 창조적인 형태의 시민권을 경험하게 하는 일이다. 파라비아고에서 주민이 만든 공동체 지도는 장소와 지명에 대한 역사적 연구, 조부모·부모와 자녀·지역 주민 인터뷰, 중학교 어린이와 요양원 조부모 간의 세대 간 회의, 중요한 장소와 풍경에 대한 세대 간 질문지, 학교 교육 일정 및 어린이 지도 제작, 지도 참여 제작을 위한 포럼 실무그룹, 지도 참여 제작을 위한 기술 실무그룹이 적용되었다. 이미 수집된 자료는 '기억의 은행Bank of Memory' 사이트에서 그 내용을 확인할 수 있도록 하였다.

두 번째 조치사항은 〈공원에 생명을 불어 넣다〉 프로젝트이다. 로콜로 공

원Roccolo Park과 뮬리니 공원Mullini Park을 중심으로 포럼을 시작한다. 그 포럼은 이 두 장소에 대한 책 읽기를 비롯하여 자연과 생물 다양성에 대한 교육, 도시에서 시골까지의 경로를 내용으로 진행한다. 공원의 자연, 역사 및 문화유산을 연구하고 전파를 목적으로 〈생물 다양성 아틀라스 프로젝트〉를 진행하면서 두 공원에 모든 사람들이 안전하게 여행할 수 있는 안내 지도를 만들었다.

세 번째 사항이 〈과거를 다시 산다〉이다. 에코뮤지엄에서 과거의 역사적 인물, 그와 관련된 사진과 간증 자료를 수집하는 것이 유산 목록을 구성하는 중요한 자원이다. 파라비아고 에코뮤지엄 실무진은 이를 위해 기억은행을 구성했을 뿐 아니라 지역예술가가 바라본 파라비아고의 풍경 전시회를 기획하였다. 그뿐 아니라 시인들은 지역의 방언을 발굴하면서 지역의 고유한 언어를 회복시키는 일을 했다. 그 외에도 1708년 스페인의 여왕이 파라비아고에 방문한 기록을 참고하여 방문 재연을 진행하기도 하였다.

파라비아고 에코뮤지엄 활동과정에서 유산을 만들어 가는 과정은 눈으로 보이는 정도로 단순하게 표현된 지리적 장소를 넘어 공동체의 역사, 개인 및 집단의 기억, 관계, 사건, 가치, 풍경을 만든 수많은 복잡한 사실을 지역사회 차원에서 유산의 가치로 이해했다. 지역사회 차원에서 이해되기 에코뮤지엄 콘텐츠는 지역사회와 관련된 사진, 이야기, 요리법, 보육 동요 등을 공유하면서 유산의 관점에서 체계적으로 정리해갔다. 정리된 자료는 자신의 웹사이트와 DVD, 전자책으로 제작되었다. 그중에 흥미를 끄는 일은 지방 언어를 수집하는 과정에서 발음의 차이를 관찰하기도 하였다.

네 번째 사항은 〈만남의 풍경〉이다. 파라비아고는 포럼을 통해 유산에 대한 이해를 높인다. 포럼으로 문화유산과 자연유산을 주민과 공유하면서 주민이 동화하고 개발할 수 있도록 하고자 한다. 그 외에도 유형 및 무형 자산을 개선하고 전달하는 과정을 운영한다. 그 과정은 관련 가이드 투어와 공동의 여정 만들기, 학교 교육, 에코뮤지엄 참여 과정에서 얻는 결과 전시, 에코뮤지엄 웹사이트 및 DVD 프로젝트 진행, 문화를 소재로 한 프로그램 개발 등의 다양한 프로그램을 진행한다. 특히 파라비아고 시에서 추진하는 프로젝트 목표는 인간과 자연의 관계와 역사 전체를 조사하고 풍경에 남아있는 과거의 흔적을 다시 읽으며 문학과 시를 통하여 보다 더 주민에게 가까이 가기를 원하며 주민은 자연과 더 친해지기를 바라는 프로젝트이다. 그 첫 시작인 2005년 크리스마스에 만들어진 〈남자와 나무〉 전시였다.

무엇을 변화시킬 것인가?
 왜 변화시켜야 하는가?

파라비아고 에코뮤지엄의 선택은 너무도 분명하다. 파라비아고는 에코뮤지엄 활동을 하면서 세 가지 측면의 변화를 정리하였다.

첫째, "물리적 변화"이다. 물리적 변화는 공간의 변화를 의미한다. 파라비아고에서 경관을 기반으로 한 에코뮤지엄을 시작하면서 지역사회의 공간 변화에 대한 깊은 관심을 두고 시작했다. 파라비아고의 역사적 · 사회적 · 환경적 차원의 재발견을 위해 진행된 프로젝트가 지역사회의 유산을 탐색

하는 것이었으며 그 결과는 커뮤니티 맵으로 정리되었다. 그 결과는 웹사이트에 음성과 영상 그리고 신문을 통해 제공되었다.

둘째, "작업방식의 변화"이다. 작업방식은 에코뮤지엄을 지역사회에서 공유하는 방법론적 문제이기도 하다. 결국 공공영역과 지역사회 차원에서 상호 간의 참여 경로를 구축하는 것이었다. 참여 케이크라는 참여 방식의 도입은 장소와 소속에 대한 감각을 촉진하였을 뿐만 아니라 활성화하는 방법이라는 것을 알게 되었다. 특히 공공영역과 민간영역이 상호 간에 이해관계와 회의를 유리하게 촉진하는 기제가 되기도 하였다. 시민 포럼 및 지역 활동에서 얻은 결과는 공공 및 민간단체가 지식과 기술을 결합하여 최종적인 행동계획을 완성해주는 결과를 가져다주었다. 환경 및 문화 분야의 교육기관, 학계와 연구자의 참여와 관심이 중요하다는 것을 확인하는 기회가 되었다.

셋째, "문화적 변화"이다. 문화적 변화는 파라비아고에서 진행된 에코뮤지엄 운영과정에서의 관계 및 사회적 차원의 변화를 의미한다. 이들은 활성화보다 적극적인 개념인 행동계획이라는 용어를 사용한다. 행동계획은 포럼에 적극적으로 참여하는 시민과 지역 행동 실무그룹 간의 다중 이해관계자가 공유하고 논의한 결과를 행동에 옮기게 된다. 이것은 사람들 간의 관계의 결과이자 거주하고 일하는 사람들 사이의 관계의 재발견이다. 파라비아고는 커뮤니티 맵을 만들고, 공원에 생명을 불어 넣고, 커뮤니티의 경관을 재해석하면서 영토 내에서 풍경을 새롭게 인식하고 재발견하는 과정에

서 살아있는 유기체라는 것을 느끼게 된 것이다.

지속 가능한 발전 관점에서의 지역발전양식, 지역사회의 다양한 이해관계와 가치에 기반을 둔 가치발굴형 내생적 지역발전양식, 제한적인 문화예술 활동을 넘어 장소와 영토를 재해석한 유산과 참여 그리고 활동으로 연결되는 트레일 같다는 느낌이다. 이탈리아 파라비아고는 지속 가능한 발전이라는 지구적 과제와 내생적 지역발전 양식이라는 커뮤니티 차원의 과제를 이행하는 과정 중심적·과정 지향적 활동의 답을 에코뮤지엄에서 찾고 있다고 볼 수 있다.

이탈리아 파라비아고

에필로그
에코뮤지엄은 진화한다

한국의 현장에서 진행하는 에코뮤지엄의 한계는 너무도 명확하다. 모든 일이 그렇지만 편협한 기획, 자기 관계 중심의 제한된 소통, 한정된 자원, 보조금 지원 방식의 사업운영, 제도적 지원 없이 문화의 프레임으로 운영되는 현실 등 이 모든 것이 현재 에코뮤지엄 현장에서 진행되고 있는 민낯이다. 에코뮤지엄뿐만 아니라 지역사회 또는 로컬을 대상으로 운영되는 보조금 지원사업의 성격을 벗어나지 못하는 한, 어느 날 에코뮤지엄 이게 무슨 의미지? 라는 반문과 함께 문화예술 활동 지원으로 바꾸면 그날 이후에는 문화예술 지원 활동이 되는 상황이 발생할 가능성이 매우 높은 것이 에코뮤지엄이 처한 현실이다. 말도 안 되는 상황이 벌어질 가능성이 높은 상황에서 지금 에코뮤지엄에 대한 면밀한 고민이 필요한 시기다.

늘 그렇듯이 고민이 깊어질 때마다 기본에 충실할 필요가 있다. 에코뮤지엄의 기본이 무엇일까 다시 반문한다. 앞서 반복적으로 언급했듯이 에코뮤지엄의 구성요소인 유산, 참여, 활동을 해석하고 각자의 구성요소를 상호 연결하는 일에 충실할 필요가 있다. 즉, 에코뮤지엄의 기본에 충실하자는 것이다. 에코뮤지엄의 기본에 충실하기 위해 반드시 마련하여야 할 제도적 장치가 필요하다. 우리는 에코뮤지엄을 뒷받침할 제도가 없다. 현재는 에코뮤지

엄을 사회화시키는 단계로 본다면 지금은 그 단계를 넘어 제도화, 정책화가 일상적으로 가능하게 만들 필요가 있다.

일본의 문화청은 2008년에 역사문화 기본구상을 밝힌 바 있으며, 그 과정에서 에코뮤지엄의 실현 가능성을 열어 놓았다고 볼 수 있다. 지역 내 중요문화재 및 주변 환경을 전략적으로 계획적으로 보전 활용하기 위한 제도로 활용되는 마치츠쿠리법의 역사적 풍치 및 향상계획 영역에서 에코뮤지엄의 의미를 찾아볼 수 있다.

일본의 하기시는 2002년 물리적 환경조성 중심으로 진행되었던 마치츠쿠리(마을 만들기) 종합지원사업을 주민참여방식으로 전환하면서 마을 곳곳 박물관 프로젝트를 진행한 바 있다. 그 과정에서 2003년에 하기시 에코뮤지엄 조례가 제정된 바 있다.

이탈리아는 에코뮤지엄을 지방정부 차원에서 마련하고 있다. 지방정부마다 그 내용은 달리하고 있지만, 에코뮤지엄에 대한 정의, 목적, 인식확산, 관리, 위원회 운영, 포럼, 교육지원 등을 골자로 자치입법이 마련되어 있다. 에코뮤지엄이 유산, 참여, 활동이라는 측면을 고려할 때, 이탈리아 에코뮤지엄

자치입법의 특징은 에코뮤지엄의 핵심구성요소 중의 하나인 참여방안이 제도화되어 있다는 것이다. 가령, 에코뮤지엄 활동을 끌어내는 워킹 그룹에 대한 논의 또는 포럼 운영 방안, 연수회 운영 방안 등이 제도로 마련되어 있다.

이탈리아 파라비아고의 에코뮤지엄은 다른 지역의 에코뮤지엄 활동과는 다른 목표를 가진다. 지속 가능한 발전, 즉 SDGs 관점에서 에코뮤지엄을 운영하고 있다. 이들은 파라비아고의 지역사회 유산을 재발견하고 해석하기 위한 문화적 여정을 로컬에 남기는 것을 목표로 운영하고 있다. SDGs의 선택 역시 명확하다. 지속 가능한 발전이 현세대와 미래세대의 공존과 배려가 기본적인 기조로 여기고 있다는 점에서 이탈리아 파라비아고의 겸손한 선택은 로컬에서의 삶과 기술을 통하여 지구적 시민으로서의 성장을 위한 노력으로부터 시작된 전 인류적 프로젝트라고 할 수 있다.

이탈리아 카실리노는 탐사 수준의 로컬 유산에 대한 조사에 기초하여 유형과 무형의 유산을 발굴하고 그 과정에서 시민참여를 목표로 연구, 탐사, 활동을 촉진하는 특징을 보이는 에코뮤지엄 현장이다. 특히 이들은 고고학,

인류학, 공공예술과 커뮤니티를 매개로 에코뮤지엄 콘텐츠를 발굴하고 있는 상황이다. 지역사회에서 있었던 저항적 장소를 공공예술과 연계시키면서 주민참여를 기반으로 에코뮤지엄을 운영하는 특징을 보인다.

에코뮤지엄은 획일화되지 않은 로컬의 이야기를 위한 다양한 운영방식이 적용되고 있으며, 그 적용방식으로 스트리트 아트와 결합한 형태의 콘텐츠가 등장하기도 한다. 그뿐 아니라 지구적 시민으로서 지역적 활동을 위한 지속 가능한 방법론을 모색하는 현장도 있다. 에코뮤지엄은 문화지원사업이 아니라 삶 속에서 지속 가능한 삶의 문화와 기술을 만들기 위한 자기발견을 위한 성찰적 고민이 담긴 활동이라고 할 수 있다. 에코뮤지엄은 유산, 참여, 활동이라는 기본요소를 성실하게 적용하면서 진화는 계속되고 있다. 지구적 시민, 지역적 행동, 그 실행은 에코뮤지엄으로… 이렇게 이야기할 수 있을 것 같다.

■ 부록: 이탈리아 에코뮤지엄 관련 법

지역	법 유형	일자		주요내용 및 구성	
		시행일자	수정일자	구성	주요내용
PIEMON-TE	지역법 (피에몬트 박물관 설립)	1995.3.14	1	제1조 (목적)	〈목적〉역사적 기억, 삶, 물질 문화, 자연 환경과 인공 환경 사이의 관계, 전통, 활동 및 방식을 재구성, 목적 및 강화하기 위해 영토에 에코뮤지엄s 설립을 장려. 〈에코뮤지엄의 우선 목표〉선정된 지역의 전통적인 생활 환경의 보존 및 복원 등 6개의 내용으로 구성.
				제2조 (연수회 개설 및 관리)	지역협의회 역할 강조. 에코뮤지엄 운영 프로그램의 수용과 실행. 타당성 조사, 각 참가자의 과제 및 수행.
				제3조 (과학위원회)	과학위원회에 의해 작성된 프로젝트에 근거하여 관리를 위임한 지역위원회의 결의에 의해 설립. 에코뮤지엄의 활동의 개선 및 홍보.
				제4조 (금융)	지역 예산법 적용
		1998.8.17		제1조	지역위원회 결의내용 확장 a) 영토적으로 관련되거나 인접하는 지역 보호 지역의 관리 기관; b) 지방, 지방 자치 단체 및 산악 지역 사회; c) 특별히 구성된 협회.
				제2조	과학위원회 경비 상환

지역	법 유형	일자		주요내용 및 구성	
		시행일자	수정일자	구성	주요내용
PRO-VINCIA AUTON-OMA DI TRENTO	주법 (문화유산, 기관 및 문화장소에 대한 규칙)	2006.9.20		제1조 (목적)	미술의 공공유산 증가에 의한 현대미술장려(공공 건물의 예술 규칙)
				제2조 (일반원칙)	
				제3조 (국가, 지방자치단체, 대학, 연구문화 기관 및 개인과의 관계)	
				제5조 (지방의 기능과 의무)	
PRO-VINCIA AUTON-OMA DI TRENTO	주법 (문화유산, 기관 및 문화장소에 대한 규칙)	2006.9.20		제7조 (문화유산 기관 및 문화장소에 대한 지역계획)	
				제8조 (지방계획)	
				제11조 (에코뮤지엄)	역사적으로 확립된 영토와 그 지역의 성격, 풍경, 기억, 정체성을 대표하고 향상시키고 소통하는 것을 목표로 하는 문화 기관. 공공 및 사적 주제와 지역 사회의 지속 가능성, 책임 및 참여의 논리에서 미래 발전을 지향. 에코뮤지엄 수행을 위한 7가지 수행 기준 적용.
SARDE-GNA	지역법	2006.9.20			(문화유산, 기관 및 문화장소에 대한 규칙) 적용 운영

지역	법 유형	일자		주요내용 및 구성	
		시행일자	수정일자	구성	주요내용
FRIULI VENEZIA GIULIA	지역법 (프리 울리 베네치아 줄리아 에코뮤지엄 지역법)	2006.6.21		제1조 (목적)	에코뮤지엄은 공동체의 문화적 정체성을 보존, 전달 및 갱신하기 위한 박물관 양식. 에코뮤지엄은 유형, 무형의 경관, 천연 자원 및 가부장적 요소를 생산하고 포함하는 지리적, 사회적, 경제적으로 균등한 영토의 보호 및 강화의 통합 프로젝트로 구성.
				제2조 (교육기관 관리 및 인정)	에코뮤지엄 홍보 및 관리
				제3조 (이름 및 상표)	에코뮤지엄 브랜딩에 의한 지위 인정 및 상품화
				제4조 (과학위원회)	연구개발 및 컨설팅
				제5조 (최종조항)	
LOM-BARDIA	지역법	2007.7.12			
UMBRIA	지역법	2007.12.14			

지역	법 유형	일자		주요내용 및 구성	
		시행일자	수정일자	구성	주요내용
MOLISE	지역법 (에코뮤지엄 설립 규칙)	2008.4		제1조 (목적)	역사적 기억, 삶, 인물과 사실, 물질과 비물질 문화, 자연 환경과 인간 환경 사이의 관계를 회복, 증언 및 강화하기 위해 영토에 에코뮤지엄 설립할 것을 제안. 환경, 경제 및 사회적 지속 가능성의 논리에서 영토의 미래 발전을 지향하기 위해 경관과 지역 영토의 형성과 진화를 특징 짓는 전통, 활동 및 전통 정착 공공 및 사적 주제와 전체 지역 사회의 책임과 참여 강조.
				제2조 (에코뮤지엄 설립과 관리)	지역협의회에서 에코뮤지엄 설립 및 인정
				제3조 (시행규정)	
TOS-CANA	지역법(문화재, 기관 및 활동에 관한 규정 적용)	–			
PUGLIA	지역법	2011.7.6			

지역	법 유형	일자		주요내용 및 구성	
		시행일자	수정일자	구성	주요내용
VENETO	지역법 (에코뮤지엄 설립, 운영 개선에 관한 지역법)	2012.8.10		제1조 (정의)	보존, 해석 및 향상을 목표로 역동적인 과정을 통해 지역 공동체에 의해 표현된 물질 문화 유산에서 볼 수 있는 역 사적, 조경 및 환경적 특성을 특징으로 하는 영토 내에 존 재하는 지리적 정체성을 특 징으로 하는 박물관 시스템. 지역 문화, 내생 학적 주제, 지형학적, 민주-인류학적 특 이성에 내재된 가치에 대한 지식과 인식을 선호하는 에 코뮤지엄은 지속 가능한 발 전의 틀 안에서 관광의 의미 에서 경제와 문화 사이의 비 옥한 관계를 촉진.
				제2조 (목적)	10개 조항으로 구성
				제3조 (인식확산)	
				제4조 (인정기준)	
				제5조 (에코뮤지엄 관리)	
				제6조 (기술과학위원회)	
VENETO	지역법 (에코뮤지엄 설립, 운영 개선에 관한 지역법)	2012.8.10		제7조 (포럼)	
				제8조 (에코뮤지엄 발전 을 위한 교육지원)	
				제9조 (재무규제)	

| 지역 | 법 유형 | 일자 | | 주요내용 및 구성 | |
		시행일자	수정일자	구성	주요내용
CALABRIA	지역법 (칼라브리아 에코뮤지엄 설립)	2012.12.4	2013.3.21	제1조 (정의 및 목적)	영토와 문화적, 역사적 전통을 회복하고 향상시키기 위한 에코뮤지엄 설립
				제2조 (연수회 설립 및 인정)	
				제3조 (에코뮤지엄 실무 그룹 설치)	에코뮤지엄 Working Group
				제4조(시행규정)	
				제5조 (이름 및 상표)	
				제6조 (지역별 기여)	
				제7조(재정규제)	
				제8조(시행)	
SICILIA	지역법	2014.7.2			
LAZIO	지역법 (지역 에코뮤지엄의 인식 증진 및 향상)	2017.4.11		제1조(목적)	경관 보존 문화를 선호하고, 환경 및 문화 유산을 목격 및 강화하며, 역사적 기억의 보존 및 전파를 촉진하고, 현재 세대에 의해 운영되는 변화를 수반
				제2조 (에코뮤지엄 인식과 관리)	
				제3조 (에코뮤지엄 브랜드)	
				제4조 (기술 및 과학위원회)	
				제5조(전환조항)	
				제6조(재무조항)	

강석환(2019).《시흥시에코뮤지엄추진사례》. 자료집.

경기만포럼 창립추진위원회 기획(2017). 〈경기도의 경기만 경기 천년 날개를 펴다 : 경기만 포럼〉.

김성균 엮음(2019). 〈펼쳐진 날개, 또 다른 비상 : 경기만에코뮤지엄 디렉토리〉.

김성균 외(2016). 〈경기만 날개를 펴다〉. 이야기너머.

김성균(2019). 에코뮤지엄의 활동에 관한 연구 : 경기만에코뮤지엄을 중심으로. 〈NGO 연구〉, 14(3): 105-128.

김현준(2021). '성스러움의 과학' : 부르디외 종교사회학의 개념들과 방법론 고찰. Asian Journal of Religion and Society, 9(2): 1-47.

다니엘 지로디 · 앙리부이에(1996).《미술관/박물관이란 무엇인가》. 김혜경 역. 화산 문화사.

루이스 멈퍼드(2016).《역사 속의 도시 Ⅰ》. 김영기 역. 지식을만드는지식.

링컨 박물관 https://www.lincolnshrine.org/history/the-watchorns

백승길(1988).《오픈 뮤지엄 프로그램》. 정음사.

송회영 · 배은석 외(2018).《프랑스 지역 문화콘텐츠》. 북코리아.

아오키 시게루 「바다노유키」회 http://uminosac.web.fc2.com/

안진국, "설득…사회적 합의 만든 공공성 '북방의 천사' 쳇덩어리서 돋아난 천사의 날 개…'공공미술' 경제부흥 전령사되다." 〈중기 이코노미〉, 2017. 1.31.

안진국, 중기 이코노미, 2017.1.31.

에코뮤지엄 https://www.youtube.com/watch?v=7s_b65S-f8E

오하리 가즈오키(2008).《마을은 보물로 가득 차 있다》, 김현정 역. 아르케.

유럽 에코뮤지엄 플랫폼(DROPS) https://sites.google.com/view/drops-platform/tools/
un-sdgoals

이기일(2019). 〈매향리, 예향을 품다〉. 자료집.

이석환·황기원(1997). 장소와 장소성의 다의적 개념에 관한 연구.〈국토계획〉. 32(5):
169-184.

이응철(2016.1) "장소의 힘과 마을 숲" /〈월간 자치와 협동〉.

이탈리아 카실리노 아트스트리트 https://www.artribune.com/arti-visive/street-ur-
ban-art/2018/09/intervista-david-diavu-vecchiato/

이탈리아 카실리노 에코뮤지엄 https://cooperativecity.org/2019/04/18/ecomuseo-
casilino-an-open-air-museum-in-the-eastern-periphery-of-rome/

이탈리아 파라비아고 만조니초등학교 http://www.museodellascuolaparabiago.it/

이탈리아 파라비아고 에코뮤지엄 http://ecomuseo.comune.parabiago.mi.it/

일본 아와문화유산포럼 http://bunka-isan.awa.jp/

정일지(2014). "에코뮤지엄 운동으로서의 장소기억 구조화에 관한 연구."〈한국도시
설계학회 2014년 추계학술대회 발표논문〉.

지역사회연구원 · 경기창작센터 기획(2016). 〈경기만 날개를 펴다 : 경기만 에코뮤지엄 기본구상〉. 이야기너머.

최병식(2010). 〈뉴 뮤지엄의 탄생〉. 동문선.

카다니아 헌장 https://ecomuseipiemonte.wordpress.com

프랑스 알자스에코뮤지엄 https://www.ecomusee.alsace/fr

해밀턴 하우스 https://www.hamiltonhouse.org

황순주(2016). 〈경기만에코뮤지엄〉. 발표자료집.

2016 Milan cooperation Charter. "Ecomuseums and cultural landscape" https://ecomuseipiemonte.wordpress.com/

Claudio Gnessi(2017). 〈Herbarium〉 Quaderni dell'Ecomuseo Casilino #1, 201 https://www.academia.edu/40285611/Herbarium?email_work_card=thumbnail

EU-LAC MUSEUMS https://eulacmuseums.net/index.php/conceptual-model

https://labgov.city/theurbanmedialab/the-ecomuseum-casilino-the-heritage-for-a-sustainable-development/

https://www.straightnews.co.kr/news/articleView.html?idxno=7595

Philo, C. and G. Kearns. (1993). Selling Place: The City as Cultural Capital, Past and Present. Oxford: Pergamon Press.

Wikipedia 'Robert P. McCulloch https://en.wikipedia.org/wiki/Robert_P._McCulloch

에 코 뮤 지 엄
지붕 없는 박물관

초판인쇄 2022년 06월 17일
초판발행 2022년 06월 17일

지은이 김성균 · 오수길
펴낸이 채종준
펴낸곳 한국학술정보(주)
주 소 경기도 파주시 회동길 230(문발동)
전 화 031-908-3181(대표)
팩 스 031-908-3189
홈페이지 http://ebook.kstudy.com
E-mail 출판사업부 publish@kstudy.com
출판신고 2003년 9월 25일 제406-2003-000012호

ISBN 979-11-6801-497-8 03600

이담북스는 한국학술정보(주)의 출판브랜드입니다.
저작권법에 의해 한국 내에서 보호를 받는 저작물이므로 무단 전재와 복제를 금지하며, 이 책의 내용의
전부 또는 일부를 이용하려면 반드시 한국학술정보(주)와 저작권자의 서면 동의를 받아야 합니다.